崑壇清音

徐炎之、張善薌的崑曲生涯

林佳儀————著·洪惟助————主編

水磨曲集崑劇團————製作

一、徐炎之、張善薌伉儷寫真

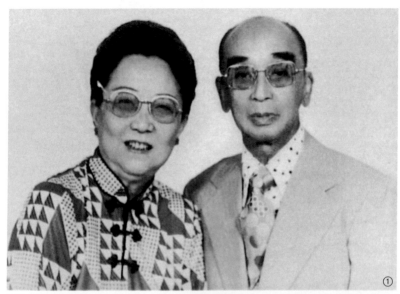

①徐炎之、張善薌伉儷，鶼鰈情深，崑曲是他們共同的愛好。
②徐炎之生活照。
③張善薌生活照。

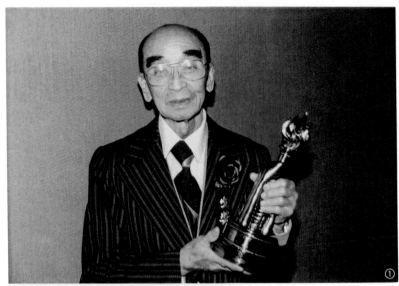

①徐炎之獲頒教育部第一屆民族
　藝術薪傳獎。（1985年）
②徐炎之、魏海敏擔任金鐘獎頒
　獎人。（1986年）

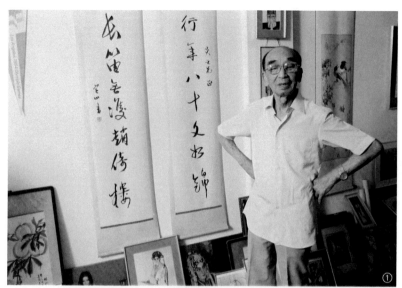

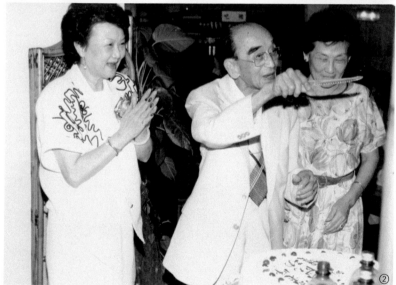

①徐炎之90歲接受《時報周刊》訪問時在自宅留影，神清氣朗。（1987年，胡福財攝影）

②徐炎之九秩嵩壽，開心地準備切下大蛋糕，左為徐炎之女兒徐穗蘭（徐謙），右為徐炎之兒子徐穗生的親家梁劉愚如。（1987年8月）

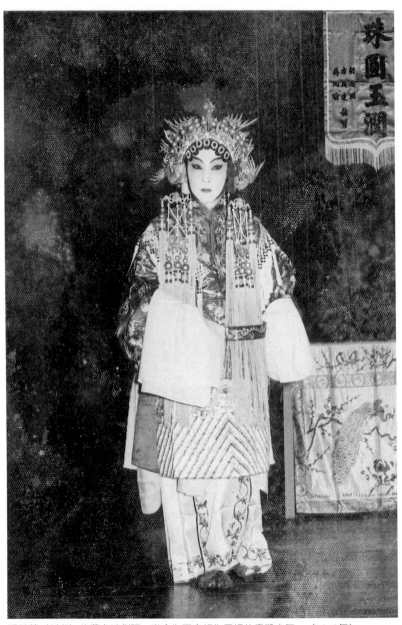

張善薌〈刺虎〉飾費貞娥劇照，滿含為國家報仇雪恨的肅殺之氣。（1960年）

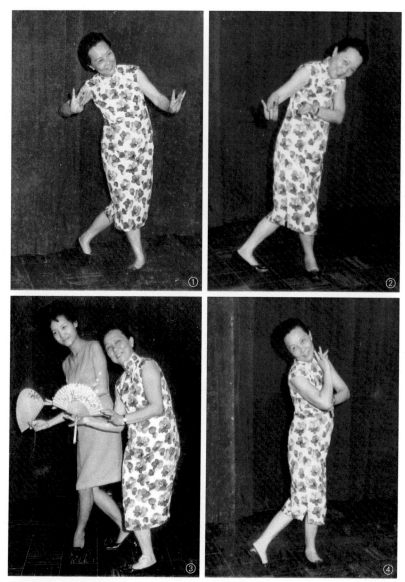

①張善薌示範貼旦身段。
②張善薌示範貼旦身段。
③張善薌指導楊美珊〈遊園〉「朝飛暮捲」句末執扇亮相的身段。
④張善薌示範貼旦身段。

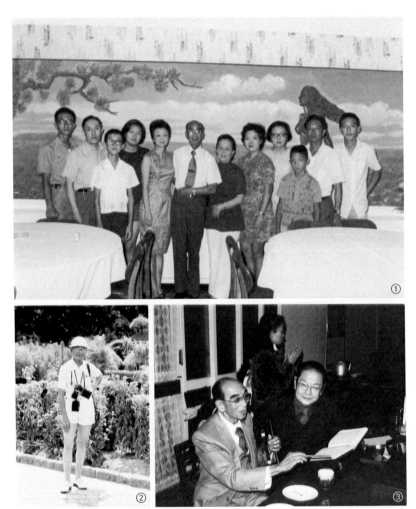

①徐炎之全家福，左起：蔣明（長外孫）、蔣倬民（女婿）、蔣白（次外孫）、蔣潔
（外孫女）、徐穗蘭（女兒，徐謙）、徐炎之、張善薌、方啓穎（長媳）、徐冰清
（孫女）、徐肅威（次孫，小虎）、徐穗生（長子）、徐鵬程（長孫，榕榕）。
（1970年代）
②背著相機四處捕捉畫面，是徐炎之的另一愛好，渾身白色的穿戴，在花叢中特別
亮眼。
③徐炎之為曲友李闇東拍板。

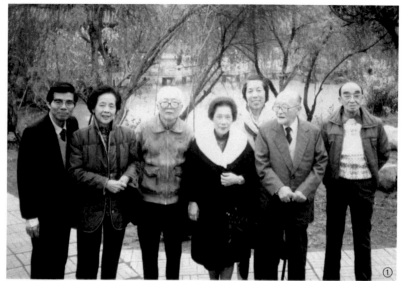

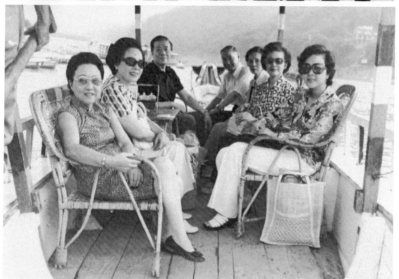

①曲友們相偕出遊，左起：賴橋本、江芷、焦承允、樓蕙君、何文基、蔣復璁、徐炎之。
②碧潭泛舟唱曲。左起：張善薌、江芷、俞良濟、項馨吾、項馨吾夫人、俞程競英、周
　立芸（江芷之女）。

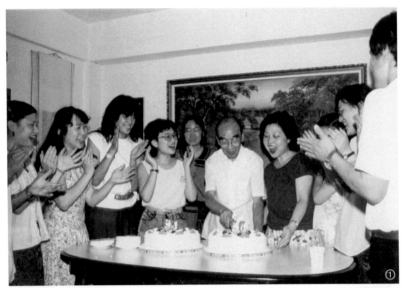

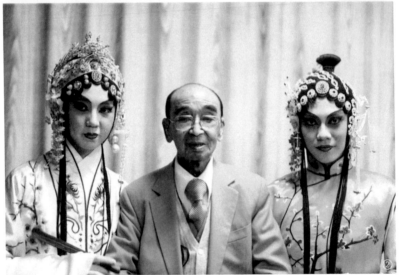

①徐炎之九秩嵩壽，弟子們群聚慶賀，徐炎之開心的切蛋糕，左起：傅千玲、江仰婉、
潘幼玫、盛兆安、沈惠如、徐炎之、周蕙蘋、宋泮萍、劉南芳和蕭本耀。（1987年
8月）
②銘傳商專崑曲社成立十八年來首次演出，徐炎之與飾演杜麗娘的林宜貞、飾演春香的
許珮珊合影，這是他生前最後的公開活動。（1989年，陳彬攝影）

二、張善薌傳承劇目演出劇照

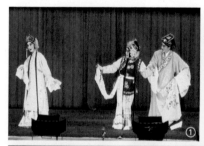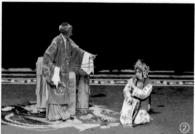

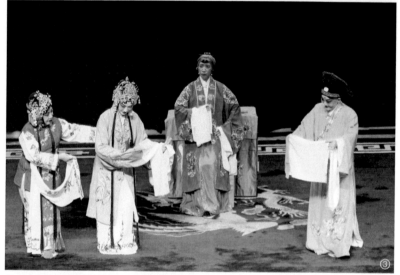

①《南西廂‧佳期》劇照，紅娘促成鶯鶯與張珙幽會。左起：梁淑琴飾崔鶯鶯、張惠新飾紅娘、林美惠飾張珙。（1996年，林國彰攝影）

②《南西廂‧拷紅》劇照，崔夫人手持家法，拷問紅娘。左起：林佳儀飾崔夫人，宋泮萍飾紅娘。（2014年，林淳琛攝影）

③《南西廂‧拷紅》劇照，崔夫人出於無奈，讓鶯鶯與張珙拜堂成親。左起：宋泮萍飾紅娘，吳曉雯飾崔鶯鶯，林佳儀飾崔夫人，姚天行飾張珙。（2014年，林淳琛攝影）

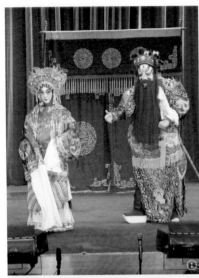
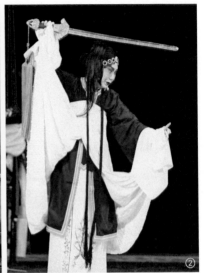
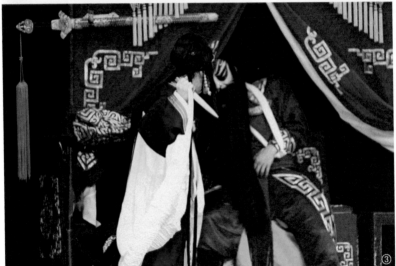

①《鐵冠圖・刺虎》劇照，成婚之際，李固著靠（鎧甲）、費貞娥著蟒袍，盛裝打扮。
　左起：詹媛飾費貞娥、閻循偉飾李固。（2004年，彭聲揚攝影）
②《鐵冠圖・刺虎》劇照，費貞娥以寶劍刺死李固之後，還心懷憤憑的怒指李固屍身，
　並不耍弄劍穗。陳彬飾費貞娥。（1994年，楊人凱攝影）
③《鐵冠圖・刺虎》劇照，後半段費貞娥換穿黑褶，繫腰包，拿出匕首，刺向熟睡中的
　李固。左起：陳彬飾費貞娥，邱海訓飾李固。（1994年，楊人凱攝影）

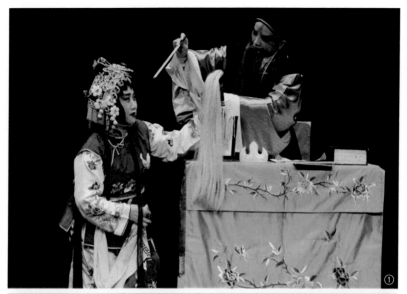

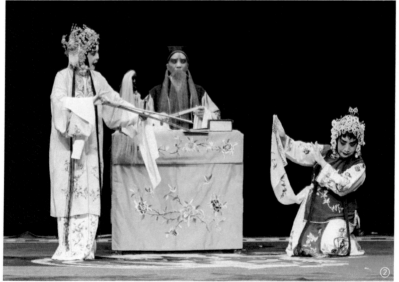

①《牡丹亭・學堂》劇照，春香假裝肚子痛，向先生騙取出恭簽，以便溜出課堂玩耍。
　左起：宋泮萍飾春香、黃裕玲飾陳最良。（2014年，陳志賢攝影）
②《牡丹亭・學堂》劇照，杜麗娘手執家法，責備春香唐突先生。左起：謝俐瑩飾杜麗
　娘、黃裕玲飾陳最良、宋泮萍飾春香。（2014年，林淳琛攝影）

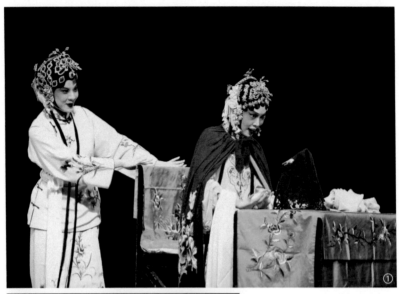

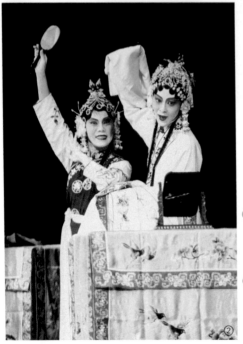

①《牡丹亭・遊園》劇照，杜麗娘
　梳妝完畢，再檢視一番，兩人看
　鏡子的方向相反。左起：謝俐
　瑩飾春香、張文玉飾杜麗娘。
　（2002年，林丕攝影）
②《牡丹亭・遊園》對鏡身段，春
　香高舉手鏡，杜麗娘才能從桌鏡
　看到後髮髻。左起：鍾廷采飾春
　香、黃玉婷飾杜麗娘。（1997
　年，林國彰攝影）

①《牡丹亭・遊園》遊花園時的「明如翦」身段，杜麗娘蹲身左手比出剪刀狀，春香則始終執腰巾作身段，是張善薌版特色之一。左起：周蕙蘋春香，詹媛飾杜麗娘。（1996年，林國彰攝影）

②《牡丹亭・驚夢》「忍耐溫存一晌眠」，張善薌版的柳夢梅對杜麗娘，是揉背而非揉肩，因動作不明顯，情緒的表達很含蓄。左起：謝俐瑩飾杜麗娘，陳彬飾柳夢梅。（2014年，林淳琛攝影）

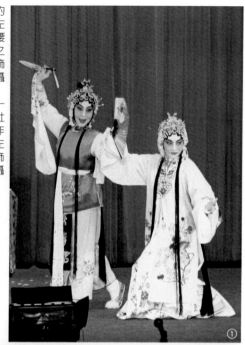

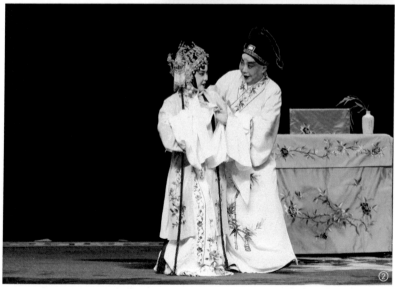

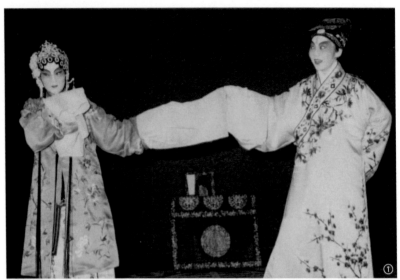

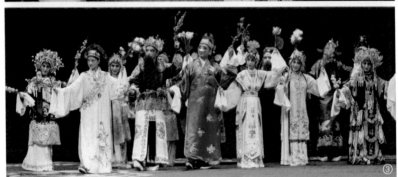

①《牡丹亭‧驚夢》劇照,張善薌版雖有溫水袖動作,但幅度不大,杜麗娘羞怯地以手托腮。左起:梁珠珠飾杜麗娘,陳彬飾柳夢梅。(1976年)

②③《牡丹亭‧驚夢》「堆花」的花神陣仗,早年燭光搖曳的紗燈,轟動全場;後來因為安全考量,紗燈內已不點蠟燭;至今花神則手持花束。(上:政大崑曲社1980年演出。下:水磨曲集崑劇團2014年演出,林淳琛攝影)

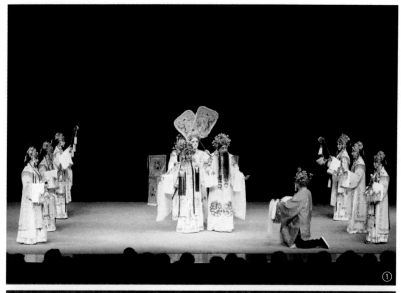

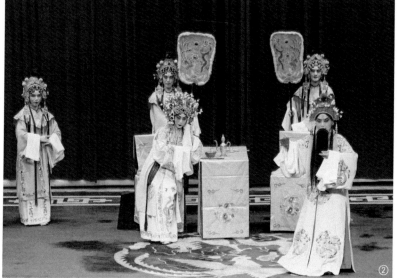

① 《長生殿‧小宴》的排場，宮女手執儀杖隨駕，高力士在御花園接駕。（2015年，林淳琛攝影）

② 《長生殿‧小宴》最終，楊貴妃不勝酒力，頹然醉倒，唐明皇以觀其醉態為樂。周蕙蘋飾楊貴妃，高美華飾唐明皇。（2014年，林淳琛攝影）

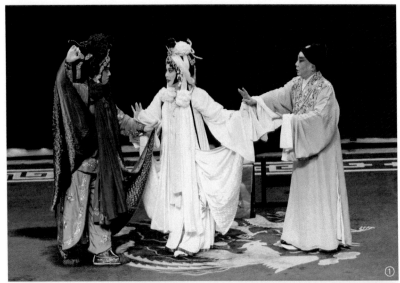

①《義妖記（雷峰塔）‧斷橋》劇照，張善薌版走位，三人有個360度的大推磨，是罕
　見的調度方式。白素貞裝扮，頭上包「小髻」，腦後戴蛇形。左起：周玉軒飾小青，
　謝俐瑩飾白素貞，陳彬飾許仙。（2014年，林淳琛攝影）

②〈思凡〉劇照，色空對於佛堂裡的誦經等一切功課，頗不耐煩。傅千玲飾色空。
　（2014年，林淳琛攝影）

① 《金雀記‧喬醋》張善薌版首演劇照，井文鸞從袖中拿出夫妻定情之物：一對金雀，潘岳對此驚詫不已。左起：周蕙蘋飾井文鸞、陳彬飾潘岳。（1973年，徐炎之攝影）

② 《玉簪記‧琴挑》劇照，潘必正欲以琴曲挑動陳妙常，妙常端坐一旁，別過身子，不予理會。左起：朱惠良飾潘必正，鍾艾蒨飾陳妙常。（2014年，林淳琛攝影）

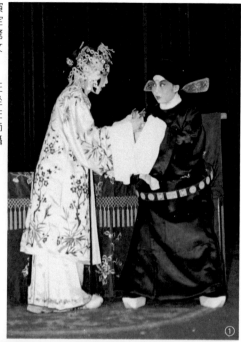

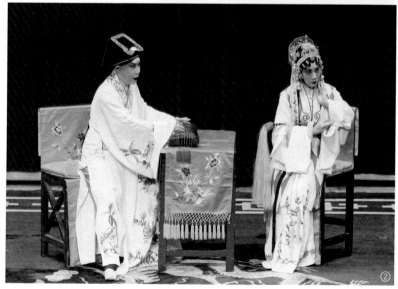

三、紀念徐氏伉儷活動剪影

「餘音繞樑——紀念徐炎之先生百歲冥誕系列活動」，該次活動連演三天折子戲，邀請
諸多京劇專業演員和崑曲曲友聯合演出，並辦理一場崑曲藝術研討會，弘揚徐炎之、張
善薌伉儷鍾愛的崑曲。圖為佈置在「餘音繞樑——紀念徐炎之先生百歲冥誕系列活動」
會場的徐炎之伉儷照片、活動相關報導，海報「餘音繞樑」由名書法家董陽孜題字。
（1998年8月，楊人凱攝影）

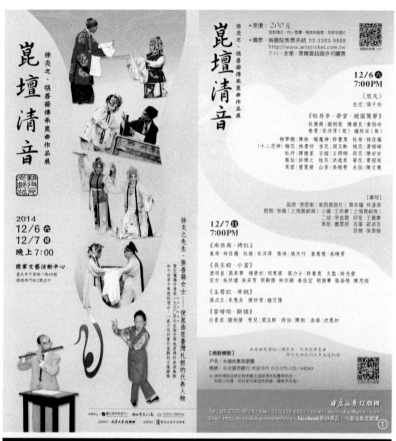

① 「崑壇清音——徐炎之、張善薌傳承崑曲作品展」文宣。（蘇玲怡設計，2014年）
② 「崑壇清音——徐炎之、張善薌傳承崑曲作品展」演出〈思凡〉〈學堂〉〈遊園驚夢〉
　 後合影。（2014年，林淳琛攝影）

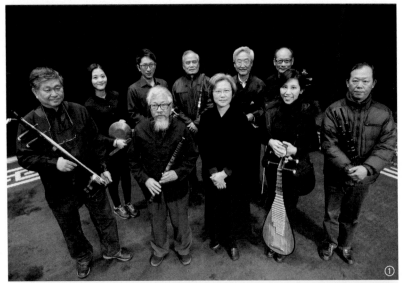

① 「崑壇清音──徐炎之、張善薌傳承崑曲作品展」，相交數十年的樂師，齊聚一堂，與年輕樂師共同伴奏。前排左起宋金龍、林逢源、邵淑芬、吳幸融、王寶康；後排左起范芷芸、洪碩韓、蕭本耀、張厚衡、唐厚明。（2014年，林淳琛攝影）

② 「崑壇清音──徐炎之、張善薌傳承崑曲作品展」演出〈拷紅〉〈小宴〉〈琴挑〉〈斷橋〉後合影，徘徊不去的觀眾，搶拍難得的畫面。（2014年，林淳琛攝影）

▌崑曲叢書主編序

洪惟助

　　1994年我規劃主編《崑曲叢書》，2002年出版第一輯六種，以陸萼庭《崑劇演出史稿》修訂本為第一種。2010年出版第二輯六種，2013年開始，五、六年間出版第三輯。進度可謂相當緩慢。所以如此，一方面由於我的工作頭緒太過紛雜，另一方面，我們寧缺勿濫，希望每一種都是有價值、有意義的。在第一、二輯總序中我提出本叢書的特色：（一）一手資料的呈現和研究及學術研究的基礎工作；（二）一般少論及的音樂、表演、舞臺美術與各地方的崑曲；（三）有新資料、新論點的著作。

　　我編的《崑曲演藝家、曲家及學者訪問錄》，唐吉慧編的《俞振飛書信集》都是原始資料的呈現，隨著歲月的流逝，根據此資料做研究者也日益增多。叢肇桓撰《叢肇桓談戲》論述他六十年崑劇生涯所見所思，趙山林、趙婷婷《明代詠崑曲詩歌選注》選編詠崑詩歌，都是珍貴的第一手資料。我撰的《崑曲宮調與曲牌》書後附《崑曲重要曲譜曲牌資料庫》為曲牌研究做了奠基的工作。

　　周世瑞、周攸的《周傳瑛身段譜》錄周傳瑛所傳的十個小生為主的折子戲，有詳細的走位圖，每一折子有數十張重要身段照片，附曲譜。是表演藝術的重要著作。顧篤璜的《崑劇舞臺美術初探》是第一本崑劇舞美的專著。我的《崑曲宮調與曲牌》，洛地的《崑

—劇、曲、唱、班》主要探討崑曲音樂的重要問題。

沈不沉的《永嘉崑劇史話》是目前為止永嘉崑劇的最完整論述。我的《臺灣崑曲史》是第一部臺灣崑曲通史。「正崑」之外的各地方崑曲流行於比「正崑」更廣闊的地域，卻一直沒受到關注，我們將持續發表此類著作。其他如陸萼庭《崑劇演出史稿》（修訂本）、朱建明的《穆藕初與崑曲》……等等，多為有新資料、新觀點，經過深思熟慮而有所得的著作。

第四輯六種，以林佳儀撰《崑壇清音——徐炎之、張善薌的崑曲生涯》為第一種。徐炎之先生夫婦是1949年至1989年四十年間影響臺灣崑曲傳承、推廣最重要的曲家。他們1949年到臺北，就與陳霆銳、周雞晨等曲友組織崑曲同期，此曲會一直維持至今不斷。1957年起在臺灣大學、政治大學、臺北一女中……等十餘校的崑曲社教學，並在大鵬劇校、中國文化大學、國立藝專等校開設崑曲專業課程。

炎之先生傳播崑曲懷著高度的熱情，臺灣大學崑曲社第一屆社員，也當了四年副社長的陳大威回憶：有一次颱風來襲，風雨交加，當晚是崑曲社唱曲的日子，他想老師可能會來，就到教室等老師，果然老師準時到達，社員雖然只有他一位副社長到，老師還是堅持教學，斷電多次，仍教唱滿兩小時，他送老師離去，看著老師騎著腳踏車在風雨中消失身影。

徐老師、師母持續熱情的教學，使崑曲在臺灣傳唱四十年不輟，培養了許多熱愛崑曲的曲友。如此重要的人物，雖有許多紀念的短文，至今未有較為完整的傳記。

佳儀1994年進入政治大學中文系就讀，有機會接觸崑曲，1995年春天我和曾永義教授主持的「崑曲傳習計畫」第三屆，陳錦釗教授邀請王奉梅女士到校示範演講，並找佳儀與同學共同促成停社四年的政大崑曲社復社，由佳儀擔任社長。「崑曲傳習計畫」第四屆

至第六屆（1996年11月－2000年10月）移至國光劇校舉辦，臨近政大，佳儀全程參與學習，並參加水磨曲集的活動，從此與崑曲結下不解之緣。碩士、博士論文，以致後來任教上庠，都與崑曲有關。

佳儀參與臺灣的崑曲活動越多，越納悶何以竟無論徐氏伉儷的專著。雖其生也晚，未能親炙徐老師、師母，仍發憤蒐求資料、訪問前輩，終成《崑壇清音——徐炎之、張善薌的崑曲生涯》一書，其內容不只論徐氏伉儷的生平及影響，更論其唱曲、吹笛與表演藝術，是一部有分量的著作。我見而喜之，邀此書列入《崑曲叢書》第四輯。

《叢書》一、二輯六種著作完稿後，一起出版，第一個完稿者往往要等待最後一個兩三年。第三輯約稿後，先完稿者先出版，亦等待多年才能出齊。為不拖延《曲壇清音》的出版時間，本輯先出版此書，其他五種待書稿全部完成後再行宣告。

感謝讀者們對本叢書的支持和指教，我們會繼續努力！

二〇一八年十一月　洪惟助於中央大學崑曲博物館

序
一笛橫吹八十年
——題《崑壇清音》

曾永義

　　我曾在一篇題作「傻子做傻事」的文章裡說道：世俗把不聰明的人叫「傻子」，傻子做出來的事也盡是聰明的人不做的事，所以俗語才會說「傻子做傻事」。更因為舉世充滿聰明之人，所以傻子越來越少，必須「披沙撿金」那樣的「篩選」才可以獲得；尤其今日「衣冠之徒」，要找個傻子，真比在礦脈中要找顆鑽石還難。也因此，傻子在當今之世，實在「物以稀為貴」。每當我發現一個傻子，我就高興得簡直要為之頂禮膜拜。

　　打從民國48年我上大學，就知道有位徐炎之先生，三十幾年來對他了解越來越多，不禁喟然而嘆：他真是個十足的傻子，為崑曲崑劇充滿十足的傻勁，做了十足的傻事。他一騎單車，懷抱崑笛崑譜，在北一女、臺大、政大、文化、東吳、中央、中興、藝專、銘傳、西湖、復興、華岡等校園中，無阻風雨，來往奔波。只因為他篤定的認為：崑曲崑劇是我國現存最精緻、最高雅的音樂和戲曲。其歌、舞、樂完全融合無間的戲曲藝術，更使得一個成功的演員必須集戲劇家、歌唱家、舞蹈家於一身；必須深切領會曲詞，將其意義情境，透過肢體語言和音樂歌聲的詮釋與襯托，在虛擬、象徵、誇張的表演程式中，同時淋漓盡致的展現出來。日本之「歌舞

伎」，乃至西方之「歌劇」，何能望其項背。遺憾的是，國人昧於此而盲目的崇外。於是徐先生與志同道合的夫人張善薌女士，乃矢志為崑曲崑劇的薪傳奉獻全心全力。夫人出身酷愛崑劇的名門，擅長身段做表，傳情達意，絲絲入扣，收放自如；徐先生的笛藝，於十歲時即得之母舅傾囊相授，運轉音色、掌握風味，終無出其右，因有「笛王」之譽。於是乎賢伉儷不計名尤不計利，學校之外，踵其門而受教者不知凡幾。其循循善誘，使弟子不止視之為師傅，亦奉之如父母。於是乎崑曲崑劇一脈東傳，而有「崑曲同期」清唱雅集迄今一千六百餘期，而有「水磨曲集」業餘劇團時作演出。所栽培之弟子，以笛名者有蕭本耀、林逢源，登上舞台可觀可賞者有陳彬、詹媛、周蕙蘋、朱惠良、張惠新、張啟超。他們不止成為台灣崑曲界的中堅，而且在秉承他們老師師母的遺志，繼續薪傳。

　　徐炎之、張善薌伉儷，崑曲世家，以同好結連理，琴調瑟合，恩情美滿。隨政府播遷來臺，四十年間薪傳水磨於十數所學府，桃李三千，斐然有成。今者其門弟子感念師恩，乃蒐羅考實以彰其崑曲生涯，由林佳儀主稿，撰為《崑壇清音》，余讀而善之，慨然嘆曰：炎之先生九歲撫笛，九秩晉一辭世，誰不仰望笛王；善薌女士，演藝風雅，豈非氍毹典範。則其伉儷志業，實典型伯龍而思齊上泉也。

　　　一笛橫吹八十年，此生崑曲最纏綿。
　　　恩情美妙鳴琴瑟，國運蜩螗播海天。
　　　壇帳上庠傳弟子，氍毹雅韻舞翩翩。
　　　典型夙昔伯龍意，志業思齊魏上泉。

2018年11月4日　曾永義謹題
*作者現為世新大學講座教授、中央研究院院士

一笛橫吹八十年，此生崑曲最纏綿。

恩情美妙鳴琴琵，團連蜩螗播海天。

壇悵上庠傳弟子，氍毹雅韻舞翩翩。

典型宿昔伯龍意，志業思齊魏上泉。

2018年11月4日曾永義謹題

題《崑壇清音》

徐炎之、張善薌伉儷，崑曲世家，以同好結連理，琴調瑟合，恩情美滿。隨政府播遷來台，四十年間薪傳水磨於十數所學府，桃李三千，斐然有成。今者其門弟子感念師恩，乃蒐羅考實以彰其崑曲生涯，由林佳儀主稿，撰為《崑壇清音》，余讀而善之，慨然嘆曰：炎之先生九歲撫笛，九秩晉一辭世，誰不仰望笛王；善薌女士，演藝鳳雅，豈非觀餼典範。則其伉儷志業，實典型伯龍而思齊上泉也。

曾永義序文手稿

序
向「深耕／生根」臺灣崑曲
藝術的徐炎之與張善薌致敬

蔡欣欣

　　崑曲在臺灣，雖早在清乾隆「翼宿神祠碑記」中，已見到「臺灣局」的捐款紀錄；而日治時期也通過唱片錄製、電臺放送、子弟演練、戲班演出等傳播渠道，在臺灣北管戲「十三腔」與京劇的表演中，欣賞到崑腔曲牌演奏或戲齣搬演；然而真正讓崑曲在臺灣扎根成長，則仰賴於戰後播遷來臺的學壇教授與民間曲家們，在校園中教授曲學與成立社團薪傳，在社會上組織同期或曲集定期聚會唱曲，老幹新芽持續地開枝散葉，才維繫了崑曲命脈在臺灣的承先啟後。

　　1950年代起在學者與曲友的協力合作下，許多高中與大專院校陸續成立學校崑曲社團，除「師大崑曲社」由焦承允先生（1903-1996）等教學外，其餘均由徐炎之（1898-1989）與張善薌（1908-1980）夫婦負責傳授。1987年6月，受業於徐炎之夫婦的蕭本耀、陳彬、宋泮萍、詹媛等大專院校崑曲社團的畢業校友，為薪傳推廣崑曲藝術，以及慶祝徐炎之老師90歲嵩壽，以崑腔又名「水磨調」成立「水磨曲集」，2004年後定名為「水磨曲集崑劇團」，為臺灣歷史最悠久的崑團。

　　多年來「水磨」成員秉持「學而優則演，演而優則教」的精

神，持續在校園與民間「以曲會友」研習拍曲，「以戲帶工」進行劇目教學與舞臺實踐，在「口傳心授」的「世代交替」師徒傳承下，老幹新枝、開枝散葉，已然成為臺灣崑曲藝術教育的主力軍，承繼了徐炎之夫婦的崑曲薪傳志業。尤其多年來不遺餘力、無私奉獻的「元老級」陳彬藝師，更將徐師和師母的教學「分工」合而為一，一手包辦從識字正音、潤腔行調、打板數眼、唱念口法等度曲要領的掌握，以及身段作表習練與舞臺走位等的調教與打磨。

正是由於陳彬藝師與「水磨」成員的用心傳習，才使得張善薌師母傳授的《牡丹亭・學堂、遊園、驚夢》、《南西廂・佳期、拷紅》、《長生殿・小宴》、《玉簪記・琴挑》、《義妖記・斷橋》、《鐵冠圖・刺虎》與《孽海記・思凡》等折子戲，得以在臺灣崑壇上弦歌不輟，不斷復排演出。也幸有焦承允先生製譜輯錄的《炎薌曲譜》（1971），以及陳彬等諸弟子分工整理的各齣「身段譜」，才將1930年代張善薌師承南京名旦徐金虎與尤彩雲，展現部分「全福班」晚期劇藝風姿的「張十齣」被紀錄留存。

從就學到任教都在指南山麓的我，因著「政大崑曲社」和崑曲締結了不解之緣，也和「水磨」有份格外深厚的情感。成立於1969年的「政大崑曲社」，正是由徐炎之與張善薌夫婦所指導，1970年公演〈驚夢〉以16位不同妝扮的男女花神「堆花」，蔚為轟動；1973年陳彬與周蕙蘋搭檔演出張善薌整理教學的《金雀記・喬醋》獨門劇目。我於1980年代考進政大，幾次到社團拍曲，然終是當了逃兵。1996年返校服務成為社團校內指導老師，林佳儀正是當時的社長；也見證了2004年陳彬、林逢源、宋泮萍與林佳儀等政大畢業社友成立「清韻曲社」，持續護持崑曲藝術的薪傳推廣。

近年來陳彬藝師與佳儀等，著手整理徐炎之與張善薌夫婦的崑曲資料，陳彬藝師以多年親炙習藝與籌劃執行活動的實務經歷，註記了徐氏伉儷的傳習足跡與劇藝風華；而佳儀以嚴謹的治學態

度，結合耙梳典籍、挖掘史料與口述訪談，整體建構出徐氏伉儷從大陸時期南北遷徙的崑曲活動，到在臺時期組織同好成立「同期」曲會，以及對校園學子與京劇藝人薪傳教學的崑曲生涯；進而又對度曲與撝笛雙擅的徐炎之，其清雅舒緩、嫻熟各行當腳色聲口的曲唱特點，以及口風飽滿厚實、善於托腔保調的笛藝技巧進行分析；也將張善薌傳承劇目的服飾穿戴，神情作表與唱念講究進行細緻紀錄。

現今佳儀與「水磨」成員將《崑壇清音——徐炎之、張善薌的崑曲生涯》專書付梓出版，讓我們能夠從書中全面瞭解徐氏伉儷的崑曲事蹟與藝術造詣；更由此向兩位崑曲前輩致敬，感念他們對臺灣崑曲藝術「深耕／生根」的用心付出與深遠影響。

*本文作者現為國立政治大學中國文學系所教授

壹、南北遷徙　曲韻不輟

故事，先從徐炎之在金華說起，待他到了北京，結識張善薌，兩個人就成為一輩子的婚姻與崑曲伴侶。先以圖片示意他們一生南北遷徙的主要路線：

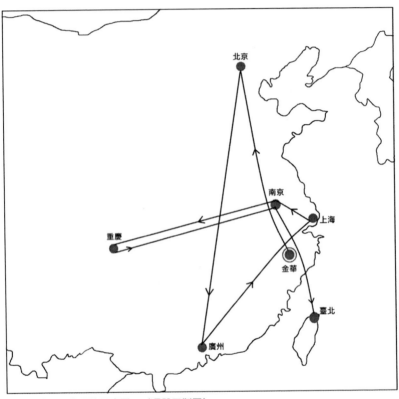

徐炎之伉儷南北遷徙示意圖。（馮馨元製圖）

■ 來自金華的笛聲曲韻

　　徐炎之，本名濤，但以字「炎之」通行於世。清光緒25年（1899）[1]農曆7月4日，生於浙江金華。

　　廟前的戲臺，鑼鼓喧嚷，演得正熱鬧哪！小徐濤牽著長輩的衣角，站在戲臺前的空地，從挨挨擠擠的人群裡伸出小腦袋，東張西望，一會兒對著臺上你來我往的表演出神，一會兒又轉向旁邊，看著手裡忙個不停的樂師們，就這樣，戲裡的聲響吸引著他，從戲臺悄悄延伸到宅院的大門後。

　　當時浙東金華府的八個縣，幾乎都流行崑曲，而且崑曲地位崇高，每到秋收時節，廟會酬神演戲，雖然有崑班、徽班、三合班等三四個班子，甚至七八個班子，搭著草臺，圍在廟宇周圍，但到晚上開臺時，有個規矩，如果崑曲不先吹起長號，打出鑼鼓，其他班子就不准開始演戲。

　　徐濤喜歡崑曲，年方九歲，嗓音清亮、中氣飽滿，被一位也迷崑曲的舅舅注意到了！於是舅舅行醫之餘，就帶他躲在第一進大門背後，這是一所三進的宅邸，此處遠離大廳，是眾人都不會注意到、也聽不到聲響的地方，就在這兒啟蒙，教他唱曲、吹笛。這麼

[1] 徐炎之出生年並無證明文件可供依憑，洪惟助主編：《崑曲辭典》（宜蘭：國立傳統藝術中心，2002），寫1898年（頁693）；嵇若昕：〈奔波教授崑曲三十年〉，《中央日報》第9版（1981年6月3日）寫民國前13年（1899）。由於徐炎之年長張善薌10歲，而張善薌身分證明文件登載出生於民前3年（1909），推算徐炎之出生於1899年。

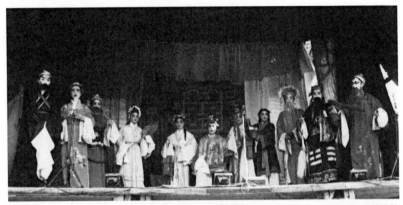

浙江金華蘭溪市官塘鄉官路邊童心崑婺劇團演出野台戲〈大八仙〉。（1998年，洪惟助提供）

浙江金華蘭溪市官塘鄉官路邊童心崑婺劇團野臺戲的後場，正在吹奏「先鋒」。（1998年，洪惟助提供）

偷偷地不敢張揚，是因為徐濤的父親認為小孩子應該要好好讀書，惟恐他耽溺崑曲，荒廢學業；再者，戲子、吹鼓手之流，在當時被

視為卑下的職業，如果沒有以崑曲陶冶子弟氣質的家風，難免認為學唱學吹，不是一般良家子弟所為。

　　漸漸地，在學校裡，老師、同學都知道徐濤歡喜崑曲，他曾經在學校辦的一場追悼會上，以音樂老師利用崑曲曲牌編成的歌曲，代表班上表達哀思。[2]中學畢業之後，徐濤遠赴北京就讀大學，那裡有各式各樣的崑曲聚會，這個年紀輕輕就會唱曲擫笛的後生，深獲曲壇前輩欣賞，頗受提攜。此後，他的崑曲活動多采多姿，由北而南，由學而教，實為一輩子的愛好，雖然遠離故鄉金華，但凡有崑曲處，他殷勤尋覓同道者；沒有崑曲的地方，他就是辛勤的播種者。

[2]　金華部分參考以下兩筆文獻寫成：嵇若昕：〈奔波教授崑曲三十年〉，《中央日報》第9版（1981年6月3日）。葉樹姍主持：「專訪崑曲笛王徐炎之」，中廣新聞網，1987年12月25日播出，臺北：國家圖書館典藏，「數位影音服務系統」，http://dava.ncl.edu.tw/MetadataInfo.aspx?funtype=0&id=391841&PlayType=1&BLID=393251（2013.4.1瀏覽）。

▌赴北京深造與結褵

　　徐炎之中學畢業後，約民國6年（1917）赴北京高等師範學校（今北京師範大學）攻讀體育，也活躍於校園外的崑曲活動。

　　當時在北京曲壇相遇的前輩名家，有編訂《集成曲譜》的王季烈（1873-1952）、劉富樑（1875-1936），以及在北京大學教授曲學的吳梅（1884-1939），他們正當盛年，而徐炎之不過20歲左右，因為在曲社小有名氣，還引來王季烈、劉富樑相約，晤談甚歡；甚至，曾與吳梅有過一些爭辯，吳梅主張咬字清晰，為了字正腔圓，若嘴型誇張而影響臉部表情，也不需介意，徐炎之則認為，戲劇表演注重整體美感，過分強調咬字與音準，破壞整體形象，並不妥當。[3]這位來勢洶洶，甚具主見，注重崑曲整體性的年輕後生，頗得人緣，還引起年少的女性曲友張善薌的注意。

　　張善薌出生於清宣統元年（1909）農曆2月29日，她小徐炎之10歲，畢業於北京師範大學附屬中學。張家原籍浙江海寧，家居北京，張善薌的父親是醫師，由於家庭環境不錯，日常生活時尚而風雅，往來應酬或打麻將，少不了時髦的香煙，纏在大人身旁的小善薌，起初是幫忙點煙，慢慢也就學會抽煙了；[4]而張善薌的父親擅演崑曲巾生，兼能吹笛，張善薌在家庭薰陶下，早已熟習唱腔。

3　鄭文：〈笛王徐炎之 崑曲第一人〉，《中央日報》第10版（1987年8月27日）。
4　蕭本耀口述，2013年4月26日。

徐炎之大學畢業後，曾在師大附中教體育，當時初中部的學生有二人來臺灣多年之後，還記得老師，一是本名夏承楹的專欄作家何凡、一是自稱「老蓋仙」的動物學家夏元瑜。在夏元瑜的印象中，徐老師的形貌是「個子不高，精神飽滿，曬得黑中透亮」、說起話來「國語中帶點江南口音」，在到處說著京片子、人高馬大的北京，這位來自南方，濃眉大耳、年輕而充滿活力、「能騎著沒鞍的馬飛跑」的體育老師，讓學生印象深刻，至於徐老師怎麼和崑曲沾上關係，這些老學生可就不明白了。[5]

徐炎之（右）定居臺北後，某年宴會，與任教北京師範大學附中時的學生夏元瑜（左）敘談。[6]

徐炎之與張善薌因為崑曲而結識，在他26歲時，與年方16歲的張善薌締結良緣，成就曲壇一段佳話，此後兩人不但是家庭生活的伴侶，更是崑曲活動的夥伴。張善薌晚年，崑劇《牆頭馬上》的錄音傳入臺灣，她聽了之後，直說自己的婚姻有如現代的《牆頭馬上》。[7]這對未經父母之命、媒妁之言，因自由戀愛而結褵的夫妻，未能得到家長的祝福，於是離開北京，南下廣州，並在隔年喜獲麟兒，因廣州又名穗城，遂為長子取名穗生（民國15年生，1926），三年之後，明珠入掌，有了女兒穗蘭（民國18年生，1929）。在廣州的徐炎之，曾於廣州大學執教，又任黃埔軍校教官，在戰時獲配槍枝，[8]唯不知任教科目。

5　夏元瑜：〈來臺遇師・徐炎之老師的君子豹變〉，收入夏元瑜：《弘揚飯統》（臺北：九歌出版社，1983），頁228-229。

6　本書照片，未特別註明者，皆為陳彬收存或提供。

7　王希一口述，2013年4月9日。

8　陳金章，臺北報導，無標題，《聯合報》第9版（1989年11月1日）。該文提及徐炎之女兒徐穗蘭在父親辭世後，將遺物子彈及彈殼繳回警察局，並說明父親為黃埔軍

■ 上海的體育與崑曲活動

　　徐炎之32歲左右，轉赴上海，任教於勞動大學，擔任體育指導。[9]這一時期徐炎之的工作概況，可以據《申報》的新聞，稍作勾勒。在體育課上，他帶領學生強身健體，在校隊裡，又擔任籃球隊教練，曾經率團至南京、蘇州等地出賽，凱旋而歸；在校內頗具名望、人緣也好，經常被託付公共事務，如民國20年（1931）2月出任體育主任，10月又擔任校內師生共組「抗日會」改組的籌備委員，隔年一二八淞滬事變後，因日軍轟炸，位於江灣的校舍不堪使用，6月教育部訓令停辦勞大，激起師生共同護校，教職員公推徐炎之為護校委員會執行委員。

　　徐炎之的體育專業，在校外也頗受青睞，如參與上海體育指導聯合會的籌備會議、受聘為全國體育會議專家，為體育教育提供建言；還經常擔任賽事裁判，如吳淞商船學校田徑賽運動會的總裁判、江南大學體育協會第五屆田徑賽運動會裁判、上海市第二屆全市運動會田徑賽裁判等，在田徑場上，從運動員檢錄起，徐炎之隨時注意場上是否有運動員犯規，目光隨著選手騰躍而起，凝神注視身體力度帶出的弧線與過桿高度，或者緊盯跑道上即將衝過終點線的領先選手。勞動大學停辦之後，隔年（民國22年）徐炎之仍參與

校教官，配槍，但槍枝早在民國50年左右即已繳回。

[9]　據〈社院網球比賽消息〉，《勞大週刊》第4卷第12期（1930年11月24日），頁7。

在首都南京舉辦的全國運動會，擔任獎品股股長、田徑全能賽裁判。[10]全運會可能是徐炎之職業生涯轉變的契機，原本在上海擔任教育人員，後徙居南京擔任公務人員。

徐炎之年輕時丰姿俊雅的照片（引自〈全國運動大會重要職員玉照〉，1933年）。[11]

張善薌在上海時期，已經是兩個孩子的母親，女兒穗蘭，小時候體弱多病，三天兩頭得吃藥，她右嘴角有個小疤，是用筷子強迫餵藥而留下的，甚至多次從死神手裡驚險脫身。[12]張善薌身為忙碌的家庭主婦，她並沒有放下崑曲，仍與上海曲友們來往，雅愛串演的她，即使後來定居南京，當朱履和、許伯遒、劉訒萬等發起的「風社」在上海成立，並於民國25年（1936）6月29日在蘭心戲院演出，張善薌還特地從南京趕到滬上，演出她拿手的《蝴蝶夢‧說親回話》，[13]以戲會友。

徐炎之在上海認識的新曲友，包括日後被譽為京崑大師的俞振飛，當年的崑曲活動雖難以盡知，但徐炎之與俞振飛的交誼卻跨越時空：徐炎之擁有一把笛子，乃俞振飛所贈，笛身顏色較為深褐，隨他輾轉遷徙，帶至臺北；[14]等到民國77年（1988），海峽兩岸開放交流後，俞振飛託臺灣曲友賈馨園帶回問候徐炎之的錄音；當

10 以上徐炎之體育活動，乃據《申報》新聞寫成，檢索「民國文獻大全」、「中國近代報刊庫‧大報編——《申報》」、「瀚堂近代報刊」等資料庫而得。

11 〈全國運動大會重要職員玉照〉，《申報‧全國運動會紀念特刊》，1933年10月10日，頁6。

12 徐謙：〈我的父親徐炎之〉，《吾愛吾家》（公教版）128期（1989年8月），頁52-54。

13 〈風社昨假蘭心表演崑劇〉，《申報》第15版（1936年6月30日）。亦可參考吳新雷撰稿之「風社」詞條，見於吳新雷主編：《中國崑劇大辭典》（南京：南京大學出版社，2002），頁280。

14 蕭本耀口述，2013年4月26日。蕭本耀曾親見該笛，但如今不知下落。

年11月，俞振飛赴香港接受香港中文大學授予榮譽博士，當時徐炎之弟子蕭本耀、陳彬等預計赴港欣賞上海崑劇團專業演員的演出，[15]知道消息時，因入港證照需時二至三週，已經來不及讓二老在港會晤，[16]俞振飛當時聽說徐炎之在臺灣傳承崑曲，非常高興，沒想到隔年徐炎之即因病辭世，兩位老友緣慳一面，俞振飛只能隔海寄來輓聯「顧曲君應推獨步，老懷我慚感孤行。」當時他年近九十，除了推崇徐炎之的崑曲成就，對於同輩曲友凋零逝去，感傷不已。

俞振飛輓徐炎之（1989年）

　　1930年代的上海，市民對攝影趨之若鶩，雖然昂貴的相機，不是每個家庭都能負擔，但上相館拍照或看攝影展覽，則是新興的休閒娛樂。徐炎之在上海也趕時髦，精進攝影技巧，捕捉光影變化、按下快門，將美好的瞬間化為永恆，當時已有一張「西湖紀念塔雪景」照片，刊登在《圖畫時報》上，[17]嶄新的視覺影像經驗，讓他拿起相機就愛不釋手，攝影除了記錄生活，也兼具報導功用，到南京之後，攝影題材更為豐富，體育競賽、公務活動、風景名勝等，作品經常登載於畫報上，而攝影也成為他在崑曲之外，一輩子難以割捨的愛好。

15　該次演出實為紀念梅蘭芳九十五週年的「梅蘭芳藝術大師經典名作匯演」，由梅葆玖率團赴港，同行的上海崑劇團演員，如梁谷音演出〈佳期〉、〈癡夢〉，蔡正仁與香港的鄧宛霞演出〈遊園驚夢〉。

16　陳彬：〈我的崑曲因緣〉，收入陳彬編：《魏梁遺韻—紀念崑曲大師兩岸巡演》（臺北：水磨曲集劇團，2001），頁14。

17　徐炎之攝影：〈西湖紀念塔雪景〉，《圖畫時報》第745期（1931年3月15日），頁2。這是目前所見徐炎之最早刊於畫報之作品，近影為雪地、枯枝，遠方則是紀念塔，相映成趣。

■ 南京公餘聯歡社的崑曲風華

　　徐炎之一家四口，在民國21年（1932）勞動大學因淞滬事變被炸毀而停辦後，最晚民國23年（1934）就已定居南京，徐炎之任職於交通部，張善薌則是家庭主婦，直至民國26年（1937）爆發對日抗戰，才隨著國民政府，輾轉到重慶安居。南京時期，至多四、五年，他們的崑曲活動熱鬧而多樣，徐炎之經常晚上去唱曲、擫笛，週末還教孩子唱曲，張善薌則白天將老師請到家裡來教，或者與甘家曲人一起唱曲學戲，家庭生活中繚繞著笛聲曲韻，據其女徐穗蘭追憶：「記得小時候，家裡充滿了一種氣氛，那就是崑曲，父親是嗜曲如痴，母親也經常彩串，一週中總有兩三天在家排戲。在家中常見到的，多半是父親的曲友，與替母親排戲的老師傅，聽到的無非是笛聲和曲聲。」[18]

　　徐氏伉儷參加紫霞曲社、公餘聯歡社，除曲社內部活動外，還因公餘聯歡社的緣故，參與南京的戲曲盛會，如為梅蘭芳舉辦茶會、與仙霓社社員餐敘、欣賞京滬蘇崑劇專家聯合演出、招待韓世昌及白雲生等，[19]對外公開活動則有彩串演出、參加堂會、受邀中央廣播電臺廣播節目、灌錄唱片等，這些在《中央日報》、《吳梅

[18] 徐謙：〈高唱崑曲帶著微笑到另一世界〉，收入應平書編：《紀念徐炎之先生百歲冥誕文集》（臺北：水磨曲集，1998），頁1。

[19] 據《公餘半月刊》、《公餘月刊》社訊寫成，原文僅為記事，由於時間皆在1935-1937年之間，為免繁瑣，不一一引述。

日記》、《友恭堂──甘貢三及其子女的藝術生涯》，都為一時風華留下多筆速寫。還曾與杭州雪社曲友曲敘，雪社由曲家許友皋等召集，民國24年（1935）春天，陸謁棠邀請溥侗父女、張善薌伉儷等參與在自宅舉辦的江浙滬曲友會唱；[20]民國26年3月，褚民誼、徐炎之等，又與雪社曲友，同赴杭州超山賞梅，徐炎之為同行曲友在梅花盛開的枝頭下合影留念，[21]不亦樂乎！

曲社活動概況

徐氏伉儷雖然夫婦皆雅愛崑曲，但不同於晚清以來江南的世家大族，如南京的甘家、蘇州的張家等，以崑曲化育子弟的氣質涵養，宅邸就是主要的崑曲活動空間，與族中親眷共同習曲觀戲，徐氏伉儷則是參與家庭之外，各界曲友組成的曲社，場域在公共空間，活動多是開放性質的，南京時期主要參加紫霞曲社、公餘聯歡社崑曲股。

「紫霞曲社」，成立於民國21年（1932），社址在楊公井中華書局樓上，其命名由來，可見於《吳梅日記》1932年11月12日，因曲友曾往鍾山名勝紫霞洞放歌一遊，故名「紫霞」，該晚特邀吳梅為社長，在顧蔭亭家晚飯，席間諸君姓名皆見記載，當時約定每休沐日（休假日）聚會，每個月的例份（社費）是五元。徐炎之伉儷雖未參與該次聚會，但《吳梅日記》1934年3月4日，載是日下午吳南青（吳梅之子）與徐炎之歌《琵琶記・廊會》，吳梅專做搭頭（邊配腳色），晚間則有徐夫人（張善薌）與薛夫人（張惠娟）串演。[22]徐炎之雖然小生曲子唱得最好，但能曲甚多，該日唱的〈廊

[20] 據文芳「雪社」詞條，見吳新雷主編：《中國崑劇大辭典》，頁284。
[21] 據《北洋畫報》第2版（1937年3月16日），共有二張署名徐炎之攝影的照片，唯圖說「杭州雪社社長褚民誼」當有訛誤。
[22] 紫霞曲社活動均見王衛民編校：《吳梅全集・日記卷》（石家莊：河北教育出版

會〉，為牛小姐、趙五娘的對手戲，徐炎之也唱旦行曲子，而當時唱曲，是唱整齣戲，不是只唱主要的曲子，吳梅才要來做搭頭，幫忙唸丫鬟惜春、院公的幾句白口。而張善薌，擅長串演，相關的記載，多是她演出某某戲，罕見她唱曲。

「公餘聯歡社」簡稱公餘社。該社的性質為國民政府公務人員俱樂部，旨在公餘聯絡感情、追求正當娛樂，由行政院秘書長褚民誼發起，後被推選為主任理事。於民國23年（1934）1月14日正式成立，社址設在香舖營21號，[23]軍職、黨職人員也可加入，成立不久即有社員一千五百餘人，設有體育組、音樂組、棋術組、戲劇組等，各組下再細分若干股。後建有禮堂，於民國25年（1936）1月25日二週年社慶時舉行落成典禮，定名中正堂，[24]遂有寬敞舒適之活動及演出場所。民國26年（1937）1月22日起連續三天，舉辦三週年慶祝遊藝會。[25]數月之後，七七事變爆發，國民政府遷都重慶，一時熱鬧煙消雲散。[26]當年的盛況，可從《中央日報》及社刊《公餘半月刊》、《公餘月刊》略知一二。[27]徐炎之當時任職行政院，在公餘聯歡社頗為活躍，擔任文藝組攝影股長、體育組球類股

社，2002），頁232-233、398。

23　以上據〈公務人員俱樂部 定名公餘聯歡社 定十四日正式成立 已加入者九百餘人〉，《中央日報》第7版（1934年1月6日）。〈公餘聯歡社明晨舉行成立大會 請各報社記者及社員參加 香舖營二十一號社址亦開放〉，《中央日報》第7版（1934年1月20日）。〈公餘聯歡社選定常務理事 推褚民誼為主任理事 黨軍人員亦可為新員〉，《中央日報》第7版（1936年1月28日）。〈公餘聯歡社定期演劇 紅豆館主連續四場〉，《中央日報》第10版（1934年5月19日）。

24　〈公餘聯歡社 將行二週年紀念 備有音樂平劇節目 並行中正堂落成禮〉，《中央日報》第7版（1936年1月6日）。

25　〈公餘聯歡社舉行三周年紀念 昨日起表演遊藝三日〉，《中央日報》第7版（1937年1月23日）。

26　抗日戰爭勝利還都南京後，《中央日報》偶見假公餘聯歡社場地舉行活動之消息，亦有零星活動，如〈公餘聯歡社籌設遊藝組 決定首先習唱平劇〉，《中央日報》第7版（1947年1月6日）。

27　《公餘半月刊》創刊於1935年5月16日，初為半月刊，自1936年3月1日起，按月發刊一次，改稱《公餘月刊》，曾於《公餘月刊》第2卷第2期（1935年2月21日）刊登〈本刊啓事〉說明，見頁12（原頁碼有誤，有二個第12頁，此為第二個）。

長、戲劇組崑曲股名譽幹事。[28]

公餘聯歡社下設戲劇組，由溥侗（號西園、紅豆館主，1871-1952）指導，他是清末宣統皇帝溥儀之堂兄，精於崑曲、皮黃。戲劇組內有平劇股、話劇股、崑曲股，崑曲股股長初為王百雷，溥西園、甘貢三亦曾任之，徐炎之曾任榮譽幹事。成立伊始，社員雖僅三十人，是各股人數最少者，但頗為活躍，遊藝會、彩排、演出[29]消息等時常刊載於《中央日報》。

社員活動除定期聚會外，自民國23年（1934）8月25日起，於每月第一個週六下午8至12時，辦理公餘聯歡社社內同樂會。[30]又定每月舉辦一次同期，廣邀崑曲同好。第一次同期於民國23年（1934）8月19日舉行，從上午9時至下午5時，共演崑劇十六齣、並加奏十番音樂助興；[31]此後的同期活動以練習清唱、互相觀摩為主，至民國24年（1935）2月24日第七次同期開始，鑑於此前只限清唱，少有彩串，遂定每月同樂之期，下午清唱，晚上彩串，且除同好相樂，亦歡迎各界參觀。公餘聯歡社崑曲股股員熱衷社內活動，演出頗為可觀，如民國24年5月5日的同期，日場清音、夜場7點開始彩串，演出〈議劍〉、〈佳期、拷紅〉、〈遊園〉、〈酒樓〉、〈思凡〉、〈搜山打車〉，「社員來參觀者，約五百餘人，至夜一時始散。」[32]當晚劇目甚多，演員、觀眾皆興奮雀躍，散戲之後，直至夜裡一點方才夜闌人散。又如民國25年1月，公餘聯歡社二週年遊藝活動，崑

28 據〈本社職員一覽〉，《公餘半月刊》第1卷第2期（1935年6月1日），頁18-20；第2卷特大號（1936年2月21日），頁23、25。
29 當時所謂「彩排」，實同「演出」，如1936年11月29日的崑曲股第七次演出，在23日的報導稱「公演」，28日則稱「彩排」，可能因為公餘聯歡社非職業性質，故未必稱演出，即使至1940年代，許多票房演出，報刊仍稱「彩排」。
30 〈公餘聯歡社 每週開同樂會一次〉，《中央日報》第7版（1934年8月10日）。
31 〈公餘聯歡社，今日演劇，並舉行第一次「同期」〉，《中央日報》第7版（1934年8月19日）。
32 該次演出劇目及演員，詳見〈社聞：本社崑曲股〉，《公餘半月刊》創刊號（1936年5月16日），頁15。

劇節目共有十一齣戲，當為彩串演出，不乏罕見劇目，如〈卸甲封王〉、〈起布〉、〈三擋〉、〈十面〉，[33]皆是較重功架之演出，推出〈十面〉群戲，可見崑曲股人才濟濟。

錄製廣播節目及唱片

崑曲雖是小眾文化，但公餘聯歡社崑曲股的演出，登報宣傳、索票入場，能吸引觀眾，又藉新興工業，只要扭開收音機聽廣播、或在留聲機裡放入唱片，崑曲的聲音即能超越時空限制，當場流洩而出！

崑曲股曾受邀至中央廣播電臺錄音，如民國24年（1935）6月22日（週六）晚上7時30分起在中央臺播出一小時，《中央日報》報導「各演員多本京知名之輩」，稱其為「不可多得之節目」，[34]共唱播十一段曲子，徐炎之唱的是《西樓記·拆書》【一江風】、【紅衲襖】，張善薌唱的是《南柯夢·瑤臺》【梁州第七】，[35]當天盛況，據聞是「是晚備有收音機，莫不洗耳靜聽者，即太平路中華路一帶，行人駐足靜聽者，亦甚擁擠云。」[36]廣播崑曲之新奇、崑曲股的知名度，可見一斑。徐炎之曾拍攝一張錄音後留影照片，照片中有溥侗、甘貢三、甘長華、張善薌、劉孟起等，拍

33　崑劇節目之劇目及演員表，詳見〈二週年紀念遊藝節目〉，《公餘半月刊》第2卷特大號（1936年2月21日），頁28-29。

34　〈公餘聯歡社廣播崑曲 今日下午七時半〉，《中央日報》第7版（1935年6月22日）。

35　節目表見〈中央廣播無線電臺管理處福州、中央、河北電臺播音節目預告（六月十六日起，六月廿二日止）〉，《廣播週報》第38期（1935年6月?日），頁7。「公餘聯歡社」唱播的其他9段為：《連環記·議劍》（程堅白）、《漁家樂·藏舟》（甘長華）、《牡丹亭·拾畫》（劉光華）、《鐵冠圖·探山》（余憩棠）、《滿床笏·卸甲》（甘瀏）、《滿床笏·封王》（甘貢三）、《玉簪記·秋江》（周敏人）、《長生殿·酒樓》（陶一廠）、《琵琶記·賞荷》（張平）。唱詞見〈崑曲片錦〉，《廣播週報》第39期（1935年6月?日），頁66-67。

36　〈崑劇播音〉，《公餘半月刊》第1卷第4期（1935年7月1日），頁18。

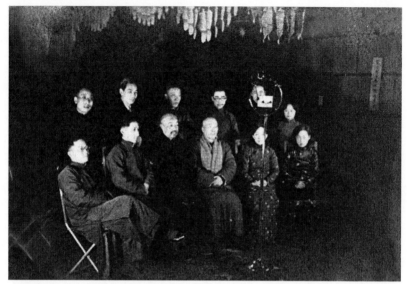

公餘聯歡社在中央廣播電臺錄音後合影，前排左三起：甘貢三、溥侗、張善薌、甘長華，後排左二起：劉孟起、馬伯夷、甘汝敏、甘聚華。（徐炎之攝影，甘長華之女汪小丹提供）

攝年代不詳，[37]為難得的錄音經歷留下紀念。類似的錄音，開頭經常先報曲目及曲家：「中央廣播事業管理處請○○○先生／女士唱《○○○‧○○》」，有些後來還發行唱片，如〈書館〉【解三醒】一曲，先播報「中央廣播電臺XGOA請徐炎之先生唱崑曲《琵琶記》之〈書館〉，請百代公司製片」。[38]

　　1930年代的雙面鋼針唱片，崑曲股曲友灌錄了五張唱片，留下數支名曲：[39]

[37] 見汪小丹主編：《友恭堂——甘貢三及其子女的藝術生涯》，頁77。

[38] 「XGOA」為中央廣播電臺呼號，當時發射功率擴大為75千瓦。按，蔣倬民為曲家，後為徐炎之女婿，來臺後曾將珍藏之錄音，匯集整理為專題，以錄音帶分贈曲友，以上錄音資料，均出自其所收藏之徐炎之、張善薌崑曲專輯。

[39] 唱片資料據朱復輯錄：〈崑曲唱片目錄〉，收入吳新雷主編：《中國崑劇大辭典》（南京：南京大學，2002），附錄三，頁958、960。詳細曲譜及網路錄音流傳，詳見附錄（二）「徐炎之、張善薌視聽出版資料」。

出品	片號	演唱者	曲目
百代唱片	片號34655（1935）	甘貢三	《琵琶記・掃松》【步步嬌】
		徐炎之	《琵琶記・書館》【解三酲】
	片號34656（1935）	甘貢三 張善薌	《浣紗記・寄子》【勝如花】二支
勝利唱片	片號42054（1930前後）	徐炎之	《紅梨記・亭會》【桂枝香】
		程禹年	《紅梨記・花婆》【油葫蘆】
	片號42055（1930前後）	徐炎之	《琵琶記・辭朝》【啄木兒】 《琵琶記・賞荷》【懶畫眉】
	片號42056（1930前後）	張善薌	《漁家樂・藏舟》【山坡羊】

其中徐炎之所錄皆為小生名曲，多達四曲，尤多《琵琶記》之曲；張善薌則除了貼旦的曲子，還錄了〈寄子〉，劇中人伍子是男孩，歸作旦飾演；兩人在崑曲股曲友中，灌錄的曲數較多。

廣播及唱片，乃屬現代工業，於公餘聯歡社崑曲股，獨特的意義在於：其一，崑曲股已累積相當的知名度，故中央廣播電臺戲曲節目播送平劇（京劇）之餘，偶然播出的崑曲節目，除了選自已發行之唱片，還邀請崑曲股赴電臺唱播；而以「名伶薈萃，好戲連臺，行當齊全」著稱的百代唱片，[40]在發行大量京劇職業演員唱片之際，於崑曲，除「江南曲聖」俞粟廬的唱片，亦兼及南京曲友，雖然只有兩張，但亦可見一時盛況。其二，崑曲股的影響力，因著廣播的家戶播送、唱片的商業傳播，得以突破時間及地域的限制，除了曲會或演出的當場，藉由物質媒介，其他曲友亦得聆賞其唱腔，尤其是在發行百代、勝利唱片的上海；而公餘聯歡社及曲友之名，除《中央日報》外，又可藉《廣播週報》之刊載，提高能見度。

[40] 葛濤：〈「百代」浮沉百年〉，《時代教育（先鋒國家歷史）》，2009年2期，頁118-123。

藉由當年錄製的唱片，我們才能聽到徐氏伉儷盛年的曲唱，在南京時，徐炎之將近四十歲，張善薌則將近三十歲，嗓音清亮，唱來大氣沉穩。

擅長劇目

徐炎之伉儷，皆是勤奮好學的曲友，在南京時期，既與同道切磋，又藉著頻繁登場，厚植技藝，這些名曲名劇，是南京崑曲活動的最佳顯影，隨後陪伴他們度過艱辛的抗戰歲月，並成為日後到臺灣傳承崑曲的重要養分。

徐炎之能唱的劇目甚廣，兼及不同行當，主要為小生行，《琵琶記》選曲還發行唱片；曾在紫霞曲社唱旦行的《琵琶記·廊會》，而民國23年（1934）9月1日的公餘聯歡社第二次社員遊藝同樂大會，徐炎之與溥西園等人合唱《虎囊彈·山亭》，當時《中央日報》還特別預告：

> 節目方面，全係崑劇：有溥西園、徐炎之、甘貢三、劉孟起四君之〈山亭〉，陶正伯、程禹年君之〈夜奔〉，甘長華、張善薌君之〈遊園〉，張善薌、劉孟起、甘長華、劉岷蓉四君之〈刺虎〉，王伯雷、王震青、程禹年、甘貢三、徐炎之、陶正伯諸君之〈望鄉〉。想屆時必有一番盛況也。[41]

這一則報導，除可見徐炎之伉儷擅長之崑曲劇目，亦可見公餘聯歡社的諸多同好及活動內容。雖然該次節目進行方式不詳，可能是清唱，亦可能帶身段；同一劇目，可能是多人合唱，或各唱一段；但

41　〈公餘聯歡社 今晚遊藝大會 溥西園等演唱〉，《中央日報》第7版（1934年9月1日）。

可見多樣，南、北曲兼備，有不同腳色家門的代表。徐炎之善唱之劇目甚多，又如民國26年（1937）1月10日為將返北平的韓世昌、白雲生餞行時，唱巾生戲《西樓記‧拆書》。[42]其演出記錄則難得一見，目前僅知徐炎之曾飾演《連環記‧小宴》之呂布，屬雉尾生，吳梅所記是在民國26年3月20日公餘聯歡社彩排，[43]徐炎之則記得某次夫婦同臺演出〈小宴〉，張善薌飾演貂蟬，臺上呂布調戲貂蟬，這一對，臺下可真是夫妻哪！[44]由於崑曲股清唱活動的劇目罕見流傳，而徐炎之在南京的崑曲活動以唱曲、吹笛為主，故下文多談張善薌演出劇目。

張善薌擅長的劇目，主要為旦行，亦有部分小生戲。她很有觀眾緣，民國23年（1934）初次演出《牡丹亭‧學堂、遊園》，飾演丫鬟春香，深獲好評，詩人鶴亭賦詩題詠，刊登於《青鶴》舊文學期刊：

〈張善薌夫人初演學堂、遊園，一座盡傾，詩以張之〉
一軍拍手訝登壇，真見明珠走玉盤。
翻笑羊欣非解事，夫人學婢始為難。[45]

張善薌一登場，就吸引眾人的目光，珠圓玉潤的嗓音之外，丫鬟的聲口情態更是生動，詩人反用南朝書法家羊欣學王獻之字，被評為猶如奴婢學夫人，終究不似本真的典故，稱賞張善薌身為夫人，反學丫鬟，表演頗具難度，竟能贏得觀眾青睞，故特別賦詩揄揚。這兩齣戲也曾應邀至私人宅邸的吉慶活動作堂會演出，如民國

42　王衛民編校：《吳梅全集‧日記卷》，頁832。
43　王衛民編校：《吳梅全集‧日記卷》，頁861。
44　鄭文：〈笛王徐炎之 崑曲第一人〉，《中央日報》第10版（1987年8月27日）。
45　鶴亭：〈張善薌夫人初演學堂、遊園，一座盡傾，詩以張之〉，《青鶴》第2卷第12期（1934年5月1日），近人詩錄，頁2。

23年10月26日陳仲騫之母九十正壽堂會，演出〈學堂〉，[46]在學堂上不安份讀書的春香，逗樂在場賓客；又曾與甘長華同赴朱培德府堂會演出〈遊園〉，[47]絕美的雙人扇子歌舞，百觀不厭。

張善薌在公餘聯歡社第二次遊藝會，登場演出《鐵冠圖・刺虎》飾費貞娥，這是滿懷亡國之恨，充滿殺氣的女子，最終手刃闖王愛將一隻虎。《蝴蝶夢》能演〈說親〉、〈回話〉，飾田氏，民國25年（1936）6月7日在公餘聯歡社演出，吳梅評為「亦得神理」。[48]而張善薌津津樂道的〈說親〉、〈回話〉演出經歷，則是與梅蘭芳同臺演出，壓軸是〈說親〉、〈回話〉，大軸是梅蘭芳《販馬記》，這一場〈說親〉、〈回話〉，是由張善薌飾田氏、徐凌雲飾楚王孫、王傳淞飾大蝴蝶、華傳浩飾小蝴蝶，[49]由於田氏甫喪夫即思再嫁，又有莊周假扮楚王孫試妻，情思獨特且異於常情，張善薌不僅表演精采，其選演此劇的勇氣亦令人印象深刻。

而當時報導最盛的，則是民國25年11月29日的崑曲股第七次彩排，早在11月12日即先廣告劇目，又在23日預告演員：

> 劇目如下：張薀叔之〈掃松〉，童曼秋、張善薌之《長生殿・小宴》，陳仲騫之〈聞鈴〉，吳金聲、王子建之〈彈詞〉，尤符赤、程二厂之〈見娘〉，童曼秋之〈夜奔〉，張善薌、程二厂、李吉仲之〈佳期、拷紅〉，樂天居士、紅豆館主之〈刀會〉，陶一厂之〈三擋〉等，此次公演人員，俱係京中崑曲名家，童曼秋向在平津享有盛譽，初次加入表演，無異為該社添一生力軍，名人名劇，精彩更多，想屆時

46　王衛民編校：《吳梅全集・日記卷》，頁487。
47　汪小丹主編：《友恭堂——甘貢三及其子女的藝術生涯》，頁77。
48　王衛民編校：《吳梅全集・日記卷》，頁732。
49　鄭文：〈笛王徐炎之 崑曲第一人〉，《中央日報》第10版（1987年8月27日）。

定有一番盛況也，聞入場券現已印就，將由該社贈發。[50]

當年崑曲股的劇目不限於生、旦對手戲，亦有闊口戲，甚至〈三擋〉還有開打，演出內容豐富，頗獲好評。該日張善薌前飾〈小宴〉之楊貴妃，後飾〈佳期、拷紅〉之紅娘。至29日演出當天、30日演後，尚有報導，尤其推崇〈刀會〉、〈三擋〉、〈小宴〉、〈佳期、拷紅〉。[51]張善薌又曾清唱《玉簪記‧琴挑》陳妙常曲子，於民國26年（1937）1月10日為韓世昌、白雲生餞別。[52]還曾飾演《金雀記‧喬醋》之井文鸞，民國26年3月20日在公餘聯歡社第九次彩排，與尤符赤演出。[53]

張善薌亦能演小生戲，《雷峰塔‧斷橋》飾演許仙，最精采的一次是民國23年（1934）或24年，與甘家曲人合作，那晚演出兩場〈斷橋〉：先在中華路福利大戲院與梅蘭芳同臺演出義務戲，接著到斜對面青年會「青光社」再演一場，由甘長華飾白娘娘、甘聚華飾小青，張善薌飾許仙，甘貢三飾法海。[54]

以上鉤稽南京時期張善薌擅長劇目，曾有演出記錄者為：〈學堂〉、〈遊園〉、〈佳期〉、〈拷紅〉、〈小宴〉、〈說親〉、〈回話〉、〈喬醋〉、〈斷橋〉；其他雖是選曲清唱，但可能全齣皆會，甚至還能演出：〈刺虎〉、〈琴挑〉、〈寄子〉、〈藏舟〉、〈瑤臺〉，已可見其以貼旦為主，生、旦兩門抱之能耐，及能演劇目之豐富，上述除〈說親〉、〈回話〉、〈藏舟〉、

50 〈公餘聯歡社 定期演崑劇 戲目有掃松、長生殿等〉，《中央日報》第7版（1936年11月23日）。
51 〈公餘社昨彩排崑劇 表演均極精彩〉，《中央日報》第7版（1936年11月30日）。
52 王衛民編校：《吳梅全集‧日記卷》，頁832。
53 〈公餘聯歡社崑劇彩排 明晚在中正堂〉，《中央日報》第7版（1937年3月19日）。
54 據甘紋軒：〈懷念癡迷崑曲的父親甘貢三先生〉，〈公餘聯歡社簡介〉，收入汪小丹主編：《友恭堂——甘貢三及其子女的藝術生涯》，頁10-12、77。按，該書於公餘聯歡社崑曲股的簡介，較洪惟助主編：《崑曲辭典》、吳新雷主編：《中國崑劇大辭典》，又有增補。

〈瑤臺〉外，日後皆在臺灣傳習，故其表演藝術之成熟，當是在南京時期。

交誼及師承

徐炎之在公餘聯歡社，交往較頻繁者，可知有褚民誼、吳梅、甘家曲人。褚民誼（1884-1946）歷任黨政要職，生平有二大愛好：太極拳及崑曲，他提倡體育，促成首次全國體育會議（民國21年，1932）、第五、六屆全國運動會（民國22年、24年），這些活動，專攻體育的徐炎之皆曾參與，或許即是這層原因，褚民誼與徐炎之伉儷熟識；在崑曲方面，他學闊口的淨行，除了登臺表演，還署名樂天居士，由陸炳卿、沈傳鋸校對，遂成《崑曲集淨》曲譜。徐氏伉儷與褚民誼之交往，較為人知悉者是民國25年（1936）8月23日「鴛湖曲敘」那個夜晚，繼白天嘯社、怡情社盛大曲會之後，夜裡褚民誼特別攜徐炎之、張善薌赴訪吳梅，唱畢〈刀會〉、〈訓子〉，即匆匆離去。[55]

吳梅是民國初年的曲學大家，曾在北京大學執教，後轉赴南京東南大學（後改名中央大學）等校任教，除了曲學研究的開創成果《顧曲麈談》、《南北詞簡譜》等，又撰作傳奇、雜劇，還能譜曲，兼善度曲拍唱，亦能粉墨登場，他曾帶著笛子進大學課堂，邊講述詞曲，邊攜笛解說，開風氣之先，蔚為美談。徐炎之在北京求學時，曾與吳梅就唱曲時的口型有過一些爭辯，兩人為舊識，此際又在南京相逢，亦有來往：吳梅因觀賞公餘聯歡社活動，日記中提及徐氏伉儷，但亦有憤憤之詞，當徐炎之知悉吳梅學問，欲邀其至公餘聯歡社長期講解，吳梅辭卻，甚至記下「渠媚褚民誼，以余為

[55] 王衛民編校：《吳梅全集・日記卷》，頁767。

餌耶？」[56]雙方不歡而散；互動較為頻繁，則是民國25年（1936）12月16日，北平的崑曲演員韓世昌、白雲生赴南京演出，吳梅作東宴請新聞界人士，邀請徐氏伉儷及其他曲友為陪客，隔年年初，韓世昌、白雲生將北返，1月10日曲友陳仲騫作東的餞行餐敘，則邀吳梅、徐氏伉儷等同席，餐後先至劇院觀劇，散戲後又應褚民誼之邀，至公餘聯歡社以曲敘餞行，盡歡而散。

相較於褚民誼任黨政要職，吳梅為曲學大家，兩人皆長徐炎之十五歲，徐氏伉儷與甘家曲人的交往，毋寧更為密切。甘家為金陵望族，南京的宅邸，習稱甘家大院，這片規模宏大的民居，始建於清道光年間，或稱甘熙故居，坐落在南捕廳15號，窄巷之中的門廳或許不甚起眼，但登堂入室，走入深達五進的宅邸，重重的院落與房間、又有庭園可供遊賞，宅中自是一方天地，當地稱此為「九十九間半」，「九」是陽數之極，但實際的房間數量，遠遠超過百間。

甘家當時的大家長為甘貢三（1889-1969），喜好崑曲、平劇及音樂，被譽為「江南笛王」，曾主持公餘聯歡社崑曲股，並勤於引渡親友進入崑曲園林，他擅唱老生及淨行的曲子，也曾登臺，並能擫笛、彈絃。甘家大院，經常有戲曲界人士出入，1930年代甘貢三與溥侗，在此成立「南京新生音樂、戲曲研究社」，大院就是活動場所，並吸引戲曲界名人到訪。徐炎之伉儷與甘家曲人的來往，據甘貢三么女紋軒回憶往事，曾提及「徐金虎老師為大姐（甘長華）及張善薌等人排練身段基本上都在我家進行。」[57]不僅排練時在甘家，雙方還合作演出，張善薌除與甘貢三共同錄製〈寄子〉【勝如花】唱腔，曾與甘長華演出〈遊園〉，與甘長華、甘聚華、

[56] 王衛民編校：《吳梅全集・日記卷》，頁824、832。
[57] 據甘紋軒：〈我家兄妹的戲曲戀〉，收入汪小丹主編：《友恭堂——甘貢三及其子女的藝術生涯》，頁17。

①水磨曲集崑劇團赴南京演出，參加南京崑曲社的曲會活動，活動地點即為當年徐炎之
伉儷在南京參加崑曲活動的甘家大院。前排右一為吳新雷，右二為胡忌，右四起為宋
泮萍、詹媛、張繼青、陳彬、林繼凡。後排右六為南京崑曲社社長汪小丹。（2001
年8月28日）

②甘家大院如今是南京市民俗博物館，此處是當年唱曲活動的空間，如今立了「甘家票
社」牌子，旁邊的說明文字也有徐炎之、張善薌的大名。（2011年，林佳儀攝影）

③甘家大院第三進門廳，簡樸大氣，從後側門口可以窺見層層高升的宅邸佈局。（2011
年，林佳儀攝影）

甘貢三合演〈斷橋〉；也曾與甘長華、愛新毓嫶、劉小姐，共同飾演汪劍耘（甘長華夫婿）《長生殿・定情賜盒》的宮女。[58]張善薌與甘家曲人，在戲裡互相搭配，演繹悲歡離合，真實生活中，從南京而重慶，因著崑曲而維繫彼此的緣份。一甲子之後，民國90年（2001）水磨曲集崑劇團至南京演出，甘家後人辦了一場曲會，邀請名伶、曲友及徐炎之伉儷的弟子蒞臨甘家故居，就在當年排練崑曲的房間，熱熱鬧鬧唱起曲子、唸起鑼鼓，與當年甘家大院迴盪的曲韻笛聲遙相呼應。

南京能夠曲韻悠揚，除了資深曲友的指導，亦多承名伶、樂師傳授，徐炎之曾提及有七位名伶，生、旦、淨、末、丑皆有；[59]張善薌則回憶，曾向徐金虎、尤彩雲學習；[60]甘家曲人印象所及的崑曲教師，除了徐、尤兩位，還有施桂林、李金壽、謝昆泉；[61]公餘聯歡社崑曲股所聘笛師，則有正當盛年的徐金虎（41歲）、李金壽（34歲）、沈盤生（42歲）；[62]《崑曲辭典》、《中國崑劇大辭典》「公餘聯歡社崑曲組」詞條，又提及陸巧生任笛師、沈盤生教身段。[63]他們有些是晚清全福班的名伶，如：小生沈盤生（1894-1967），擅演雉尾生兼巾生，出身崑曲世家；旦行則有施桂林（1876-1943），擅演四旦兼六旦、作旦，諢名「矮子花旦」，能戲頗多；尤彩雲（1887-1955），長於五旦兼六旦、作旦，表演以

58　〈遊園〉、〈斷橋〉詳上文「劇目鉤稽」，〈小宴〉宮女見甘紋軒：〈我的姐夫汪劍耘〉，收入汪小丹主編：《友恭堂──甘貢三及其子女的藝術生涯》，頁35。

59　據葉樹姍主持：「專訪崑曲笛王徐炎之」，中廣新聞網，1987年12月25日播出。

60　據楊美珊〈師恩難忘〉，收入陳彬編：《水磨曲集紀念崑曲大師兩岸巡演》（臺北：水磨曲集崑劇團，2001），頁10。

61　謝昆泉，曾教甘南軒、甘濤唱曲；尤彩雲，曾為甘紋軒排演《荊釵記・繡房》，據甘紋軒：〈我家兄妹的戲曲戀〉，頁15、18；又在〈甘律之先生生平介紹〉，提及崑曲師從李金壽、施桂林、徐金虎、尤彩雲，頁27。均收入汪小丹主編：《友恭堂──甘貢三及其子女的藝術生涯》。

62　〈本社職員一覽〉，《公餘半月刊》，第2卷特大號，1936年2月21日，頁20-26，「崑劇股」見頁26。

63　引自吳新雷主編：《中國崑劇大辭典》，頁283。洪惟助主編：《崑曲辭典》亦同。

細膩、文靜見長；徐金虎，長於五旦兼六旦，為全福班較年輕之旦行演員；[64]其中尤彩雲、施桂林曾任民國10年（1921）成立的崑劇傳習所教師。雖然公餘聯歡社的演出，涵蓋生旦之外的闊口戲，卻不知師承何人。樂師則有陸巧生（?-1963），出身蘇州「清音班」堂名，精於清唱及樂器；[65]笛師李金壽，出身江蘇甪直堂名「雅云奏堂」；[66]謝昆泉為蘇州人，曾赴北京為梅蘭芳拍曲、吹笛。[67]雖然徐炎之忼儷、甘家、公餘聯歡社聘請之崑曲教席，或同或異，但從這份崑壇名伶及場面的名單，則可窺見當時南京的崑曲氛圍，這些名伶，或在盛年，年長者則五十多歲，體力尚健，示範、教學當不致與舞臺表演相距過遠，曲友們勤於演習身段並登臺演出，以上師承名單，可見表演傳承的重要根底。

徐炎之的攝影活動

徐炎之在上海時期，就已嫻熟攝影，在南京時期，除了拍攝生活點滴、崑曲活動，題材頗為多樣化，從《申報》圖畫特刊、《北洋畫報》刊載的照片，可以想見當年徐炎之揹著相機，辛勤穿梭，捕捉美好的鏡頭。

徐炎之的體育專業，及擔任各式運動會裁判，讓他得以近距離接觸運動員，為運動健將拍攝特寫，或為得獎隊伍留影，在民國25年（1936）南京市五屆聯合運動會之際，《北洋畫報》4月28日第二版刊載的五張照片，包括跳遠健將、標槍亞軍、獲得女子總錦標

[64] 專攻家門據顧篤璜：《崑劇史補論》（南京：江蘇古籍出版社，1987），頁117-118。表演特色據桑毓喜：《幽蘭雅韻賴傳承——崑劇傳字輩評傳》（上海：上海古籍出版社，2010），頁50-53。

[65] 據文芳撰寫「陸巧生」詞條，見吳新雷主編：《中國崑劇大辭典》，頁353。

[66] 據張允和著、歐陽啟名編：《崑曲日記》（北京：語文出版社，2004），頁26。

[67] 梅蘭芳述、許姬傳、許源來記：《舞臺生活四十年》（北京：團結出版社，2006），〈崑曲和弋腔的梗概〉，頁298。

之中華隊等，皆是徐炎之攝影作品。他還以圖片報導活動，如拍攝參加世界運動會代表團，由行政院長蔣中正授旗的儀式，刊載於民國25年7月9日《申報》圖畫特刊。

徐炎之的攝影鏡頭，也捕捉了平劇名伶在南京的便裝身影，他曾拍攝程硯秋與褚民誼、溥侗共赴國立戲曲音樂院基地參觀，刊登於民國25年4月28日的《北洋畫報》；曾經在機場的停機坪，拍攝梅蘭芳伉儷與歡送者的合影，刊登於民國26年（1937）年3月13日的《北洋畫報》。難得的一張戲曲劇照，則是童伶演出的平劇《黃鶴樓》，這是留比同學會在公餘聯歡社宴請比利時專使的助興節目，由苗紫雲飾劉備、厲慧良飾趙雲、厲慧敏飾周瑜，當年厲慧良才12歲，三位童伶年紀雖小，但功架漂亮、眼神凌厲，徐炎之的這幅作品，在民國23年（1934）9月29日《北洋畫報》的戲劇專刊，令人眼睛一亮。

徐炎之刊載於報刊的攝影作品，有些具有強烈的時事性，有張國民政府林森主席偕同文武官佐，致祭故行政院長譚延闓逝世四周年的照片，就同時在民國23年10月2日的《北洋畫報》、10月8日的《申報》圖畫特刊登載。還有眾飛機在天際排成「中正」字樣，為蔣中正委員長慶祝五秩壽辰的獻機禮，也是徐炎之追光捕影的對象，這張照片後刊載於民國25年11月12日的《申報》圖畫特刊。[68]

徐氏伉儷南京時期崑曲的風華，幸得報紙刊載，留下雪泥鴻爪。當民國26年（1937）7月7日北平蘆溝橋的槍聲響起，切斷了國家建設騰躍的黃金十年，當年11月，國民政府遷都重慶，道路上觸目可見扶老攜幼，帶著細軟，舉家遷居的百姓，任職公務機關的徐炎之，隨著政府機構趕赴重慶，夫婦兩人在路途沖散了，張善薌獨自帶著兩個小孩，不知經過了多少城鎮，行經湖南芷江時，還陪伴

[68] 上述《北洋畫報》、《申報》圖畫特刊照片，乃檢索「民國文獻大全（~1949）」、「中國近代報刊庫」、「瀚堂近代報刊」而得。

同行的婦女生產，過程雖然艱困，[69]幸好母子均安，一路上挨餓受凍、悲喜交織，總算安抵重慶。

①徐炎之花卉攝影作品（年代不詳）
②徐炎之花卉攝影作品（年代不詳）
③徐炎之來臺之後（約1970年代），拍攝學生練習吹奏笛子的專注模樣。

[69] 朱昆槐口述，2013年4月13日、2018年3月4日。那名難產的嬰兒，因在芷江出生，取名胡芷江，後為朱昆槐夫婿。張善薌與胡夫人，來臺後，因為朱昆槐演出崑曲，在後臺巧遇。

■ 戰火紛飛下的重慶曲韻

　　抗戰期間，雖然時局艱困，陪都重慶的崑曲活動，不若南京時期頻繁，但依舊曲聲笛韻不輟，且赴成都演出。徐氏伉儷參與新生社及重慶曲社，山凹裡的歲月，雖苦猶樂。

　　新生社，性質與公餘聯歡社相近，是交通部員工的聯誼組織，提倡公餘的休閒娛樂，因響應「新生活運動」，故名「新生社」，與戲劇相關的崑曲組、平劇組、話劇組，當時相當活躍。徐炎之至遲在民國28年（1939）已至交通部任職，並擔任新生社崑曲組的幹事長，但當時組內的崑曲同好及活動概況，已不得而知。[70]而張善薌可能因為孩子已十來歲，開始外出工作，自民國29年（1940）11月至民國38年（1949）3月，任資源委員會科員，雖已進入公務機關，但未知是否參與新生社崑曲組的活動。

　　重慶曲社，乃民國30年（1941）在既有曲社「渝社」的基礎上，由崑劇傳習所的創辦人之一穆藕初倡議改組，[71]至民國34年（1945）抗戰勝利後，曲友們紛紛東歸，民國36年（1947）邀請俞振飛等入川演出後，也就漸漸消歇了。曲社活動情形，有朱太痴

70　「新生社」乃據曲友周蕙蘋父親周恭沛告知：周蕙蘋口述，2013年4月8日。徐炎之是1939年到達重慶，周恭沛則是隔年方從漢口到重慶，兩人在交通部共事，皆參加新生社，周恭沛是籃球隊（朝隊）的幹事。
71　朱建明：《穆藕初與崑曲》（臺北：秀威資訊科技股份有限公司，2013），頁258-259。

〈崑曲在重慶〉、含涼〈崑曲在重慶〉、倪傳鉞〈回憶1947年俞振飛入川演出和重慶曲社〉三文可供參照。[72]朱太痴提及重慶曲社之曲家，除范崇實、何靜源外，尚稱：

> 其餘曲家，如項遠村、馨吾昆仲，張充和、允和姊妹，徐炎之、張善薌伉儷，丁趾祥、錢一羽、程禹年、沈可莊、甘貢三、王道之、王子建諸子，原已名噪京滬，譽滿曲壇，茲以異鄉重逢，益增應求之感，其中綰曲社軍心者，為倪宗揚、姚興華二君，蓋二君原為仙霓社弟子，今雖改業，而平時習拍排練，臨時場面，非二君莫屬，至攝笛則除二君外，徐君炎之、甘君貢三及項氏昆仲，有時亦能分其勞。

　　曲社的成員，有些是徐炎之伉儷的舊識，如甘家曲人等，有些則是新知，如經營四川絲業，新學崑曲的范崇實，還有傳字輩藝人倪傳鉞（倪宗揚）、姚傳薌（姚興華），其他曲友則如項遠村、馨吾昆仲，張充和、允和姐妹等，重慶曲社匯聚上海、南京的曲友，人才出眾。徐炎之在重慶，除唱曲外，亦常攝笛；張善薌則向姚傳薌學了十多齣戲，姚傳薌談起往事，還記得「她是唱六旦的，就曲友而言，她唱得不錯。」[73]

　　曲社的活動，除了每週唱曲，每月排戲，最令徐炎之印象深刻的，是每年赴成都演戲，甚至能演三天，當地的藝術家則回演一場四川戲致意。[74]而張善薌依舊演出不輟，除了曲社活動外，經常與

[72] 朱太痴：〈崑曲在重慶〉，《申報》第8版（1946年5月26日），亦收入朱建明選編：《《申報》崑劇資料選編》（上海：《上海崑劇志》編輯部，1992），頁256-257。含涼：〈崑曲在重慶〉，《七日談》第3期（1946年1月3日），第7版，收入上海圖書館「全國報刊索引」資料庫。倪傳鉞：〈回憶1947年俞振飛入川演出和重慶曲社〉，收入歐陽啓名編：《崑曲紀事》（北京：語文出版社，2010），頁115。

[73] 洪惟助：《崑曲演藝家、曲家及學者訪問錄》（臺北：國家出版社，2002），頁65。

[74] 據葉樹姍主持：「專訪崑曲笛王徐炎之」，中廣新聞網，1987年12月25日播出。

張充和、項馨吾等為了抗戰籌款、勞軍等活動登臺演出，張充和、項馨吾演旦行，張善薌則可能兼演貼旦、小生，常貼演《牡丹亭‧遊園驚夢》等，頻繁的演出令她們感到疲累，甚至藉口肚子痛而閃躲。[75]在轟隆戰火下，大後方的重慶，崑曲雅韻傳唱依舊，甚至吸引名門閨秀來學崑曲，原本在南京已然曲不離口、藝事精進、聲名鵲起的徐炎之伉儷，重慶歲月，不但沒有荒疏，持續切磋琢磨、登臺實踐，想必更加圓熟。重慶山城戰時歲月，於彼此都是難忘的記憶，將近半個世紀之後，民國82年（1993）曲友陳彬隨國際新象文教基金會赴杭州採訪姚傳薌，甫一見面，姚傳薌聽說自臺灣來，說起有朋友在臺灣，其中之一就是張善薌，[76]而陳彬正是張善薌的弟子，彼此的距離瞬間近了起來。

[75] 據陳安娜：〈張充和的崑曲緣〉，收入張充和作、陳安娜編：《張充和手鈔崑曲譜》（上海：上海辭書出版社，2013），頁13；曲友王希一口述，2013年4月9日。

[76] 陳彬：〈我的崑曲因緣〉，收入陳彬編：《魏梁遺韻──紀念崑曲大師兩岸巡演》（臺北：水磨曲集劇團，2001），頁15。

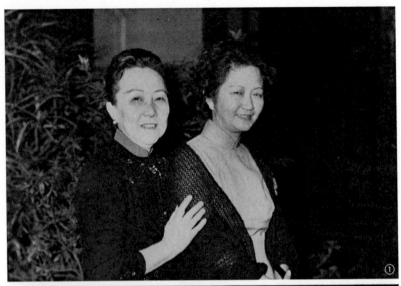

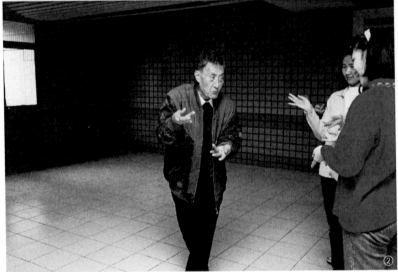

①定居美國的張充和（右）難得來臺灣一趟，與闊別多年的張善薌合影。（1965年）
②姚傳薌曾隨浙江崑劇團來臺，可惜徐炎之和張善薌皆已作古，不得與老友晤面。
　（1993年，陳彬攝影）

■ 還都南京與移居臺北

　　民國34年（1945）抗戰勝利還都南京，戰後蕭條，繼而國共內戰烽煙遍地，公餘聯歡社雖然在民國36年（1947）1月，籌設遊藝組，首先習唱平劇，[77]崑曲活動，則不得而知。公務煩冗的南京市裡，偶能一聆水磨曲韻：

> 晚飯賈先生請，座有趙友琴、狄君武、徐炎之伉儷、盧冀野、冒鶴亭（明人冒辟疆後人）諸人。飯後，盧、徐、趙唱崑曲，以趙之《醉打山門》為最精彩。[78]

　　這是時任陸軍大學校長徐永昌（1887-1959）所記，賈先生為時任銓敘部長的賈景德（1880-1960），某次晚宴，徐炎之伉儷等為座上賓，飯後有場曲敘，同唱崑曲的盧冀野（1905-1951）為詞曲大家，時任南京通志館館長，趙友琴是軍人出身，喜歡唱〈醉打山門〉。

　　民國38年（1949）國民政府播遷臺灣，當時皆是公務員的徐炎之伉儷，在遷往臺灣的人潮裡，再度被沖散，據張善薌公務人員相關證件（如下圖），她帶著孩子，取道福州，民國38年（1949）3

[77] 〈公餘聯歡社籌設遊藝組 決定首先習唱平劇〉，《中央日報》第7版（1947年1月6日）。抗戰勝利還都南京後，偶見《中央日報》刊載假公餘聯歡社場地舉行活動之消息。

[78] 徐永昌：《徐永昌日記》（臺北：中央研究院近代史研究所，1990），第八冊，1947年10月25日，頁497。

月至5月，任職福州電力公司的管理員，路途艱險，總算抵達陌生的臺北，同年7月，派任台灣電力公司的管理員。徐氏伉儷前半輩子由北京、廣州、上海、南京、重慶、南京等地，頻繁遷徙，後半輩子則定居臺北，在此安身立命、開枝散葉；然而南京的崑曲經驗，深深影響徐氏伉儷的表演風格與在臺的傳承方式。

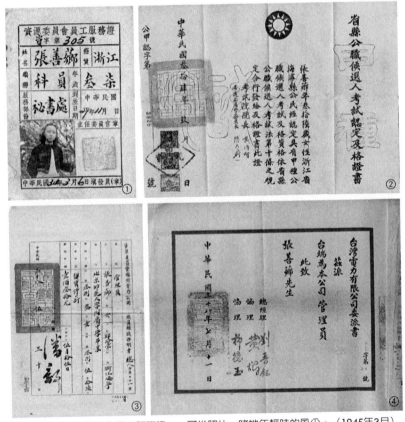

①張善薌「資源委員會員工服務證」，可從照片一睹她年輕時的風采。（1945年3月）
②張善薌「省縣公職候選人考試認定及格證書」（甲種）（1945年9月）
③張善薌「資源委員會福州電力公司職員離職證明書」（1949年5月）
④張善薌「台灣電力有限公司委派書」（1949年7月）

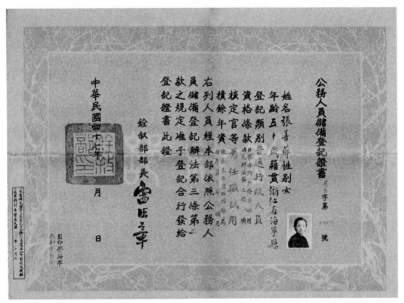

公務人員儲備登記證書 __字第 ____號

姓名 張善薌 性別 女
年齡 五十歲 籍貫 浙江省海寧縣
登記類別 普通行政人員
資格條款 ____行政人員
核定官等 ____委任職試用
積餘年資 ____

右列人員經本部依照公務人
員儲備登記辦法第三條第一
款之規定准予登記合行發給
登記證書此證

銓敘部部長 雷法章

中華民國四十七年 月 日

張善薌來臺後取得的「公務人員儲備登記證書」（1958年，原件尺寸甚大，寬51公分，高36公分）

貳、扎根臺灣　傳承崑曲

民國38年（1949），漫漫長路、顛簸艱辛，徐氏伉儷一家四口，總算渡過臺灣海峽，在臺北團聚安頓，這年徐炎之51歲，張善薌則是41歲。徐氏伉儷的後半生都在臺北，這裡是他們崑曲活動的新據點，張善薌耕耘了30年，徐炎之努力了40年，張善薌即使在病榻上，還向朱惠良口述〈琴挑〉身段，徐炎之生平的最後一個活動，則是銘傳商專崑曲社難得的彩妝演出。

　　相較於民國38年來臺的居民，有的借住在學校、寺廟，或者在城牆邊、古建築裡克難搭出一間房子，徐氏伉儷是幸運的，徐炎之任職於臺灣省鐵路局，張善薌擔任臺灣電力公司管理員，不但工作很快穩定下來，還有宿舍，這是位於和平西路二段26號的一幢日式房子，地處市區，來往交通便捷，直到徐炎之晚年，才搬到附近潮州街的公寓。

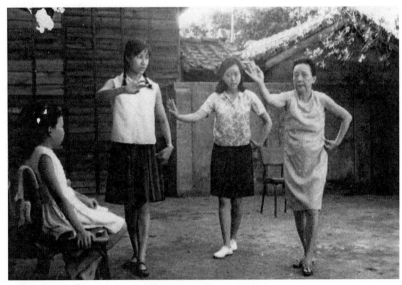

張善薌排練〈斷橋〉，左二為京劇演員余嘯雲，後為張惠新。

■ 臺北市崑曲同期

　　徐炎之在臺北安定下來後，又想著崑曲活動了！但是，上海、南京、重慶熟悉的曲友，多數沒來臺灣，現在要上哪裡找人一起唱崑曲？除了互相詢問，還可在報紙刊登啟事，過不了多久，徐炎之就與陳霆銳、周雞晨共同發起曲會，第一次的聚會，是民國38年（1949）9月4日在臺北陳霆銳律師公館舉行，當天到場的還有李宗黃伉儷、陳永福等，雖然只有十多位，拍板唱曲，也著實熱鬧了一個下午，此後定期聚會（每週，或者隔週），以清唱為主，偶有演出，這個團體，名為「臺北市崑曲同期」（習稱大同期、大曲會）。來臺的曲友，後來又成立的一個曲會團體：民國42年（1953）夏煥新、焦承允等發起的小集，於民國51年（1962）正式署名「蓬瀛曲集」（習稱小同期、小曲會），[1]後來焦承允手抄曲譜出版，也稱

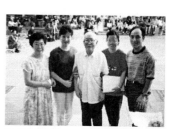

蓬瀛曲集發起人之一焦承允（中），與（左起）陳彬、華文漪（上海崑劇團演員）、劉育明、秦銳生（上海崑劇團導演）合影，攝於文建會主辦「崑曲之夜」，1992年9月12日於臺北松江詩園。

[1]　蓬瀛曲集的成立與變遷，詳夏煥新：〈記蓬瀛曲集〉，收入中華學術院崑曲研究所、蓬瀛曲集集輯：《蓬瀛曲集》（臺北：臺灣中華書局，1972），卷首，頁1-4。

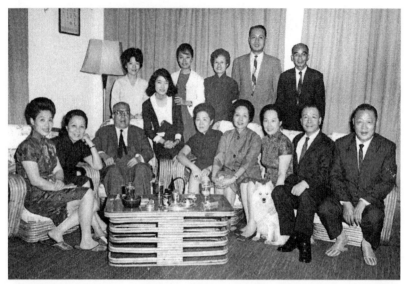

董府曲會合影，前排左起：張樓蕙君、張善薌、李崇實、樓有鍾夫人、江芷、董樓肇端、董明德將軍、樓有鍾。後排左起：黃碧端、李怡春、張惠元、楊本潔、陳學燧、徐炎之。（1965年10月23日，應再寧攝影）

《蓬瀛曲集》。[2]這兩個曲會，至今依舊在週日下午以曲會友，但錯開週次，以利曲友參加。

　　徐炎之不僅是大曲會的發起人、主持同期長達40年，更是縮結曲會的重要力量，如：民國45年（1956）曲會七週年的餐敘，由狄君武、俞良濟、徐炎之、張振鵬等四人聯名具柬，徐炎之是主人之一；[3]若暑假徐炎之到美國探望兒孫，曲會甚至歇夏。尋常而令人印象深刻的場景則是：徐炎之早早到了曲會，拿著簽名簿，協助主人招呼客人唱曲，如果客人簽了名，不寫要唱的曲目，他就追著問，有的曲友想提早離開，說「不唱了吧！」他就說：「那你先來

臺大崑曲晚會節目表，有蔣復璁唱〈彈詞〉、張敬唱〈拾畫〉等，尤為珍貴的是上面徐炎之、張善薌等前輩曲家的簽名，該次京劇女老生關文蔚也來參與。（1958年11月9日）

唱！」總之，不讓大家客氣、偷懶的！徐炎之在曲會可忙碌了：不但為曲友撾笛，更在唱全齣時擔任各種搭頭腳色，[4]由於精熟的曲子甚多，在曲會裡幾乎不看譜，一邊吹著笛子，一邊巡走全場，或者起身按板帶大家唱曲，有時自己也唱上數曲。張善薌也去曲會，但不若徐炎之頻繁，難得來一次，就坐在沙發上，朋友們許久未見，大家樂得與她閒話家常，有時候還因為音量過大，打擾曲會專注唱曲、聆聽的氣氛，而被正在吹笛的徐炎之走向前踢一腳。[5]

曲會團體，其實較曲社鬆散，但也更為開放，沒有各種職務

[4] 如：《連環記‧問探》的呂布、《牡丹亭‧驚夢》的杜母。前者見雞晨：〈崑曲同好歡慶七週年〉，《聯合報》第6版（1956年9月21日），後者見張允和著、歐陽啟名編：《崑曲日記》（北京：語文出版社，2004），頁300。

[5] 據陳彬：〈憶徐老師、師母——我在政大崑曲社的日子〉，收入應平書主編：《紀念徐炎之百歲冥誕文集》，頁39-40；及其他曲友口述回憶寫成。

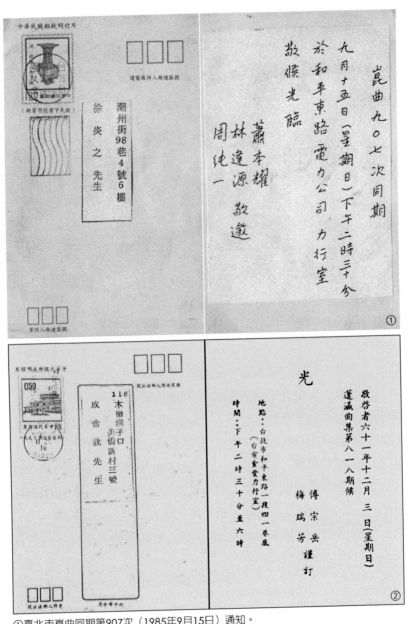

①臺北市崑曲同期第907次（1985年9月15日）通知。
②蓬瀛曲集第818期（1972年12月3日）通知。

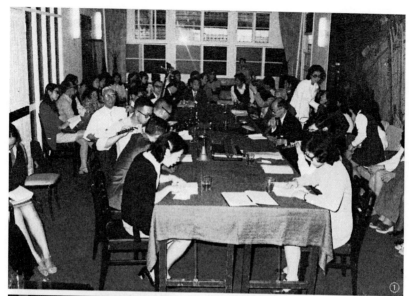

①曲會盛況，1973年5月於臺電力行室。
②蔣倬民（右）和宋泮萍（中）在曲會唱〈寄子〉，由林逢源擫笛。（1990年6月3日）
③徐炎之在曲會擫笛，唱曲者為陸永明。

分派、社員認證及會費，主要由曲友輪流承值擔任主人，負責郵寄
通知、安排場地、茶水點心，大約一年當一次主人，如果二三位曲
友同時作東，還可平均分攤，花費不多，但因為年復一年輪流承
值，曲會就這麼順利辦下來了。徐炎之主張不要多花錢，這樣才
能持久，[6]而且歡迎同好自由參加，許多學生也常到曲會聽曲、唱

<hr>

6　據葉樹姍主持：「專訪崑曲笛王徐炎之」，中廣新聞網，1987年12月25日播出。

曲、看前輩，甚至對點心印象深刻，[7]曲友們來來去去，雖然老成凋零，但也迭有新血加入，甚至承值擔任主人。

曲會得以延續，除了徐炎之主持、曲友參與之外，能有交通方便、大小適中、固定使用的場地，方便曲友隨時參加，也是曲會得以一期接一期的助力。起初，曲會是在曲友自宅舉行，後來，因為住宅漸漸從日式房子改為公寓，空間不足，遂在外另覓場地。曾經因曲友王洸擔任中華航運學會理事長，遂在位於仁愛路二段、杭州南路交叉口，中華航運學會的二樓辦曲會，切磋琢磨之際，則吃老張擔擔麵作為點心。[8]60多年來，大同期使用最久的場地，就屬和平東路一段41巷的臺電餐廳力行室，從民國46年到76年（1957-1987），長達30年的時間，因為在臺灣電力公司任職的曲友陸永明協助，無論大同期、小同期，都在這裡舉辦，於是，週日下午，到力行室聽崑曲、唱崑曲，成為許多曲友假日的例行活動，李閎東愛唱〈山亭〉、張敬愛唱〈聞鈴〉、蔣復璁常唱〈活捉〉、何文基愛唱〈夜奔〉、貢敏愛唱〈彈詞〉等，這些好曲子，大家百聽不厭，尤其〈山亭〉最後【寄生草】，把魯智深拜別師父、前路蒼茫的離情，唱得熱耳酸心，李閎東唱著唱著，還會瞇上眼睛，陶醉在崑曲的音樂裡。也有年輕的曲友參與活動，多半是學校的學生，他們為了新學的曲子、將要演出的劇目，來到曲會吊嗓甚至學身段，只要一唱起〈遊園〉，大家幾乎都會。

當年曲會的盛況，可從照片略見一二。最熱鬧的一次，是民國56年（1967）在臺電餐廳大廳拍的，因蔣復璁、徐炎之、成舍我、郁元英等曲家六秩晉九華誕的聚會，照片中有將近一百位曲友，多虧陸永明當年設想周到，邀請攝影師來留下珍貴的歷史鏡頭。

7 　類似回憶甚多，但以張曉風所寫較為迷人，雖然所參加的應為小曲會，但能代表當時臺灣曲會的概況。見張曉風：〈我所遇見的崑曲〉，《中國時報》第E7版（2004年3月7~9日）。

8 　周立芸口述，2017年7月30日。

資深曲友領唱〈賜福〉，左起林逢源、周蕙蘋、陸永明（時年96歲）、李玫玲、梁冰梅、宋泮萍。（2016年於耕莘文教院409教室，林佳儀攝影）

　　曲會主人要準備點心，通常有一甜一鹹，當年最常吃普一食品做的，鹹的是咖哩餃，或蘿蔔絲餅，甜的是蛋塔。曲會進行到一半時，管理場地的郭先生，騎著腳踏車去和平東路一段師範大學附近的普一買回，點心拿在手裡，還是溫熱的，吃在嘴裡，心底也漾起一股暖意，像蕭本耀就喜歡蘿蔔絲餅的好味道！有的主人，在曲會換地方之後，還是喜歡訂普一食品的點心帶過去，難忘這份美好的老滋味。曲會團體看似鬆散，卻有一股凝聚力，不論開心或煩悶，這裡的曲聲笛韻，能使人身心舒暢。每年的第一次曲會，必有的曲目是〈賜福〉，一群人高聲合唱「雨順風調萬民好」，迎來吉慶的一年。

　　徐炎之辭世（民國78年，1989）之後，「大同期」因曲友們有志一同，仍舊持續著，雖然沒有人能夠像徐炎之長年堅持，有時候簽名簿也不能準時出現在門口，又逢曲會場地力行室預計改建，曲會約有6年的時間，移師舟山路的僑光堂舉辦（蕭本耀協助），這

裡租金便宜，空間也多，方便排練身段，直至民國85年（1996）僑光堂歸還臺大為止；之後曾轉往羅馬大廈交誼室（新生北路一段，郭燕姬協助）、中華日報會議室（松江路，應平書協助）等場地，近幾年則在耕莘文教院的409教室（辛亥路一段，詹媛協助）。而日常事務，一度由年輕弟子傅千玲、許珮珊等，安排承值表、寄發通知，直至民國99年（2010），改由資深弟子周蕙蘋擔任召集人安排事務，一期期辦下來，舊雨新知，歡聚一堂，至民國107年（2018）3月4日，已是第1600期了。臺灣崑曲的兩大定期活動，至今賡續前輩創建的傳統，「小同期」在民國102年（2013）6月23日，已然歡度2000期了！

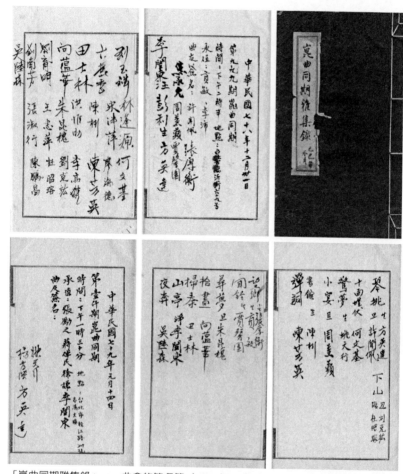

「崑曲同期雅集錄」——曲會的簽名簿（1989年12月啓用），一本毛邊紙裝訂的線裝書，來賓用毛筆簽名，除了曲友之外，知名京劇小生演員劉玉麟也來唱曲。徐炎之沒能等到崑曲同期第1000期就辭世了，這次的曲會，由女兒徐謙、女婿蔣侔民等承值，並較平常提早一小時開始。（1990年1月14日）

①徐炎之、張善薌、成肇我、郁元英等昆曲家六秩晉九華誕聚會合影。

第一排：張厚衡（左二）、張惠新（左七）、張蕙元（右五）、李蕙華（右五）、李蕙澤（右五）、
（坐者）李先聞（左五）、李蕙澤之父、曾任中央研究院植物所所長）、張敬（左八、臺大中文系教授）、張善薌（左
九）、徐炎之（左十）、蔣復璁（左十一、曾任故宮博物院院長）、郁元英（左十一、郁蕙明之父、陸永明之岳父）、江
正（右一、師大附中化學老師）、焦承祖（右二、《蓬瀛曲集》等曲譜之整理抄寫者）、蔣洞瑜（右四、陳桂清夫人）、
陳桂清（右五、師大附中化學老師）。

第三排：徐冰清（左二、徐炎之孫女）、蔣白（左七化妝小男孩、徐炎之外孫）、蔣潔（左八化妝小女孩、徐炎之外孫女）、徐謙
（左九）、樓慧君（左十四）、梅瑞芳（左十六）、前程競英（左十七）、方英達（左十八）、何文基（右四）、李先聞
夫人（右七）、許聞佩

第四排：陸永明（左四）、田士林（左五）、俞良濟（左八）、前程競英夫婿）、馮睿華（右八）、許聞佩夫婿）、李蘭東（右十）、
張勳之（右一）、蔣阜民（右二）、王洸（右三、曾任航運學會理事長）、傅宗岳（右八、梅瑞芳夫婿）。（1967年，陸
永明提供）

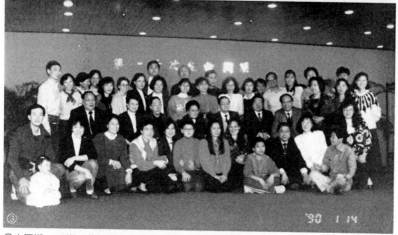

①大同期1000期，曲友清唱，左起賴橋本、貢敏、林逢源。（1990年）
②大同期1000期，曲友演出〈驚夢〉，外籍學生蘇蜜蘭飾杜麗娘，姚天行飾柳夢梅。
（1990年）
③大同期1000期，曲友合影。前排左起：蔣明（徐炎之外孫）、蔣宇婷（蔣明之女）、
吳麗玉（蔣明之妻）、梁珠珠、陳彬、周蕙蘋、張自強（周蕙蘋之子）、陳芳英、姚
天行、沈芃岳（沈毅之子）、沈毅、姚白芳、林逢源、王志萍。第二排左起：張勵
之、徐謙、蔣倬民、？、李闓東、楊孝溁、貢敏、宋泮萍、？、邵淑芬。第三排左
起：姚天健（姚天行之弟）、？、梁劉愚如、劉南芳、楊杏枝、蘇蜜蘭（姚天行之學
生）、古麗香、朱昆槐、蔡玉美、鄭恬、賈馨園、？、？、蕭本耀、潘幼玫、劉靜
貞、？。第四排左起：周純一、陳鵬昌、吳陸森。（1990年）

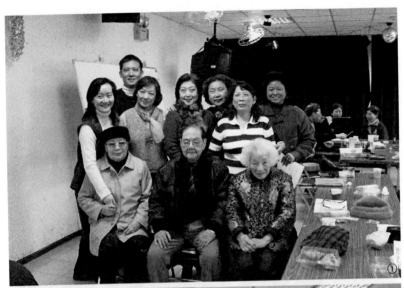

①蓬瀛曲集曲會合影，前排左起浦南、李闓東、許聞佩，後排左起王學蘭、馬建華、詹媛、周蕙蘋、郭燕姬、錢銘珠、劉育明。（2005年1月16日，林佳儀攝影）
②蓬瀛曲集2000期曲會合影，前排左起林逢源、李玫玲、楊孝潾、劉家煜（佳雨）、陸永明、劉育明、浦南、張金城、徐燕雄。（2013年6月23日，劉育明提供）

■ 臺北的舊雨新知

　　徐氏伉儷中年來到陌生的臺北，結交新知，漸漸將異鄉視為故鄉，除了崑曲曲友，徐炎之還有攝影同好，張善薌則有結拜姐妹。

　　張善薌在結拜姐妹中，排行老六，他們幾位是：老大梁瑞溟（李宗黃夫人），因早逝，後由徐濟華補上，老二潘毓萱（朱虛白夫人），老三盛成之（夏煥新夫人），老四陸草之（雷寶華夫人），老五方英達（何福元夫人），老六張善薌（徐炎之夫人），老七胡蕙淵（朱斅春夫人），老八程競英（俞良濟夫人），老九王節如（陳之藩夫人），還有項馨吾，自稱小弟。[9]這些姐妹們，往往曲會相見，朱虛白伉儷還帶著女兒朱婉清，播下使她迷戀戲曲的種子；[10]或者相偕出遊，情誼甚篤者如**俞程競英**（1910-），她是江蘇宜興人，因家庭薰陶，從小接觸國樂及崑曲，移居臺灣之後，參與崑曲同期、向徐氏伉儷等學習唱唸表演，嗓音清亮，移居美國之後，難忘當年曲友過從之經歷：

> 碧潭、日月潭及陽明山為常到之處，每約三五曲友徜徉於山
> 明水秀間，採幽尋勝，或在月明風清之夜，分成兩船，泛

9　據俞程競英：〈徐炎之老師百歲冥誕憶舊〉，收入應平書主編：《紀念徐炎之百歲冥誕文集》，頁12。大姐由徐濟華補上，為陸永明2014年12月1日口述。

10　朱婉清：〈蜜成而花不見──我的崑曲因緣〉，收入應平書主編：《紀念徐炎之百歲冥誕文集》，頁47-49。

舟潭中，唱曲飲酒，此起彼落，水上曲聲、笛聲尤為悅耳動
聽。賞心樂事，無過於此，人間仙境也，某次遊畢日月潭，
再至臺中往訪顧傳玠、張元和夫婦，又是一番唱和，並攝影
留念。[11]

　　徐炎之喜歡攝影、郊遊，張善薌則人緣極佳，朋友夥同出遊，
水聲曲聲相和、酒香更兼情濃，不亦快哉。民國69年（1980）俞程
競英移居洛杉磯，徐炎之因兒子穗生在國貿局駐洛杉磯辦事處工
作，偶去探望，只要一到洛城，就急著找老朋友晤面敘舊。[12]

　　項馨吾（1899-1983）能吹會唱，兼擅登臺，尤工五旦，是徐氏
伉儷的老朋友，抗戰時期在重慶曲社即已熟識，民國36年（1947）
移居美國，任中央信託局產物保險處紐約辦事處主任，在臺期間短
暫，但與臺北曲友常相往來，民國63年（1974）的某次同期，項馨
吾正巧自美返臺，《荊釵記‧見娘》的組合，傳為佳話，徐炎之唱
王十朋，項馨吾唱王母，蔣倬民唱李成，蔣明擪笛，徐、項兩位
高齡75歲，寶刀未老，蔣倬民搭配絕佳，好一齣「三角撐」的戲，徐
的外孫蔣明，擪笛出色。[13]項馨吾還趁返臺期間，把拿手好戲《漁家
樂‧藏舟》排出，由江芷（飾劉蒜）、俞程競英（飾郡飛霞）演出。

　　雷寶華（1892-1981），曾任臺灣糖業公司總經理，家裡的大
院子，花木扶疏，是曲友們難忘的曲會場地，在那兒唱曲，更添興
致。民國47年（1958），徐炎之60歲壽辰，曲友們同唱〈上壽〉祝
賀，與徐炎之同年同月生的項馨吾，從美國寄來60歲生日時自撰的

11 據俞程競英：〈徐炎之老師百歲冥誕憶舊〉，收入應平書主編：《紀念徐炎之百歲
　　冥誕文集》，頁13。
12 本節照片之姓名標註，有部分參考張元和編：《顧志成紀念冊》（蘇州：自印本，
　　2002），按，顧志成為傳字輩藝人顧傳玠離開崑壇後所用之名，取「有志者事竟
　　成」之意。
13 據俞程競英：〈徐炎之老師百歲冥誕憶舊〉，收入應平書主編：《紀念徐炎之百歲
　　冥誕文集》，頁14。

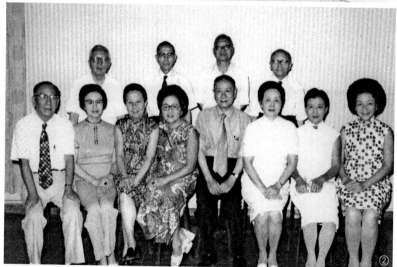

①曲友們到臺中中山路顧傳玠家中曲敘，左起顧傳玠、？、？、俞良濟、顧張元和、？、俞程競英、張善薌。（1961年，美西崑曲研究社提供）

②曲友們合影，前排左起：李方桂、俞程競英、張善薌、李徐櫻、項馨吾、江芷、陳純之、許聞佩。後排左起：焦承允、夏煥新、王洸、蔣復璁。（美西崑曲研究社提供）

①曲友們合影，左起徐炎之、江芷、俞程競英、樓蕙君，桌上劇照為俞振飛〈太白醉
　寫〉飾李白。

②梅瑞芳（左）與張元和（右）演出〈遊園〉後，與張善薌（右二）合影。（1967年）

③徐炎之（中）雅好攝影，難得成為照片的主角，此張尤顯身形挺拔，左二為張善薌，
　右二為江芷。

④徐炎之赴洛杉磯探望兒子穗生，並與老友會晤，左起俞良濟、俞程競英、張充和、徐
　炎之、影星盧燕、盧燕之女。（攝於1980年代，美西崑曲研究社提供）

【虞美人】，雷寶華亦撰一闋【虞美人】和之，其中有「六旬過眼似煙霞，異國可曾同唱壽無涯。輕歌曼舞難拋得，夢裡還相憶」之句（詳右圖），雷寶華想著徐炎之生日的歡聚熱鬧，關心遠在美國的項馨吾，是否聆聽〈上壽〉「家住在蓬萊路遙」等曲？但也深知他對崑曲歌唱及表演，雖在海外，鍾情不減，夢裡當是縈繞著水磨曲韻。

雷寶華和項馨吾六旬自壽詞【虞美人】，中有小註：「君與炎之同年同月生，炎之生日，此間曲友雅集曾同唱〈上壽〉一曲以賀之。」（1958年）

　　江芷（1912-1987）可能是徐炎之最常碰面的曲友了，她是師大附中的化學老師，在浙江大學讀書期間寄住叔父家，薰陶出對京劇、崑曲之興趣，她有一副寬亮的嗓子，習小生、老生，婚後雖然家庭負擔沈重，[14]仍不減唱曲、寫詩填詞、[15]繪畫之興致，除了必到曲會同樂，還邀請徐炎之每週六到家裡拍曲，那美好時光不僅屬於江芷，孩子們也高高興興地圍在一旁聽著，都會哼唱〈思凡〉【風吹荷葉煞】「奴把袈裟扯破」那段了，還期待著母親特地到「普一西點麵包店」買來招待徐伯伯的點心，這是物質貧乏的年代裡，每週一次享用高級西點的時刻，徐炎之30年來每週騎著腳踏車準時抵達，直到晚年耳背，笛子吹不成調，江芷不願點破，仍是每週相約，與老友聚聚，情意深厚。[16]江

14　王定一：〈深摯的愛心〉，《中央日報》第9版（1970年6月16日）。
15　江芷的子女們，在母親過世後，將父親周厚復《春雲》詩詞，與母親江芷《秋雲集》詩詞合刊，精印線裝，分送親友，並綴追憶文章及後記。周厚復、江芷：《春夢集秋雲集詩詞合刊》（臺北：周氏自印本，1988）。
16　周立芸：〈憶徐炎之老師〉，《中華日報》第14版（1987年5月1日）。

芷還經常與曲友殷菊儂、樓蕙君往來，唱曲、排戲時邀請徐炎之參加，主要由蕭本耀、林逢源擫笛，每逢週末，崑曲就成了他們生活的重心。

新知曲友還有**許聞佩**（1920-2010），江蘇宜興人，許家為當地望族，父親許友皋為秀才，擅長唱曲及擫笛，與江南曲聖俞粟廬等往來，杭州曲社雪社發起人之一，兄長許百遒（1902-1963，名聞鐸，字百遒，亦用伯遒）擫笛口風飽滿、韻味醇厚，許聞佩濡染家庭氣氛，由父親啟蒙習曲，兄長上笛，初習旦行，中年以後嗓音漸寬，兼唱小生，專工清曲，並不登臺串演。她以清純嗓音唱出的許家腔，運腔細膩靈動，頓挫自如，橄欖腔的收放及各種腔格，都妥貼精到，唸白亦極為動聽，[17]清潤靜雅的度曲風範，不但臺北曲友著迷，也是是徐炎之來臺後，磨曲子、學俞粟廬唱法的重要對象。

又有**何文基**（1924-2015），隨寒山樓主（鄒葦澄）習京劇老生，隨陳永福習崑劇老生，民國40年（1951）9月2日，渡海來臺的曲友第一次正式演出，在師範學院（今國立臺灣師範大學）禮堂，劇目有《滿床笏・卸甲封王》、《牧羊記・望鄉》、《邯鄲記・掃花》、〈小宴〉，何文基飾〈卸甲封王〉的郭子儀，毓子山飾唐肅宗，由陳永福教唱，寒山樓主教身

《滿床笏・封王》劇照，何文基飾郭子儀（何文基提供）。

17 據王定一、王希一：〈許家腔〉，陳彬編輯：《水磨25——姹紫嫣紅開遍》（臺北：水磨曲集崑劇團，2012年），頁186-187。

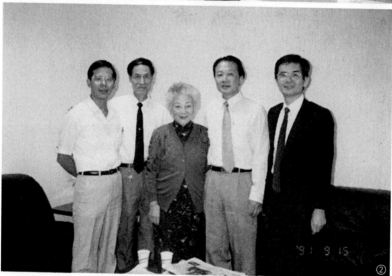

①徐炎之在第851次崑曲同期為曲友江芷擫笛。（1983年1月23日臺電力行室）
②許聞珮與曲家們合影，左起張金城、田士林、許聞珮（許百遒之妹）、顧兆琪（上海
　崑劇團首席笛師，師從許百遒）、洪惟助。（1991年）

段，並由陳孝毅司鼓，徐炎之司笛，民國65年（1976）前後，何文基演出《長生殿・酒樓》，由徐炎之拍曲，夏煥新指導身段，共同合作，豐富臺灣崑壇的演出劇目。何文基還在徐炎之獲得薪傳獎次年（1986），配合徐炎之笛藝表演需求，穿著旗袍盛裝出場清唱〈夜奔〉，由臺灣電視公司錄影製播，連市場裡的菜販都對她上電視印象深刻。[18]徐炎之辭世後，每年開春第一次曲會，皆由何文基領唱〈賜福〉，與曲友共同祝願新的一年福氣滿盈。

　　還有些跟著長輩到曲會的小跟班，像是方英達的女兒，徐炎之的外孫，江芷的女兒，他們圖的是跟其他小朋友玩、吃一份點心。這群孩子裡，少數長大了也學崑曲，如江芷的么女周立芸，覺得師母偏心疼她，才初三，就跟著臺大崑曲社的哥哥姐姐們登臺，扮演〈佳期〉的張生，就讀銘傳商專時期，曾擔任崑曲社的社長，偶爾也在其他學校演出時，插上一腳。[19]

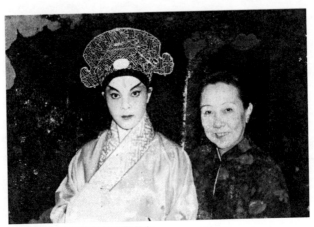

周立芸在後臺與張善薌合影留念。

18 本段參考陳彬：〈篳路藍縷推展崑曲〉，陳彬編輯：《魏梁遺韻——水磨曲集紀念崑曲大師兩岸巡演》（臺北：水磨曲集劇團，2001年），頁7-8。
19 周立芸口述，2017年7月30日。

徐炎之還與喜歡攝影的朋友們，相約到戶外攝影，有回他穿著輕便服裝，揹著一箱沉重的攝影器材，在車站與學生劉翔飛巧遇，完全不像平常上課時穿西裝打領帶，原來他當時正準備去拍攝鳥兒，還與劉翔飛分享攝影經驗，說給鳥拍照不容易，有時候要靜候一整天，甚至為了取景，要倒臥在泥沼中，弄得一身髒兮兮，那時，劉翔飛對他老當益壯、活力充沛，敬服不已。[20]

臺北市崑曲同期第459屆，該次由臺大崑曲社承值，會後於臺大農業陳列館（習稱「洞洞館」）前合影留念，第一排左起：？、徐冰清、蔣潔、張蕙元、周立芸、楊美珊、蔣白、張善薌、樓蕙君；第二排左起：？、？、周季芸、江芷、張元和、許聞佩；第三排左起：徐炎之、張惠新、李惠澤、？、王知一、何文基、？、？、？；第四排左一為李闓東；第五排左二為張旭初、左五為馮睿璋；第六排左起：張厚衡、王定一、周鳳丹、？。（1968年3月）

[20] 劉翔飛：〈人在蓬萊第幾宮──敬悼一代笛王徐炎之老師〉，收入應平書編：《翔飛》（臺北：自印本，1990），頁18。

▌職業京劇團的學生們

　　徐炎之伉儷，對於想學崑曲的，來者不拒，由於崑曲被譽為百戲之母，京劇演員打基礎、提昇表演層次，往往少不了崑曲。臺灣京劇圈認為徐炎之、張善薌的崑曲唱唸表演比較道地、紮實，而且身段更為細膩講究，遂有京劇演員向徐炎之學曲子，甚至向張善薌學身段的。

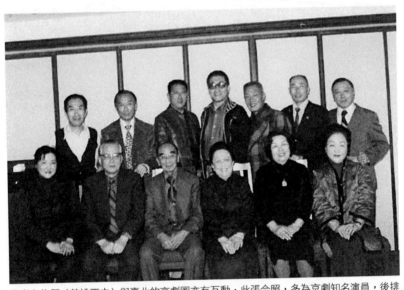

徐炎之伉儷（前排正中）與臺北的京劇圈亦有互動，此張合照，多為京劇知名演員，後排左起孫元彬、朱世友、張鳴福、孫元坡、馬榮利、楊傳英、哈元章，前排最右為梁秀娟。

徐氏伉儷第一位京劇圈內的學生，當是後來被譽為「全才旦角」的徐露（1941-），徐露在大鵬劇校就學期間（1951-1957），[21]校方為她安排的課程，文武崑亂兼備，在跟朱琴心學過二三齣崑曲戲之後，校方接著請徐炎之教授崑曲，每週有幾次，徐炎之騎著腳踏車，到附近的徐露家去上課，學了好長一段時間，她在16歲第一次登臺表演崑曲，這是由徐炎之拍曲、張善薌排身段的〈思凡〉，還是大軸戲，反響熱烈。

　　接著則是〈遊園驚夢〉，除了拍曲，徐炎之教學的內容，還包括崑曲相關知識，因為徐露跟隨白玉薇學身段，又聽了梅蘭芳〈遊園驚夢〉錄音，徐炎之還為她分析劇中人物的唱做、梅蘭芳如何改進等；當時每一次的崑曲演出，在臺灣可能都是開風氣之先。徐露形容每次演出，「猶如做學問作實驗般的嚴肅正統」，徐炎之除了教導徐露唱腔，還與笛師張永和、鼓師鄭鐵珊及樂隊共同討論，多次為徐露演出撅笛，如〈思凡〉、〈遊園驚夢〉、〈刺虎〉等，或擔任指導，如民國69年（1980）、73年（1984），徐露兩度應國際新象文教基金會邀請，在臺北市國父紀念館演出《牡丹亭》，徐炎之擔任樂團指揮，當時的笛師蕭本耀、林逢源及文場樂師，都是他的學生。[22]

　　徐露沉浸在崑曲文學與藝術的美感之中，也積極邀約後期學妹如古愛蓮、鈕方雨、王鳳雲、邵佩瑜等，一起來學崑曲。像郭小莊（1951-），曾與嚴蘭靜、高蕙蘭一起，向張善薌學習身段，民國59年（1970）大鵬劇隊某次大軸戲，由郭小莊主演〈春香鬧學〉（學堂）、嚴蘭靜主演〈遊園驚夢〉，報紙還特別標舉「徐炎之夫

[21] 徐露在學期間據〈大事紀——徐露VS.臺灣京劇〉，收入劉慧芬主編：《露華凝香：徐露藝術生命紀實》（宜蘭：國立傳統藝術中心，2006年），頁8。唯徐炎之教授崑曲詳細時間則不可考。

[22] 沈徐露口述、陳彬執筆：〈紀念徐炎之老師百歲冥誕〉，收入應平書主編：《紀念徐炎之先生百歲冥誕文集》（臺北：水磨曲集，1998年），頁19-24。徐露：〈師生緣——懷念徐炎之老師〉，《中國時報》人間副刊（1989年5月1日）。

婦親授，名師名角，將必相得益彰」。[23]民國68年（1979）郭小莊
成立「雅音小集」，在國父紀念館首演，5月17日演出《白蛇與許
仙》，5月18日則是「崑曲之夜」，排出李環春〈林沖夜奔〉、郭
小莊、田士林〈思凡下山〉，郭小莊的〈思凡〉，原來是跟梁秀娟
學的，此次為了呈現正宗崑曲路子，又重新跟徐氏伉儷習得，演出
前除了宣傳演員陣容，還有伴奏陣容：《中央日報》就以「崑曲笛
王徐炎之將為雅音小集伴奏」為標題，[24]能由80餘歲的「笛王」徐
炎之撤笛，70餘歲的「鼓王」侯佑宗司鼓，非常難得。[25]這一場獨
角戲為主的崑曲演出，演員聲情並茂、技巧卓越，樂師搭配嚴絲合
縫，贏得滿堂彩。

　　徐炎之還曾在國立藝術學校及文化學院兩校，為京劇演員開設
正式課程：民國44年（1955）國立藝術學校（今臺灣藝術大學）成
立，首屆國劇科學生如胡波平、朱元壽，先在校上過徐炎之的崑曲
課，後來還成為張善薌的乾兒子，參與曲友的崑曲活動；[26]民國49
年（1960）該校改制為臺灣藝術專科學校，民國60年（1971）夜間
部成立三年制戲劇科國劇組，也聘請徐炎之授課，該屆學生有魏海
敏、朱陸豪等。[27]徐炎之也曾至文化學院戲劇系中國戲劇組開設課
程，該系曾是京劇演員重要的深造學府，雖然對學生而言，崑曲可
能只是修讀期間的一門課，但藉由徐炎之、張善薌，卻能領會崑曲
「百戲之母」的典範，畢竟徐氏伉儷傳授的崑曲，從唱腔、表演到

[23] 菊如：〈「奇冤報」與「遊園驚夢」〉，《華報》，1970年1月18日，收入「郭小
　　莊的戲劇世界」，http://yayin329.com/troupe/1970-01-18.html（2013年4月25
　　日瀏覽）。
[24] 〈崑曲笛王徐炎之將為雅音小集伴奏 臺大崑曲社今晚公演〉，《中央日報》第6版
　　（1979年5月12日）。
[25] 〈雅音小集十八日崑曲之夜 郭小莊排出最佳陣容〉，《民生報》第9版（1979年5月
　　12日）。當晚撤笛的，除了徐炎之，還有他的弟子蕭本耀，當時徐炎之年事已高，
　　擔心氣息不夠飽滿，故由兩位笛師共同伴奏。蕭本耀口述，2013年4月26日。
[26] 胡波平口述，2013年4月28日。
[27] 張玉芬口述，2013年5月16日。

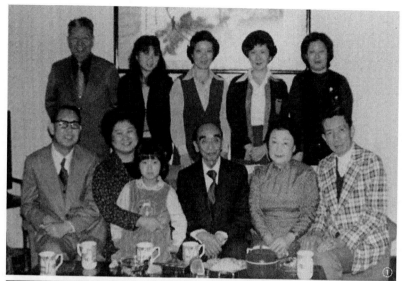

①徐炎之（前排中）與朋友聚會，後左三為京劇演員鈕方雨、後左四為京劇演員徐露。
②實景拍攝〈遊園〉，嚴蘭靜飾杜麗娘，郭小莊飾春香。
③張善薌（中）與郭小莊（左一）合影。

劇目,皆比保存在國劇裡的細緻而豐富。其中幾位,與崑曲緣份較深,邵佩瑜、張素貞,當年文化學院招待外賓,經常由她們擔綱演出〈遊園〉,徐中菲日後曾與水磨曲集崑劇團演出,鍾傳幸則是復興劇校「崑曲傳習社」的社長。[28]

民國70年(1981),復興劇校成立「崑曲傳習社」,社員包括劇校學生及有興趣的社會人士,邀請徐炎之及許聞佩、李宗源、杜自然、田士林等授課,徐門弟子張惠新協助社長鍾傳幸,共同努力下,雖然為時不長,但第一年的成績就非常亮眼,在復興劇團的四檔公演中,每次推出一場「崑曲之夜」,如11月6至13日在國軍文藝活動中心的公演,就推出《風箏誤》,《聯合報》11月6日的報導,不僅標題是「大軸推出《風箏誤》」,內文還註明「由徐炎之、許聞佩傳授,周傳需、白傳鶯主演」。雖然京劇《鳳還巢》是據《風箏誤》改編,但此次推出由徐炎之、許聞佩傳授唱唸、說戲的三折崑曲〈驚醜〉、〈前親〉、〈後親〉,且按傳統說蘇白,是一次難得的展演,[29]可惜張善薌已經辭世,無法指導身段及表演。

[28] 石靜文:〈出掌「崑曲傳習社」 鍾傳幸 年輕而氣象〉,《民生報》第8版(1981年7月1日)。

[29] 〈復興劇校今起公演 大軸推出「風箏誤」〉,《聯合報》第9版(1981年11月6日)。石靜文:〈復興劇團今天出「崑曲之夜」:「風箏誤」全以蘇白演出〉,《民生報》第8版(1981年11月13日)。

■ 崑曲社的悠揚曲韻（上）

　　徐氏伉儷在臺灣的崑曲活動，首要是邀集同好，於是甫到臺灣，就成立「崑曲同期」，但他們也知道，同輩曲友總有年老體衰的時候，崑曲要能長長久久，需有年輕曲友加入，單靠曲會，能夠吸引的新人有限。於是，徐氏伉儷密切配合，主動出擊，走入校園，在臺灣傳承崑曲最重要的場域，首推學校崑曲社，尤其是在大學。

　　教戲時，徐炎之經常拎著一個裝滿曲譜的公事包，裝著一把可以拆成兩段的雙節笛，近的學校騎上腳踏車就出發了，遠的學校就搭公車，就這麼一個個學校跑，若要學〈遊園〉，就拿出一份份手抄曲譜，教學生認起宛如密碼表的工尺譜，時間充裕的話，就先教容易上手的同場曲，趕著排戲的話，就從「五豁工六五仕五……」開始了〈遊園〉的「夢回鶯囀」，把唱唸一句句教給學生，怎麼咬字發音、腔格唱法、長腔收放、情緒表現等等，一會兒又以小嗓唱起「小春香」，把〈學堂〉小丫鬟春香的【一江風】唱下來，一會兒又是大嗓，唸著「吟餘改抹前春句」，把〈學堂〉老先生陳最良的定場詩教出個樣子，學生在旁邊看他忽男忽女、忽老忽少，煞有介事的聲音演出，也有樣學樣地模仿了起來，等到唱的有點樣子了，徐炎之就撅笛，讓學生跟著笛子唱，別看他平常和藹可親，唱起曲子來，可是一絲不苟，咬字、行腔稍有不對，他都一一指正，要求重新來過。

張善薌後來嗓子壞了，沒辦法教唱，於是包辦所有腳色的身段教學，由於她要打理家務事，不方便出門，於是幾個學校的學生，都到家裡來學，要演〈遊園〉的一起，示範說明過後，學生自己去旁邊練，等一下再做來看看。接著〈佳期〉這組過來，她先是示範風流倜儻的張生上場，接著又做起嬌俏天真的紅娘，那柔軟的腰巾，在她手裡宛若遊龍，學生驚呆了，等自己拿起來，幾乎在手裡夾纏不清。張善薌又看下一組，聽沒二句，嘀咕

早年徐炎之公事包裡裝的曲譜，就是這種油印的手抄本，當時《蓬瀛曲集》還未集結成冊。

一聲：「背都不會背，還排什麼？」她不是不肯教，而是因為崑曲的身段與唱腔緊密結合，光數拍子是學不來的，如果不能把全齣腳色的唱唸背熟，不知道怎麼搭配、對戲，她是不會開始教身段的。於是先看〈學堂〉排練，張善薌雖是老太太了，只要做起戲來，人一拎起，扠腰側身，再是靈動的眼神與表情，活脫脫是個年幼的丫鬟，學生嘖嘖稱奇，請師母再示範一次春香的表情，學生還想著滿臉笑意的天真春香，沒想到師母做完，瞬間垮下臉來，問聲：「看懂了沒有？」學生傻了，翻臉比翻書還快呀？不過，這次總算摸著一點竅門了。大半天裡，張善薌就這麼一組組的輪流教著，迅速出入人物，轉一圈下來，唐明皇、楊貴妃、白素貞、許仙，都是她一人多面，逐一教出來的。

是的，雖然偶爾有些曲友可以協助指點，但主要的師資，就是徐氏伉儷二位，他們得包辦每一齣戲、每個人物的唱唸及身段！他們前前後後，教了不少學校，下面逐一列出，乍看是崑曲社的簡

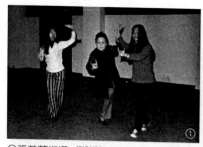

①張善薌指導〈斷橋〉排練（政治大學公企中心地下室）。
②公演前夕，徐炎之伉儷，共同指導學生排練。

史，但每個社團的活動，都少不了徐氏伉儷的付出，從中也可以想見他們忙碌而又快樂、滿足的身影，這些學生雖是曲友，但卻共同撐起臺灣崑曲的一片天。以下先談成立較早的崑曲社，這批皆因師長倡議而起，或是校方主動成立，或由中文系曲學教授倡議成立。

臺灣最早成立校園崑曲社，為師大及臺大。民國46年（1957）師範大學國文系汪經昌教授，由於開設曲選課程，汪教授認為「學曲不會唱怎麼行？」於是向校方申請成立崑曲社，請夏煥新、焦承允等指導，每週三晚上唱曲，首任社長為李殿魁，[30]知名社員如陳安娜、蔡孟珍等，早年師大以唱曲為主，原則上不教身段。

臺灣大學崑曲社，是在訓導長查良釗、中文系毛子水教授鼓勵下，於民國46年（1957）成立，[31]這是徐炎之最早開始指導的校園崑曲社團，該社首屆正、副社長為鄭再發、陳大威，[32]早期社員如王定一、王希一，還有來自北一女崑曲社的俞璇、張惠新等，後來如朱昆槐、蕭本耀、應平書、王志萍等；當年臺大崑曲社，不僅學期間有活動，寒暑假也不間斷，頗為熱絡。這一年，徐炎之59歲，

30 李殿魁：〈崑曲如何在臺灣再發芽〉，收入陳彬編輯：《魏梁遺韻——水磨曲集紀念崑曲大師兩岸巡演》，頁4-6。

31 田士林：〈文藝季中意外出現了崑曲季〉，《民生報》第10版（1980年5月16日）。

32 臺大崑曲社首屆正、副社長為鄭再發、陳大威，據王希一與陳大威聯絡，成立時間可知，但來龍去脈不詳。王希一口述，2013年7月1日。

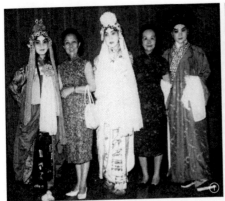
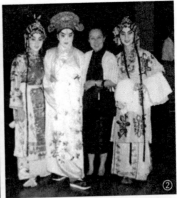
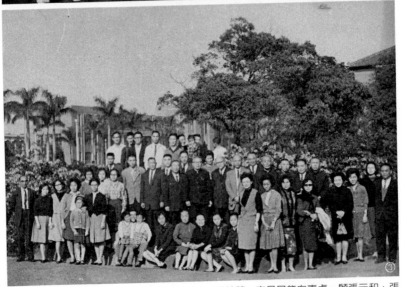

①〈斷橋〉演出後合影，左起張惠元飾小青、張善薌、宋丹昂飾白素貞、顧張元和、張
　惠新飾許仙。
②〈佳期〉演出後合影，左起：蘇可勝飾紅娘、張惠新飾張珙、張善薌、葉鶯飾崔鶯
　鶯。（1965年，應再寧攝影）
③臺大崑曲社承值曲會，曲友合影。前排左一為徐炎之。右一為李先聞（李惠澤之父，
　曾任中央研究院植物所所長），右四為許聞佩，右七為李惠澤，右八為徐謙。坐者：
　右三為張善薌，抱著小孩者為胡波平（曾任臺灣戲曲學院秘書）。二排左二為張惠
　新，左三為姚秋蓉。二排右二為雷寶華（曾任臺灣糖業公司總經理），右三為陳桂清
　（曾任立法委員），右七為蔣復璁（曾任故宮博物院院長），右九為焦承允，右十為
　蔣倬民。後排左起：張厚衡、王希一、鄭良樹（時任臺大崑曲社社長）、？、王定
　一。（1965年3月攝於臺大校園）

張善薌與臺大崑曲社資深社員王希一、張惠新合影，他們隔年結為連理，成為校園曲壇第一對姻緣，在崑曲藝術及生命中相互扶持。（1969年，王希一提供）

張善薌49歲，兩人在工作及曲會之餘，還忙著指導社團。民國67年（1978）左右，因為社員陳芳英學老生，且有京劇底子，於是在平常演出的生旦戲之外，張善薌特意請名京劇老生周正榮協助指導身段，新排《浣紗記・寄子》，另一位著名京劇老生李金棠則幫忙畫出盔帽的樣子，才使演出順利完成。[33]臺大崑曲社至今仍定期演出。

北一女中崑曲社，成立於民國48年（1959），由江學珠校長邀請徐炎之指導，首屆社員俞璇、蘇可勝、林美玉，當年還是初三的學生，後來考入北一女高中部、臺灣大學，持續崑曲的學習。[34]其實，當時學生未必知道什麼是崑曲，像張惠新，本來決定參加國劇社的，半途被一陣清亮的笛聲吸引，循聲而往，見一位慈祥的長者吹笛帶領學生按板拍唱，就因為老先生的熱誠招呼，而進了崑曲社，[35]繼而參加臺大崑曲社，認識王希一，結為崑曲夫妻檔，赴美之後還成立「崑曲藝術研習社」。徐炎之的笛音似有魔力，能夠把人引入崑曲的世界，有的學生，學了就不肯放下了！該社大約在民國60年（1971）江校長退休之後，即未有活動。

[33] 詳見陳彬：〈蓽路藍縷推展崑曲〉，收入陳彬編輯：《魏梁遺韻——水磨曲集紀念崑曲大師兩岸巡演》，頁8-9。

[34] 北一女崑曲社概況，據王希一與俞璇聯絡所得。王希一口述，2013年5月1日。

[35] 張惠新：〈乒乓桌邊的笛聲〉，收入應平書主編：《紀念徐炎之先生百歲冥誕文集》，頁29-33。

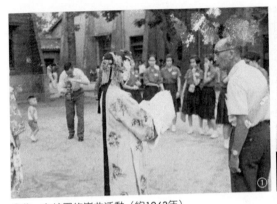

①北一女校園的崑曲活動（約1963年）
②徐炎之放大送給張惠新的杜麗娘劇照（1963年，王希一提供）

西湖工商崑曲社，約在民國55年（1966）西湖商職創校不久，由創辦人暨首任校長趙筱梅，響應復興中華文化而成立，直至民國78年（1989）徐炎之辭世公祭，該社尚朗誦趙筱梅寫作之【雁兒落帶得勝令】二支，表達追悼之情：

> 端的才人意自閒。贏箇「笛王」遂心願。唱隨享盡樂。羨煞神仙眷。時尚洋管弦。律呂安排難。高曲成和寡。上庠薪火傳。門前桃李春風遍。夜闌。小樓玉笛寒。
>
> 清明風雨寒。寂寞薊城遠。斯人憔悴也。徒歎廣陵散。中華文化一絲懸。昌大喜臺員。才俊曲壇盛。陽春賴保全。休嫌。角羽宮商囀。千年。粲然風雅傳。[36]

趙筱梅以散曲形式稱譽曲家徐炎之不同流俗，赴多所學校薪傳崑曲，保存中華文化。該校可能在徐炎之辭世後，崑曲活動就漸漸停

[36] 趙筱梅：〈平生字畫唱隨樂〉，《青年日報》第16版（1989年4月25日）。

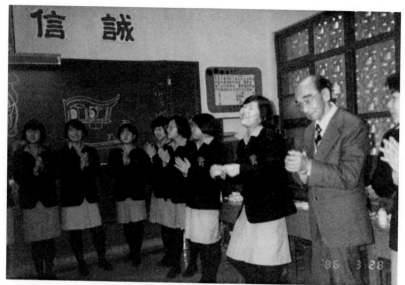

徐炎之教學之餘，參與學生活動。（1986年3月28日）

止，校友也罕見長期參與崑曲活動。西湖工商與北一女中，是臺灣少數在中學成立崑曲社者，此後的崑曲社，除了銘傳商專是五專，其餘都在大學。

政治大學崑曲社，成立於民國58年（1969），由中文系開設曲選的盧元駿教授發起，首屆社長為楊淑禎，中文系、所來參加的學生頗多，有的還期待在崑曲社找到女朋友。政大崑曲社最經典的演出場景，是隔年首度公演，〈驚夢〉的「堆花」，總共有16位扮相各異的男女花神，手持點著蠟燭的紗燈上場，當時全場暗燈，燭火搖曳，花神齊聲詠唱，同時變換隊形，氣氛絕妙。但只要有紗燈，後臺工作人員可緊張了，準備好棉被，萬一紗燈燃起來，就上前滅火，有一回，還沒登場就真的起火了，忙壞了後臺管劇務的鄭靖時。

由於社團平常演出的戲不外那幾齣，為了儘量不重複，社員還嚷著要師母排新戲，沒想到張善薌對著學旦行，卻是塊小生料的陳

彬說：「你演小生我就排」，於是張善薌排出走位，陳彬把知道的京劇小生身段變化使用，就這麼在民國62年（1973）與周蕙蘋首演《金雀記‧喬醋》。但這齣戲張善薌僅教過一次，其他學校似乎視為政大的獨門劇目，並未跟進學習。社員且至今仍在推廣崑曲者，如陳彬、周蕙蘋、林逢源、傅千玲等；該社於民國80年（1991）因後繼無人停社；直至民國84年（1995），再由首屆社員中文系陳錦釗教授等倡議復社，復社社長林佳儀；民國93年（2004）畢業社員還成立「清韻曲社」，舉辦公演，可惜至民國103年（2014），再度因無新進社員而停社。

中央大學崑曲社，成立於民國62年（1973），由中文系開設曲選的洪惟助教授[37]發起，禮聘徐炎之至中壢授課，並親自接送，歷時5年。洪惟助就讀政大中文研究所期間（1969-1972），曾單獨向徐炎之學習唱曲、擫笛；民國70年（1981），原本擔任崑曲社身段指導的宋泮萍，轉學至中文系三年級就讀，帶動社務發展，畢業後仍繼續指導社員身段，直至民國78年（1989）因後繼無人而停止活動。[38]約自民國100年（2011）起，中大京劇票房活動，亦有社員學習崑曲並登臺演出。[39]社員宋泮萍、黃國欽至今仍在指導東吳崑曲社、師大崑曲社等後學者。

[37] 洪惟助於1971年左右，曾單獨隨徐炎之習曲。洪惟助口述，2013年8月13日。
[38] 參考洪惟助主編：《崑曲辭典》，頁995；宋泮萍口述，2013年4月29日。
[39] 許懷之口述，2016年7月18日。

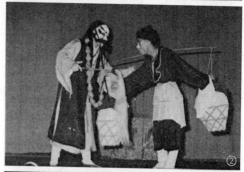

①政大崑曲社創社公演海報，突出每齣戲的主要人
　物。（1970年）
②政大崑曲社創社公演，〈醉打山門〉劇照，左起：
　范之江（復興劇校畢業後就讀政大）飾魯智深、那
　思陸（政大國劇社）飾酒保。（1970年）
③政大崑曲社公演，校長李元簇（右四）親臨觀賞，
　由崑曲社發起人中文系盧元駿教授（右三）陪同，
　最右為知名曲友蔣復璁，席間還有外國友人（第二
　排左側）。（1970年前後）

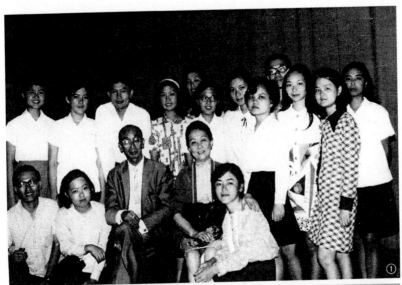

①政大崑曲社公演後，與徐炎之伉儷合影，前排左一為鄭靖時。（1970年，周蕙蘋提供）
②政大崑曲社首演〈喬醋〉後，與師長合影，前排左為周蕙蘋飾井文鸞，右為陳彬飾潘
　岳，後排左為訓導長劉述先，中為中文系教授盧元駿。（1973年）

■ 崑曲社的悠揚曲韻（下）

　　徐炎之同時指導的崑曲社及學校課程，曾經多至八、九個，即使高齡還經常在外奔波，甚至提醒大家打電話給他，要晚一點，免得他出門還沒回來。崑曲社之所以會愈來愈多，有些是徐炎之的弟子升學到不同學校後創社。以下這些稍晚成立的崑曲社，皆是由學生主動發起的。

　　淡江大學崑曲社，成立年代不詳，但民國57年（1968）已有，由北一女畢業，曾經參加崑曲社的張厚衍成立，徐炎之遂每週趕火車至淡水。知名社員如張金城，赴師大深造後，又隨焦承允習曲，至今仍為蓬瀛曲集重要笛師。[40]該社未知何時停止活動，可能活動時間不長，知者甚少，《崑曲辭典》也未設條目。

　　中興大學崑曲社，民國58年（1969）由畢業於北一女中，曾參加崑曲社的趙台仙發起，在臺北中興大學法商學院成立。當年趙台仙剛進中興，想參加社團，被拉去國樂社，因此認識一位吹笛子的學長，說起崑曲是笛子伴奏，徐炎之老師是笛王，於是鼓吹學長成立崑曲社，成立之後，徐炎之教唱，學生依舊到徐府找張善薌學身段，也能定期演出，創社的社長，沒能為演出伴奏，而是擔綱〈斷橋〉的法海禪師，未知何時停止活動。此外，民國64年（1975），

40　王希一口述，2013年4月9日；張金城口述，2013年4月25日。

淡江大學崑曲社演出〈遊園〉後，與徐炎之伉儷合影，左為姚秋蓉飾春香，右為張厚衍演杜麗娘。（約1970年代後期，姚秋蓉提供）

楊宗珍（孟瑤）擔任中文系主任，隔年（1976）正式成立中興大學崑曲社，敦請徐炎之隔週週日南下臺中教曲，中文系助教葉婉芝則每週赴臺北向張善薌學習身段，此為中部地區唯一的崑曲社，民國66年（1977）首次公演，知名社員如中文系學生周純一，擅長三絃，畢業後常擔綱崑曲演出伴奏，直至民國70年（1981）因後繼無人而停社。[41]

　　銘傳商專崑曲社，民國60年（1971）會統科三年級學生，因國文老師金毓秀介紹崑曲，引發興趣，由詹媛發起而成立，首任社長嚴台生。民國78年，崑曲社難得因為校慶，成立18年來，第一次登臺彩演〈遊園〉，徐炎之雖已91歲高齡，還是興奮地忙前忙後、

[41]　參考趙台仙口述，2013年4月22日；洪惟助主編：《崑曲辭典》，頁995。

不但幫忙攝影，又高興地與學生合影。民國80年（1991）與國劇社合併為「中國戲曲研究社」，至83年（1994）因後繼無人而停止活動。[42]該校崑曲社雖然難得演出，但社員如詹媛、宋泮萍、林宜貞、許珮珊等，或者升學後發起成立崑曲社，或者至今仍在演出、指導崑曲社活動。

東吳大學崑曲社，民國69年（1980）由插班中文系二年級的徐門弟子宋泮萍與班上同學發起成立，宋泮萍雖然隔年轉學至中央大學，仍長年指導東吳崑曲社身段。[43]民國70幾年，徐炎之曾在東吳大學崑曲社教唱《紫釵記‧折柳》，說明大致舞臺調度後，由宋泮萍、劉南芳設計身段，[44]指導崑曲社演出。該社雖在民國83年（1994）後便無公開活動，但民國88年（1999）復社，稱「陶真雅集崑曲社」，民國95年（2006）改制為「雙溪崑曲清唱雅集」，[45]除了定期聚會唱曲，亦偶有演出，民國105年（2016）起，甚至參與校外的臺北藝穗節開幕式等活動，社務蒸蒸日上，每年因應演出劇目，邀請老師指導排練。社員鍾慧美（後改名鍾廷采）、林美惠（後改名林立馨）、梁淑琴、黃翊峰、許懷之等，至今仍參與崑曲活動。

輔仁大學崑曲社，民國79年（1990）由夜間部英文系詹媛成立，詹媛畢業於銘傳商專會統科，當年即從徐炎之習崑曲；崑曲社成立時，徐炎之已辭世，故由徐門弟子陳彬等擔任指導。因校方支持，常能演出，[46]停止活動後，雖然民國100年（2011）成立的「傳統戲曲表演研究社」，仍有社員學習崑曲，但至民國104年（2015）已沒有公開活動。

此外，徐炎之還曾經指導過臺北師範專科學校（今國立臺北教

42 參考洪惟助主編：《崑曲辭典》，頁995；詹媛口述，2013年8月14日。許珮珊口述，2016年7月18日。
43 參考洪惟助主編：《崑曲辭典》，頁996；宋泮萍口述，2013年4月29日。
44 宋泮萍口述，2013年4月29日；劉南芳口述，2013年6月7日。
45 許懷之口述，2016年7月18日。
46 參考洪惟助主編：《崑曲辭典》，頁996；詹媛口述，2013年4月10日。

育大學），在該校開設的崑曲課為正式課程，而非社團活動；[47]又有華岡藝校等，或許是課程，或許是社團，詳情不得而知。徐炎之最忙碌的時候，指導崑曲社及擔任崑曲課程，多達13間學校。雖然早年崑曲社的緣由，有些是因中文系教授，認為學曲要會唱曲而成立，但社員們並不僅限於中文系，至今持續參與經營崑曲社團或指導後進的，許多也不是中文系畢業的。

崑曲社的重頭戲，莫過於演出！學生的「曲齡」雖短，登場仍能動人，如民國67年（1978）政大崑曲社〈斷橋〉、〈遊園驚夢〉的演出，20年後，洪惟助在撰寫《崑曲選輯》（二）的序言，憶起劉小蘭飾白素貞，愛恨交織、委婉情長，鄧倩如飾杜麗娘，扮相清麗、溫婉含蓄。[48]演出時親友團陣仗龐大，但徐氏伉儷堅持崑曲的藝術性，當時戲劇演出的慣例，會將收到的錦旗懸掛在底幕上，花籃置於舞臺兩邊，看起來雖然熱鬧，卻使舞臺受到干擾，於是，徐氏伉儷要求舞臺上不能有與演出無關的物品，即使要獻花，也請送到後臺。雖然是學生的成果展演，但崑曲既然是一門藝術，就不該譁眾取寵。[49]

張善薌除了忙著排練，還得張羅演出事宜，像跟劇團的箱管師傅聯絡租戲服，叮嚀學生注意事項，演出當天，她會特地去化妝、做頭髮、穿上旗袍，盛裝出席，早早在後臺坐鎮，頗有一夫當關的氣勢，精明能幹地打理化妝、服裝、盯場、把場等各項事務，才在後臺對化妝的張素貞嚷著：「毛毛，快點！」開演時又趕到上場門，拉把椅子坐在翼幕後面，悄聲叮嚀檢場：「那個椅子那裡去！」有時情急之下，手臂都伸出翼幕外了，接著喊學生去把演員

[47] 張厚衡在徐炎之受傷時，曾去代課，但年代不詳。張厚衡口述，2013年4月16日。

[48] 洪惟助：〈崑劇藝術的經典——崑劇選輯〉，《崑曲選輯》（二）手冊（臺北：文化建設委員會，1997），頁9-11。

[49] 據張惠新：〈乒乓桌邊的笛聲〉，收入應平書主編：《紀念徐炎之先生百歲冥誕文集》，頁32。

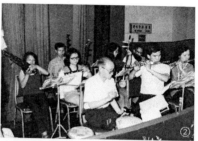

①張善薌在後臺看學生化妝，有她在，眾人猶如吃了定心丸一般。
②陳孝毅領導樂隊。前排左起鼓師陳孝毅、笛師蕭本耀、周咸靖。

找齊準備上場。只要有師母在後臺指揮，學生猶如吃了定心丸一般。由於張善薌平日為人海派，待人也好，真有什麼特殊狀況，只要她一句話，大家都願意襄助。當年各校演出，除了經費、場地的申請由學生自理，服裝與容妝都是張善薌一手抓起，她會邀約化妝師，指點學生如何租借服裝，如果幾個學校的演出時間相近，她也能妥善地打理好一切，雖然她是急性子、血壓又高，忙起來時得靠降血壓藥控制，但學生只要管好自己，上臺認真表現就行了。

　　徐炎之起初幾年還上場擫笛，約在民國50年（1961）之後，學生王定一、張厚衡等，可以獨當一面吹奏整場，他就事先約好樂師，與司鼓的陳孝毅商定鑼鼓、排練妥當；演出之際，則到觀眾席攝影，演完隔天，臺北市八德路爵士攝影的店員，笑吟吟地跟他打招呼：「徐公公又來洗照片了！」通常演出後不到三天，就把一疊彩色劇照遞到學生手上，由於這些戲早已爛熟胸中，每張照片都恰到好處的拍在節骨眼兒上，最滿意的還會放大甚至裝框送給學生！在那個物質生活貧乏，除了證件照，難得有幾張照片的年代，一張張生動的戲曲演出劇照，學生們真是愛不釋手，忍不住又計議著來年要演什麼戲了！徐炎之雖然不太與學生閒話家常，但他的攝影愛好，卻如一股暖流，把學生們聚在一起，唱了幾年崑曲。這些照

片，至今色彩艷麗，有的社員，工作多年之後，還把照片放在辦公桌的玻璃墊下，雖然不再演出了，但說起當年，卻神色飛揚，流洩了幾十年光陰，未褪色的照片，總勾起當年的興奮與感動。

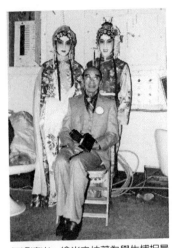

每逢演出，徐炎之忙著為學生捕捉最美的鏡頭，難得有這麼一張帶著相機與學生合影的照片。

徐氏伉儷傳承的劇目有限，學生們最常演出的劇目是《牡丹亭・遊園》，雖有一定難度，但經典的唱腔、對稱的身段，加以劇幅不大，在諸多劇目中有其優勢；若要練嗓子，則鼓勵學生學《南西廂・佳期》【十二紅】，一支長達十多分鐘，又兼備高低抑揚的集曲。張善薌女士一向被稱為「徐師母」或「師母」，她擅演的幾齣戲，人稱「張十齣」：《牡丹亭・學堂、遊園、驚夢》，《南西廂・佳期、拷紅》、《鐵冠圖・刺虎》、《義妖記（雷峰塔）・斷橋》、《長生殿・小宴》、《玉簪記・琴挑》、〈思凡〉，其中〈思凡〉是獨角戲，京劇圈又有梁秀娟傳授，張善薌不輕易教學，故各校演出常有重複；新排出的〈寄子〉、〈喬醋〉，後來較常演出的僅有〈喬醋〉。張善薌曾經以自信又有點自豪的口氣說：「我就這十齣戲」，十齣戲，若就一個劇團的劇目，當然不算多，但大學生流動率高，這十齣經打磨的經典劇目，雖一演再演，依舊吸引著青年學子，豐富自己的大學生活。張善薌身為一介曲友，能夠掌握十齣完整的戲，生、旦、配角，無一不通，僅這一點，同輩能夠望其項背、學生日後能夠如此教戲者，實是鳳毛麟角。張善薌這批劇目，自有其特殊的路子，請詳本書第肆部分。

■ 長年伴奏的學生們

要能順利演出一臺戲，除了演員，還需要樂師，徐氏伉儷在各校崑曲社，培養的主要是演員，但多年來，擅長撇笛的徐炎之，深具卓識、不憚辛勞，也培養了笛師、鼓師及文場樂師，及門學生，就能組成一堂樂隊，日後這批學生，數十年來參與崑曲演出，共同遞續崑曲薪火。

◎笛師

先說笛師，徐炎之在臺灣教出的笛師，諸如：陶竺生、張厚衡、李惠澤、張蕙元、周咸靖、周鳳丹、蕭本耀、林逢源等人。徐炎之在1960年代培養張厚衡、1970年代培養蕭本耀，作法有別。

張厚衡初三時（民國47-48年，1958-1959），收聽徐謙（即徐穗蘭）在中國廣播公司的節目「九三俱樂部」，有回播出崑曲〈遊園〉，他一聽就愛上那幽美的音樂，想要學笛子，當時才15歲的張厚衡，寫信給主持人，沒想到數日後，有位長者推了腳踏車，出現在泰順街張家門前，徐炎之親自上門找學生來了，遂開啟張厚衡與崑曲的緣份。雖然張厚衡想習笛，但徐炎之認為要學好崑笛，必先學會唱曲，張厚衡遵照囑咐，每週一次到徐府學崑曲，由於張厚衡大小嗓兼備，適合唱官生，徐炎之帶他從《長生殿‧迎像哭像》開始唱起（用《遏雲閣曲譜》），同時，教他如何運氣，才能吹出

徐炎之培養的笛師周鳳丹（左二）、蕭本耀（左三）、林逢源（右二），執三絃者為周純一（左一）。

「滿口笛」，並且從吹長音開始練氣。此後，又拍唱《琵琶記》等的全齣曲子，教《長生殿》時還帶白口，徐炎之的女婿蔣倬民，又教他一些鬧口戲，多年下來，大約學了七、八十齣戲的曲子。徐炎之認為，笛師學會唱曲，才能把握劇情發展，知道人物的感情、整體的輕重緩急，這樣才能融入笛中，很好的襯托唱腔，而不是把腔吹得繁複動聽，形同笛子在表演。他又介紹張厚衡閱讀相關書籍及劇本，帶他去曲會靜坐看譜聽唱、偶或擔任搭頭，好長一段時間之後，才讓他在曲會跟著撳笛。之後參與崑曲社演出，則要求背譜演奏，注意配合演員表演。[50]

這套學笛先學唱曲的教學方式，固屬崑曲傳統，但仍可見徐炎

[50] 張厚衡：〈懷念徐老師〉，收入應平書主編：《紀念徐炎之先生百歲冥誕文集》，頁25-28；張厚衡口述，2013年4月16日。

之當年的講究，面對年輕又對崑曲一無所知的張厚衡，雖然欣喜他主動表達學習意願，但並不因為疼愛而放鬆，照樣要求初學的小曲友按部就班的學習。不過，徐炎之十餘年後指導蕭本耀、林逢源撫笛時，一方面因為之前培養的笛師，有的出國，有的未能繼續，亟需有人接班；一方面徐炎之年紀大了，指導的崑曲社更多，精力有限，面對已有崑曲或國樂基礎的學生，就直接指導撫笛技巧，而不再從唱曲、吹笛基本功從頭帶起，整個培養過程加快不少。

蕭本耀喜歡玩樂器，在還沒進臺大就讀時，就跟鄰居、朋友學會吹笛，能吹一般歌曲，他的崑曲因緣，與周鳳丹有關，周鳳丹因為父母喜歡崑曲，教他唱曲，對戲很熟，本來就會吹笛子，大學時參加國樂社、崑曲社。而蕭本耀與周鳳丹，在入學前的成功嶺訓練同班、大一時又住同一棟宿舍，當時崑曲社演出缺花神，他就被周鳳丹找去演戲，覺得崑曲好聽，社團活動時間又不與國樂社衝突，於是也參加崑曲社，但以撫笛為主，大三起還協助各校崑曲社演出。真正跟徐炎之認真習笛，則是民國62年（1973）退伍至臺灣大學任職，休息時間穩定之後，有三年的時間，非常積極用功，每個週末都去徐府，當時徐炎之已75歲，教學方式是：每一齣戲連同說白，先清唱一遍，偶爾示範吹奏方式，蕭本耀錄下來，改譜上的小腔，記下說白的高低音，徐炎之是各門腳色的戲都教，幾乎涵蓋整本《蓬瀛曲集》的劇目；蕭本耀因為有笛子演奏的基礎，只要學會崑曲唱腔的吹法，很容易上手，下週就吹給老師聽，或者到曲會撫笛，曲會是蕭本耀把氣練長練足的好機會，由於徐炎之在蕭本耀上大學時（民國56年，1967），已經較少撫笛了，等蕭本耀日漸成熟，曲會就讓他多吹，有次過年，徐炎之到橫貫公路攝影，曲會上就只有蕭本耀一把笛子，他從頭吹到尾，手都麻了。[51]

51 蕭本耀：〈我與「水磨」〉，收入陳彬編輯：《水磨25——姹紫嫣紅開遍》（臺北：水磨曲集崑劇團，2012年），頁36；蕭本耀口述，2013年4月26日。

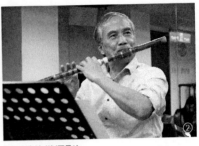

①張厚衡撫笛伴奏，凝神注視演員。（2014年，林佳儀攝影）
②蕭本耀撫笛伴奏，依舊以指腹按孔。（2014年，林佳儀攝影）

　　稍晚學笛子的，還有林逢源，他是政大崑曲社的社員，大學時學唱曲，曾經演出〈學堂〉的陳最良、〈斷橋〉的法海，當時徐炎之已經70多歲，每週二次的社團活動，只能來一次，林逢源觀察徐炎之撫笛許久，到研究所時才開始習笛，希望能夠承擔一部分撫笛的工作，於是也向徐炎之習笛，林逢源熟悉經常演出的戲，努力精進吹笛子的基本技巧、伴奏方式。此後，或為崑曲社演出伴奏，或與蕭本耀共同為徐露《牡丹亭》演出伴奏，更準時出席曲會，而有「曲會公務員」稱號。當年崑曲演出，經常有「雙笛」，由兩位笛師共同伴奏，徐炎之這麼安排，主要是為了保險起見，擔心學生程度、經驗不足，兩個人可以互相支援，等到學生有經驗後，就可以獨當一面了。徐門弟子最能傳承徐炎之曲唱、撫笛風範，保留老唱法切音、力度、平穩節奏者，當推張厚衡。蕭本耀、林逢源兩位笛師，吹奏崑笛至今，已然40年了，一管笛子未曾放下，蕭本耀以口風好、笛音飽滿著稱，頻繁參與伶票兩界的各式演出；林逢源則維持當年的習慣，繼續使用傳統的平均開孔笛。

◎文場

　　1970年代，徐炎之曾經在文化學院音樂系國樂組，開設崑曲

課，這是一門必修課，希望拓展學生在中國音樂方面的視野，修課的學生多擅長樂器演奏，徐炎之從工尺譜教起，繼而教唱曲子，在學生能夠基本掌握之後，就撇笛伴奏，而考試時除了唱曲，還要求學生以各自的主修樂器演奏主旋律。對於大多數的學生而言，這就是一門課程，修課期間，每週見徐炎之西裝筆挺，穿著白襯衫，打著領帶，精神奕奕去上課；當時徐炎之已然70多歲，不論唱曲子、吹笛子，有時力不從心，難免有點發抖，主修笛子的同學，也不覺得他吹得多好，但很尊重這位勤奮的老先生，徐炎之也喜歡學生，熱衷參與他們的音樂會，還為他們攝影留念。學生修畢課程，崑曲的聲音就與他們漸行漸遠，不過，其中有幾位例外，可能會被找去為演出伴奏，像是學二胡的陳淑芬、蔡培煌，持續至今的則有王寶康（笙）、宋金龍（二胡）、唐厚明（革胡／大提琴），他們在學期間，因為喜歡崑曲，課餘還會到曲會，或者徐炎之家中，聽崑曲、唱崑曲。

當時的崑曲課，算是入門的課程，徐炎之教國樂系的學生伴奏，也只是要他們跟笛子一樣，演奏旋律就行了，至於韻味或者搭配的細節，在大班課及當時的時空，是沒辦法講究的。對這點深有體會的是主修革胡的唐厚明，因為革胡是低音樂器，在當時的崑曲伴奏中，並沒有這項樂器，但徐炎之鼓勵學生嘗試用各種樂器伴奏，開發不同可能；唐厚明起初也是拉主旋律，但發現這樣厚重的低音，會拖垮整個伴奏，漸漸嘗試只拉主音，再就嘗試配和聲，拉弦與撥弦並用，找出適當而不突兀的襯托方式，豐富崑曲伴奏的音響色彩。[52]1980年代經常參與崑曲伴奏的，除了國樂組的學生，彈三絃的則是畢業於中興大學中文系的周純一，主修琵琶的王世榮、施德玉也曾參與。至今，王寶康仍舊帶著數把木斗笙，貼著蕭本耀

[52] 唐厚明口述，2013年5月16日。

的笛子伴奏，宋金龍則以渾厚響亮的二胡音色，精準地領著樂隊配合戲劇節奏演出，只要他在樂師席上，就可以讓人定心不少，他們堪稱崑曲伴奏的黃金三角，又有唐厚明，或是撥弦、或是運弓，以大提琴的低音豐富樂隊的音響效果。他們幾位來自不同學校，或者校內不同屆的音樂人，因為經常共同伴奏崑曲，已是數十年交情的老朋友了。

◎鼓師

　　早年各校崑曲社演出，最常司鼓的是陳孝毅，後來徐炎之注意到了邵淑芬，就盯著她學習崑曲鑼鼓。民國64年（1975）藝專（今臺灣藝術大學）國樂科招收首屆聲樂組學生，當時的主任董榕森，認為戲曲音樂是傳統歌樂的重要一環，遂邀請徐炎之到聲樂組任教，琵琶組的施德玉，也去修課，至今仍記得當年學的曲子。而琴箏組的邵淑芬，曾在國劇社學鼓板，民國68年（1979）科裡的一場戲曲專題音樂會，崑曲〈刺虎〉選段就由她司鼓，這位19歲的打鼓佬，讓徐炎之眼睛一亮，遂帶她參加曲會，到京劇票房學戲、學鼓，嚴格要求每一齣要演的戲都得先學唱曲，將她培養為能看工尺譜的崑曲鼓師，而資深曲友何文基，還會告訴她崑曲的鑼鼓點；邵淑芬畢業後考入東吳大學中文系，曾參加東吳大學崑曲社；崑曲司鼓多年，直至1990年代，京劇鼓佬經常參與崑曲演出，方才淡出。[53] 她也曾在民國81年（1992）中正文化中心製作的《牡丹亭》擔任樂隊指揮。[54] 在她印象中，學曲子有時不免枯燥，但徐老師為了崑曲，到處找學生，真是盯得很緊；碰到學生唱錯、吹錯，生起氣來也會指責，別看他外型清癯，罵人的力道，跟他吹笛子一樣，中氣十足。

53　據邵淑芬：《耽慢之人》（臺北：臺灣商務印書館，2013年），頁21-37；邵淑芬口述，2013年5月16日。
54　該次《牡丹亭》，由上海崑劇團旅美演員華文漪飾演杜麗娘、史潔華飾演春香，大鵬國劇隊高蕙蘭飾演柳夢梅。

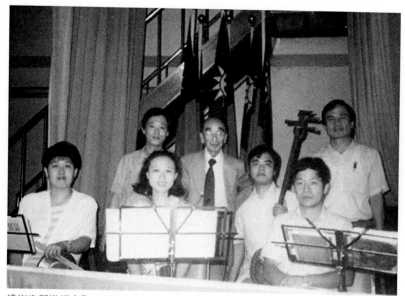

徐炎之與樂師合影，前排左起：張璞瑛、邵淑芬、周純一、林逢源，後排左起：王寶康、徐炎之、蕭本耀。（1987年政大崑曲社於國軍英雄館中正廳演出）

　　這些學器樂演奏的徐門弟子，由於當初學過唱曲，雖不登臺表演，但徐氏伉儷常教劇目中的主要曲子，還能唱得來，民國103年（2014）水磨曲集崑劇團舉辦「崑壇清音——徐炎之、張善薌傳承崑曲作品展」，排練的空檔，有陣陌生的唱曲聲傳來，這些樂師們齊聚一堂，不知誰起的頭，大夥兒就唱了起來；邵淑芬因為考量古箏定弦費時，不彈〈斷橋〉，卻輕輕跟著白素貞唱起「曾同鸞鳳衾」來；而難得自美返臺的笛師張厚衡，能把整齣戲唱下來，聽其發音咬字、運腔力道，以及那份專注與癮頭，陳彬說道：「徐老師來了！」一旁年輕團員半信半疑：「有那麼像嗎？」這些會唱曲的樂師，伴奏托腔，猶如唱曲一般，演奏時也陶醉在音樂之中。

　　徐氏伉儷同時指導多所學校，雖然忙碌，但深感欣慰與興奮，畢竟能夠透過學生，把崑曲帶到不同的學校，甚至跨出臺北，即使

伴奏崑曲而相交數十年的樂師，因為「崑壇清音——徐炎之、張善薌傳承崑曲作品展」而齊聚伴奏，左起宋金龍、蕭本耀、邵淑芬、唐厚明、王寶康。（2014年，林佳儀攝影）

未必長久維持，但至少播下的種子，能夠生存繁衍。當然，徐氏伉儷身體健康，也是傳承的關鍵因素，徐炎之約民國53年（1964）屆齡退休，張善薌則民國53年提早退休，他們退而不休，年復一年，辛勤灌溉一株株崑曲幼苗，期待他們成器。尤其徐炎之更是風塵僕僕，而且風雨無阻，有一回颱風天，他竟然還準時到臺大去上課；多虧了他學體育練就的好身體，雖然個子不高，又顯得清瘦，但是體能狀況極佳，據說他騎腳踏車的速度，能把年輕人遠遠拋在身後。[55]張善薌過世後，徐炎之堅持獨居，照樣一個人出入，有次下公車時，被後面的計程車撞倒，致使手臂骨折，接骨手術才完成一二天，就忍著疼痛、帶著固定夾板到學校去上課，不管大家怎麼勸阻，他急切而執拗地說：「這是我的責任！」[56]徐炎之伉儷本著這份心思，不放棄任何可能的機會，弟子又受他們薰陶感染，從江南飄洋過海的崑曲幽蘭，才能在臺灣散發清香。

[55] 夏元瑜：〈來臺遇師·徐炎之老師的君子豹變〉，收入夏元瑜：《弘揚飯統》（臺北：九歌出版社，1983），頁228-229。

[56] 徐謙：〈高唱崑曲帶著微笑到另一世界〉，收入應平書編：《紀念徐炎之先生百歲冥誕文集》，頁4。

■ 和平西路的院子

　　徐氏伉儷位於臺北市和平西路二段26號的宿舍，當時馬路尚未拓寬，那是日式獨門獨院的房子，架高的屋內，有起居室、餐廳、三間臥房，屋外的前院，有小橋流水、花圃池塘，池子裡養烏龜，屋子底下養雞。原本在起居室及餐廳排戲，因為施展不開，徐氏伉儷竟將大部分的院子都鋪上水泥，[57]少了水光瀲灩及繽紛花朵，添了朗聲唱曲、練習身段的學生們。

　　於是起居室一隅，徐炎之帶著學生拍曲擪笛，院子裡則有學生在跑圓場，或者跟著張善薌學身段。由於張善薌要兼顧家務，沒辦法像徐炎之拎著曲譜與笛子，在學校之間奔波穿梭，於是將學生集中到家裡教學，但正是如此，各校崑曲社的學生可以共同練習，高難度的身段表情，張善薌示範講解之後，還是不得要領，大家可以幫忙理出頭緒，甚至排練時，旁邊就有同學擪笛，滿宮滿調地唱。因為劇目大抵就是十齣，各校又一起排練，不僅彼此認識，人員不足時，還可以互相支援，如中興的趙台仙，就曾經在政大演出《義妖記（雷峰塔）‧斷橋》時飾演許仙。見證院子裡一齣戲由生澀到熟練的，還有屋旁的一株大樹，它不但提供綠蔭遮蔽，當臨近演出，學戲受挫的女孩子，也曾挨著它暗自垂淚。這片院子，因民國

[57] 見楊美珊：〈師恩難忘〉，收入陳彬主編：《水磨曲集紀念崑曲大師兩岸巡演》，頁10。

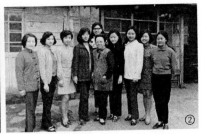

①和平西路徐宅的院子裡，張善薌手把著手，傳下〈遊園驚夢〉、〈小宴〉等劇目。
②張善薌在和平西路徐宅與學生們合影，右起：梁珠珠、周惠蘋。（1970年，周惠蘋
　提供）

60幾年（1970年代）和平西路拓寬而消失，此後排練的地點，就改到金華街政治大學公企中心的地下室，仍是各校聯合排練。

　　張善薌雖然在院子裡排戲，但身為家庭主婦，不時地還得招呼一下家務：「小白，寫功課！」喊著外孫蔣白專心寫功課，真是難為了小孩子，家裡這麼多叔伯阿姨、哥哥姐姐、笛聲曲聲的，其他好玩的事情也不少，早把功課丟到腦後了！這還不打緊，張善薌還能趁著排戲的空檔，抓緊時間燒飯做菜，排完戲，學生如果到了吃飯時間就告辭，熱情好客的她可是會不高興的，當時徐家的圓桌特別大，每到用餐時間，十來個人擠在客廳裡，或就在院子裡擺圓桌吃飯，是常有的事，張善薌不怕吃飯的人多，只要多加兩把鹽、多舀兩瓢水，菜的口味重些，白飯稍微軟糊點，大鍋飯菜，大夥兒吃起來可熱鬧了，這裡多聊上幾句，那邊就趁機搶菜了，雖不豐盛也香甜可口，甚至盼著排戲期間到老師家打牙祭哪！即使出身回教家庭的學生，徐炎之也會登上腳踏車，到清真館子買菜回來，招呼著一起吃飯，不因此而冷落她。

　　張善薌為人豪爽俠氣，經常救人急難，小至取萬金油，幫感冒的鄰居孩子塗抹推拿，[58]大至接濟幾位流亡學生，同住在一起，像乾兒

58　車守同（吳漢仁）：〈崑曲笛王徐炎之〉，未刊。

子胡波平，由於隻身在臺，結婚時徐氏伉儷是男方主婚人，婚後雖然搬出另居，女兒出生時，張善薌還幫忙胡太太坐月子。而乾女兒楊美珊，原是臺大崑曲社的學生，因父親過世、哥哥在國外，張善薌擔心一個女孩子居住，既孤單又不安全，於是要她跟著回家，睡在同一個房間裡，楊美珊的床挨著張善薌的床，就這麼住了兩年。徐家的屋子及關懷，讓幾位隻身孤影的年輕人，有了家庭的包容與溫暖，同住一起，彼此大大小小都很親近。而住在徐家，也跟著接觸崑曲，有時到曲會伴奏或協助演出，如曾就讀國立藝術學校（今臺灣藝術大學）國劇科的三位：胡波平曾經幫忙拉胡琴、彈月琴，朱元壽會彈撥樂器，簡志信則上臺演過《牡丹亭・學堂》的陳最良。[59]

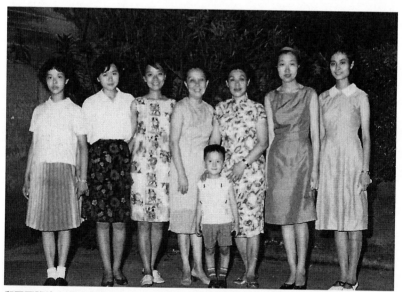

和平西路徐宅排戲合影，左起：周稚芸、張惠新、張蕙元、張善薌、蔣白（小男孩）、樓蕙君、宋丹昂、周季芸。（1957年，王希一提供）

[59] 見楊美珊：〈師恩難忘〉，收入陳彬主編：《水磨曲集紀念崑曲大師兩岸巡演》，頁10。胡波平口述，2013年4月28日。

徐氏伉儷疼愛學生，猶如家庭般的氛圍，也拉近了學生與崑曲之間的距離，頻繁來往的學生，與徐家人也建立了猶如家人般的情感！徐炎之除了送學生演出劇照，甚至放大裱框之外，還送男學生領帶，甚至把好吃的食物藏在屋裡，準備帶給學生，但一不留神，長出蟲來，倒招惹妻子罵上幾句。張善薌對學生，也是寬廣的母愛，想著讓他們吃飽穿暖，看到朱惠良寒流時衣衫單薄來排戲，馬上找件新毛衣給她穿上。[60]而學生們，交了男女朋友，還沒帶給父母看呢，倒先一起來給師母瞧瞧了，可見彼此關係之親密！當時，徐氏伉儷雖然都是公務員，有穩定的收入，但薪水微薄，他們教崑曲，除了學校的鐘點費，是不收費的，因此沒有額外收入，徐炎之在崑曲方面出錢出力，他購置好鏡頭拍照，或者訂笛子送人；家庭日用，主要由張善薌打點，她個性好強，面面俱到，家裡人多開銷大，她還特別去標會，就是為了照顧這一大群人。

　　徐氏伉儷家中，經常繚繞著崑曲的樂聲，家庭成員受此薰陶，多少也參與了崑曲活動。掌上明珠徐穗蘭（徐謙），漸長後學習崑曲，還曾陪著長輩登臺演出，也同徐炎之、張善薌因崑曲而結褵一般，與曲友蔣倬民共組家庭。蔣倬民在上海讀大學時，就著迷京劇、崑曲，[61]主要唱老生，他與岳父徐炎之談起當年的京崑舊事，眉飛色舞、手舞足蹈，就這麼談上一個多小時也意猶未盡，他還喜歡將戲曲名段剪輯在錄音帶裡，拷貝送給朋友，今天還能聽到徐炎之早年的錄音，多虧蔣倬民當年的蒐集；徐謙後來雖因病嗓，無法再唱崑曲，但感染了家庭的崑曲氣氛，在中國廣播公司主持「九三俱樂部」節目，曾於民國50至60年間，播出一系列「崑曲

60 詳見朱惠良：〈真個是別時易，見時難──憶炎之師、善薌師母〉，收入應平書主編：《徐炎之百歲冥誕紀念文集》，頁57。
61 詳見徐謙：〈高唱崑曲帶著微笑到另一世界〉，收入應平書主編：《徐炎之百歲冥誕紀念文集》，頁2-3。

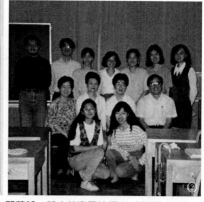

①徐謙講解《崑曲選粹》唱片封套，照片為嚴蘭靜、郭小莊實景拍攝之〈遊園〉劇照。
②炎薌崑曲獎助學金頒獎。前排左起：林美惠（東吳）、黃敏惠（政大）。中排左起：宋泮萍、徐謙、陳彬、蕭本耀。後排左起：劉亮佐（藝術學院）、張功宇（政大）、梁淑琴（東吳）、右二倪瑾瑜（政大）。（1992年5月）

介紹」，[62]系統導聆50餘齣崑曲，民國68年（1979）又在「中廣之友」重播，藉由廣播媒介，推廣崑曲之美，也開發潛在崑曲愛好者。徐炎之的子嗣徐穗生與妹穗蘭，還以父母的名字，成立「炎薌崑曲獎助學金」，贊助水磨曲集、鼓勵優秀的大專院校崑曲社員，以及修習崑曲課程成績優異之學生。

蔣倬民、徐謙的長子蔣明，約在高中時期，即常為曲友及大學崑曲社演出撮笛；甚至全家同唱一齣戲，如：《浣紗記・寄子》，由徐炎之撮笛兼家院，蔣倬民唱伍子胥、徐謙唱伍子；[63]《荊釵記・見娘》，由徐炎之唱王十朋，蔣倬民唱李成，蔣明撮笛。[64]

[62] 據徐謙《崑曲選粹》〈序一〉，並精選六集，輯成《崑曲選粹》唱片，二、三十年後又出版光碟片。見徐謙製作：《崑曲選粹》（臺北：水磨曲集劇團出版，2000），頁1。

[63] 〈寄子〉之鮑牧為張勵之。錄音見蔣倬民、徐謙等演唱，徐炎之司笛、陳孝毅司鼓：《蔣倬民、徐謙度曲輯》（臺北：蔣倬民、徐謙，2001），該輯內亦有張善薌任《長生殿・彈詞》聽客。

[64] 時當1974年，〈見娘〉由項馨吾唱王母，見俞程競英：〈徐炎之老師百歲冥誕憶舊〉，收入應平書主編：《紀念徐炎之百歲冥誕文集》，頁14。

甚至，徐炎之的孫女徐冰清、外孫女蔣潔，還陪著張善薌的乾女兒楊美珊上臺演過宮女；[65]外孫蔣白，六歲就能在曲會唱花神，對《牡丹亭·學堂》陳最良拍板的節奏能準確掌握。[66]雖然長大後沒有持續，但畢竟是徐家獨特的家庭氛圍。而徐炎之伉儷的學生們，王希一曾與蔣明打棒球，張厚衡與蔣明聊《三國演義》故事、教他擒拿術，胡波平夫婦，則騎腳踏車接送蔣家的孩子們到靜心小學，彼此相處融洽。

徐氏伉儷的日常生活，免不了一般夫妻的吵吵嚷嚷，但終究是親密伴侶。張善薌在民國69年（1980）因腦溢血突然辭世，[67]對徐炎之是很大的打擊，熟悉的一切頓時消失，原本挺拔的身軀，漸漸彎了背脊，走路也不免有些搖晃，因為老年喪偶，食慾不振，消瘦不少，精神也不比以往。那時他獨居潮州街，想聽妻子的聲音，卻怎麼也找不著她〈刺虎〉的錄音，愈急愈亂，正好胡波平來了，徐炎之想起妻子喜歡他，讓他找，果然就出現了，或許就是在熟悉的曲韻中，慢慢找到了安頓與寄託，徐炎之又投入繁忙的崑曲教學，日復一日。

徐炎之晚年，意外被計程車撞斷手臂，在接骨手術完成後一二天，就忍著傷痛、堅持帶著夾板到學校授課，並強調：「這是我的責任。」[68]至民國78年（1989）3月，徐炎之興高采烈地參加銘傳商專創社以來的首次公演，沒想到當晚吃了宵夜後，因腸胃不適而住院，昏迷之際仍日夜大聲唱著崑曲，最終因腦衰竭辭世。學生們為

[65] 見楊美珊：〈師恩難忘〉，收入陳彬主編：《水磨曲集紀念崑曲大師兩岸巡演》，頁11。

[66] 前者據曲友陳彬口述，2013年3月2日。後者據曲友梁珠珠口述，2013年4月13日。

[67] 趙筱梅輓張善薌：「家學自淵源，平生享盡唱隨樂；宮商倚新曲，上舍競傳弦誦聲。」概括其崑曲生涯。見趙筱梅：〈平生字畫唱隨樂〉，《青年日報》第16版（1989年4月25日）。按，標題「字畫」疑是手民排字之誤，應是「享盡」。

[68] 見徐謙：〈高唱崑曲帶著微笑到另一世界〉，收入應平書主編：《紀念徐炎之百歲冥誕文集》，頁4。

他籌辦了一場充滿崑曲氛圍的喪禮，告別式上，祭文由沈毅撰稿並誦讀，學生們同唱〈藏舟〉【山坡羊】，這支曲子原是鄔飛霞前往亡父墳前所唱，此際學生們失去了崑曲界如師如父的徐老師，下葬之時，弟子們合唱〈哭像〉【朝天子】，將其中數字稍做改易，成了：「記當日在<u>力行室</u>裏樂聲揚，對<u>生徒</u>把<u>工尺</u>講。又誰知訓示荒唐，可也存歿參商，空憶前<u>情</u>不暫忘。阿呀<u>先生</u>啊，今日呵我在這廂，你在那廂，把著這斷頭香在手添悽愴。」曲意貼合師徒之情，哀婉動人，樂隊則是平常伴奏崑曲的學生們，相信這是老師在天之靈最想聽到的聲音。[69]

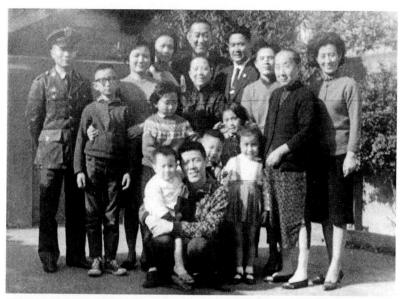

徐家人等合影。第一排為胡波平抱蔣白；第二排左一為徐肅威；第三排左起為徐冰清、蔣潔；第四排為張善薌。外圈左起白運昌、蔣明、方啟穎、谷駿、韓秉鐸、李顯斌、徐穗生、蔣倬民母親、蔣倬民之妹蔣慕渠。（1960年代）

[69] 陳彬口述，2018年6月18日。

▍學生成立的崑曲組織

徐氏伉儷雖然沒有培養出著名的崑曲演員，但30年來，最辛勤奔忙、費心費力的，就屬學校崑曲社，如願培育一批崑曲愛好者，他們在畢業之後，新組社團延續崑曲活動，如「水磨曲集」；即使遠赴海外，亦在美國成立「崑曲藝術研習社」、「美西崑曲研習社」，將近30年的歲月，徐門弟子接棒傳承崑曲，並帶出一批年輕的崑迷。

學生成立的崑曲組織，能夠長久延續，原因之一在能夠兼顧教學，若有新成員加入，可以帶領他們親身體驗崑曲之美，猶如當年徐氏伉儷一般，一旦迷上了，只要這個團體氣氛融洽，常能與崑曲結下不解之緣。能夠如此，其實得力於當年學戲時，由於徐氏伉儷指導的學校眾多，有時未必能從頭至尾個別指導，漸漸的，有些戲的身段，是先由師兄師姐教導師弟師妹，再做給張善薌看，是否需要修正。因此，民國69年（1980）張善薌因腦溢血突然辭世，身段傳承、劇目排練才不致中斷；日後主要由張惠新、劉靜貞、宋泮萍、陳彬等人接續，她們畢業於不同學校，各自有家庭及生涯規劃，當陳彬赴美工作、張惠新移民美國、劉靜貞公私兩忙時，有幾年的時間，宋泮萍因五專時期開始學崑曲，故大學時期（1980-1983）就開始指導臺大、政大、銘傳、東吳、中央等校崑曲社身段，畢業之後依舊如此，每天晚上到一個學校排戲，大多數的時

候，她得像張善薌一樣的一把抓，把每齣戲的每個腳色教給學生，直至民國73年底（1984）陳彬回國工作，才共同分擔教學工作，至民國79年（1990），宋泮萍的長女出生，此後主要由陳彬一肩扛起教學任務，至民國80幾年（1990年代），教學工作漸漸可由學生共同分擔，各校崑曲社大抵還能維持年度公演。

◎美國崑曲社團

徐氏伉儷的弟子，移居海外，或者成立崑曲社團，或者在當地票房或表演活動露一手。曲友在美國，除了張元和、張充和等前輩之外，目前在美國東岸、西岸有數個崑曲社團，雖然成員未必都是徐炎之的弟子，但徐門弟子至今仍是曲社的重要成員。

美國較早開始定期崑曲活動，是在西岸洛杉磯蒙特利公園市，機緣是民國68年（1979）張厚衡赴洛杉磯定居，與俞程競英相逢，因皆能唱曲、擫笛，易於互相搭配，遂開始推廣崑曲。民國71年（1982）在洛杉磯郡博物館，曾向徐氏伉儷學習的影星盧燕，與在北一女即開始學崑曲的汪麗勻，共同表演〈遊園〉，是西岸首次正式的崑曲演出，轟動一時。當時，俞程競英還與朱朗洲等同好合奏絲竹，這個小集在民國71年定名「春雷國樂社」，日後發展為美西規模龐大、聲名遠播的國樂團。至民國79年（1990），「**美西崑曲研究社**」（**Chinese Kwun Operation Society**）正式立案為非營利事業組織。俞程競英與張厚衡，至今每週四晚上練國樂，週五晚上練崑曲，地點在俞府停車場改建的排練室，俞家出錢出力，俞媽媽猶如一塊磁石，將曲社成員凝聚在一起，張厚衡長年擔任兩社社長，並在演出時清唱或擫笛，汪麗勻則經常登臺演出，並張羅演出事務，而美西崑曲研究社與春雷國樂社，經常互相搭配、聯合演出，舉辦各式推廣或演出活動，並邀集有興趣的愛好者共同參與。

東岸的崑曲活動，始自民國77年（1988）冬季，浙江崑劇團汪

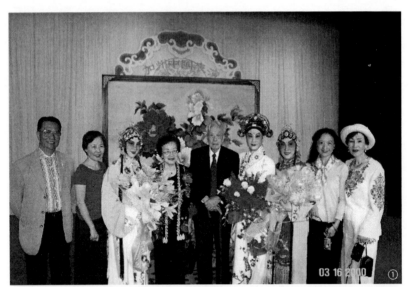

①美西崑曲研究社創社30週年暨創辦人俞良濟、俞程競英伉儷百歲雙壽暨結褵八十年雙喜，於加州中國表演藝術學院演出，特邀專業演員華文漪、岳美緹、鄭巧兒等參與。（2009年，張厚衡提供）

②美西崑曲研究社與江蘇省崑劇院《桃花扇》演出團在美西崑曲研究社排練室聚會。美西：張厚衡（前排左一）、甘智榮（二排右一）、俞程競英（二排右四）、金利慶（後排左二）、朱朗洲（後排左三）、馬建華（後排左四）、汪麗勻（後排右三）、萬香飛（後排右四）。省崑：石小梅（後排左五）、李鴻良（後排左七）、龔隱雷（後排左八）、戴培德（後排左十）、趙堅（二排右三）、趙于濤（一排右二）。（2012年，張厚衡提供）

世瑜應邀至加州柏克萊大學講學期間，在紐約的陳安娜得知消息，約集同好，為他籌辦三場崑曲活動，生動的演講暨示範演出，令觀眾著迷不已，遂在為汪世瑜餞行之際，議定在紐約成立「**海外崑曲研習社**」（**The Kunqu Society**），首屆社長為陳富煙，副社長為陳安娜，徐門弟子王希一、張惠新伉儷也參與活動，隔年（1989）正式註冊為非營利藝術機構，此後，邀請旅美的中國專業崑曲演員、樂師為駐社藝術家、開辦傳習課程，並有來自臺灣或在地的曲友共同參與，至今陳安娜等仍致力推展崑曲。[70]

而王希一、張惠新伉儷，另於民國84年（1995）在首府華盛頓附近的馬利蘭州成立「**崑曲藝術研習社**」（**Socity of Kunqu Arts**），由曲友組成，積極推展崑曲，每週定期在王家練習。張惠新曾獲第七屆全球中華文化藝術薪傳獎（傳統戲劇獎海外組，1999）、四度獲得馬利蘭州年度個人藝術家獎，帶領崑曲藝術研習社，在各地舉辦崑曲示範講座及演出。[71]而王希一雖未登臺表演，因為家學淵源，崑曲已然融入他的生活，3歲在上海時，就坐在舅舅許伯遒腿上聽著〈小宴〉「天淡雲閒」的曲子，許伯遒曾被俞粟廬譽為「大江南北兩支笛」，與俞振飛並稱，曾為梅蘭芳崑曲演出撫笛，並有手書《度曲百萃》[72]曲譜傳世；王家遷居臺北後，王希一小學時就跟著母親許聞龢、阿姨許聞佩到曲會，還跟去鐵路局大禮堂，觀賞張善薌演出〈斷橋〉，直至高二才正式向許聞佩習曲，大學進入草創時期的臺大崑曲社，並與社員張惠新相互扶持，後結為夫妻，兩人經常切磋崑曲；移民美國後，推展崑曲雖然辛苦，他們因為衷心喜愛，仍是堅持不渝，張惠新（1947-2010）病逝後，王希一依舊

[70] 關於「海外崑曲研習社」，詳見陳安娜：〈飄香海外的蘭花十五載〉，《大雅藝文雜誌》第27期（2003年6月），頁34-38、第28期（2003年8月），頁66-71。

[71] 王希一：〈癡迷、執著、無倦、不悔——張惠新的崑曲歷程〉，收入陳彬編輯：《水磨25——奼紫嫣紅開遍》，頁188-190。

[72] 許百遒輯錄：《度曲百萃》（臺北：王許聞龢，1991）。

傳承不輟，70多歲還能每個月開車4小時，從華府到北卡羅來納州（North Carolina）教崑曲。

美國的各個崑曲社團，成為美國推展崑曲藝術、旅美藝術家繼續發展、各地崑曲團體赴美演出的重要平臺，雖然社員以華人為主，但演出備有中、英文字幕，總能吸引其他族裔的觀眾共同欣賞，努力將崑曲推向美國藝術的主流。

◎臺灣崑曲團體

若論最能集結徐門弟子，最能演出張善薌代表劇目，且接續徐炎之伉儷長期推廣崑曲者，首推**水磨曲集崑劇團**。劇團初名「水磨曲集」，[73]成立於民國76年（1987），為臺灣第一個崑劇團。發起人為蕭本耀，當年見從學校畢業的徐門弟子，缺乏演出機會，唱腔與身段漸漸荒廢，深感不利於崑曲傳承，遂興起成立崑劇團的念頭，構思團名、首任團長皆由其任之。創團團員有陳彬、周蕙蘋、林逢源、宋泮萍等十多人，該年8月30、31日首度公演，正逢徐炎之90嵩壽，特意排出〈上壽〉祝賀，為擴大參與，特邀集京劇演員朱陸豪演〈夜奔〉、徐中菲和齊復強演〈刺虎〉、周陸麟演〈下山〉，[74]轟動一時，也讓京劇演員感受到崑曲觀眾的熱情。

劇團成立的宗旨之一，乃是演出崑曲劇目。[75]劇目不限於張善薌傳承的10餘齣戲，兩岸開放交流後，邀請周志剛、朱曉瑜等專業演員來臺傳習，又持續挖掘冷門與失傳的老戲，經常開創在臺首演劇目。劇團成立的宗旨之二，乃在崑曲藝術校園傳承及社會推廣。

[73] 水磨曲集在1987年成立時，名稱僅「水磨曲集」，其後為了讓人一目了然團體性質，逐加上「劇團」，直至2004年在臺北市政府文化局立案登記時，為凸顯崑劇，名稱為「水磨曲集崑劇團」。

[74] 蕭本耀：〈我與「水磨」〉，收入陳彬編輯：《水磨25──姹紫嫣紅開遍》，頁36。

[75] 水磨曲集崑劇團成立宗旨，據〈劇團簡介〉寫成，見陳彬編輯：《水磨25──姹紫嫣紅開遍》，頁8-9。

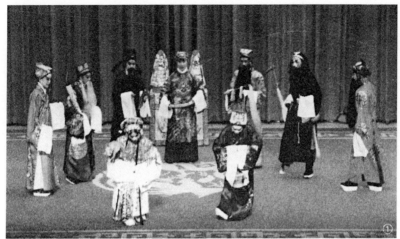

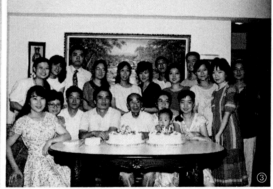

①水磨曲集創團首演，為慶賀徐炎之九秩嵩壽，演出〈上壽〉，前排左起鄭恬飾何仙姑、李寶蓮飾藍采和；後排左起陳慧玲飾韓湘子、葉慧嫻飾張果老、周怡雯飾曹國舅、江仰婉飾西王母、高儷娟飾呂洞賓、但唐誥飾李鐵拐、林立仁飾漢鍾離。（1987年8月30日）

②水磨曲集創團首演節目單封面。（1987年8月30-31日）

③徐炎之九秩嵩壽留影。前排左起江仰婉、盛兆安、林逢源、蕭本耀、徐炎之、陳彬及兒子楊駿宇、宋泮萍。後排左起傅干玲、潘幼玫、周純一、沈惠如、劉靜貞、王志萍、劉克竑、周蕙蘋、黃大有、劉南芳、龍乃馨、李寶蓮。（1987年8月）

不僅長年指導崑曲社，民國84年（1995）劇團第二代更成立「學校社團輔導小組」；[76]民國95年（2006）起，每年春、秋兩季辦理「崑劇表演藝術工作坊」；劇團配合演出，不定期徵求協力演員，亦有初次接觸崑曲的社會人士參與。

水磨曲集對於徐炎之伉儷始終難以忘懷，多次演出是以追懷徐氏伉儷為名，如民國85年（1996）4月11、12日的「紀念徐炎之先生逝世七週年暨夫人張善薌女士逝世十六週年公演」；民國87年（1998）8月23至26日的「餘音繞樑——紀念徐炎之先生百歲冥誕系列活動」，該次活動共有崑曲藝術研討會、三場折子戲演出，頗受矚目；民國103年（2014）12月6、7日的「崑壇清音——徐炎之、張善薌傳承崑曲作品展」，該檔演出，乃是將徐氏伉儷傳承劇目，做系列展演，並錄影保存，期能在當代職業崑劇團打磨的折子戲之外，重現徐氏伉儷傳承，較為古樸靜雅的風格。

臺灣其他的崑劇團，如洪惟助成立的**臺灣崑劇團**（民國88年，1999）、應平書成立的**臺北崑劇團**（民國92年，2003，前身為中華戲曲與文學推廣協會）、王志萍成立的**蘭庭崑劇團**（民國94年，2005），創團團長也是在學生時代，從徐炎之伉儷那裡，初聆崑曲之美，數十年後，又因接觸大陸職業崑劇演員，對於崑曲迷戀更深，方才成立劇團，重續前緣，各有發展重點，共同譜出臺灣崑劇的美麗風景。

[76] 見水磨曲集劇團主辦：「鶯舍笛韻——北區大專院校崑曲社聯合演出」節目單，1999年10月16日演出。

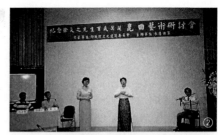

①水磨曲集「紀念徐炎之先生逝世七週年暨夫人張善薌女逝世十六週年」公演特刊封面。（1996年4月11-12日）

②水磨曲集「餘音繞樑──紀念徐炎之先生百歲冥誕系列活動」之「崑曲藝術研討會」清唱部分，左起陸永昌（江蘇省蘇崑劇團）、張洵澎（上海市戲曲學校）、張惠新、陳彬、蕭本耀。（1998年08月23日，孫雄飛攝影）

③從青春年少開始學習崑曲的徐門弟子，如今漸次步入耄耋之年，左起張厚衡、宋泮萍、陳彬、王希一。（2014年，林佳儀攝影）

④因著「崑壇清音──徐炎之、張善薌傳承崑曲作品展」演出，徐炎之的弟子們共聚一堂排練，左起宋金龍、高美華、周蕙蘋、邵淑芬、宋泮萍、陳彬、沈惠如、張厚衡、蕭本耀、唐厚明。（2014年，林佳儀攝影）

■ 以演出為核心的傳承策略

　　徐炎之伉儷在崑曲社的傳承，乃是以演出為核心。此意並非缺乏演出機會就不再傳承，而是崑曲社歷年的活動重心，是在年度公演，教學的內容也配合演出；即使沒有演出機會，還是照樣學習劇目，再尋找演出時機。這樣的活動模式，乍看與校園中的國劇社相差不多，但就崑曲傳承而言，其實質性已發生變化。

　　先從徐炎之伉儷傳承的角度來看，進入校園傳習，若只是為了讓曲會中增加新面孔，其實教習唱曲即可；筆者推想，徐氏伉儷的企圖心不止於此，而是希望崑曲被更多人認識，或許得益於南京、重慶時期的經驗，深知演出可以吸引更多人接觸崑曲，也更能激發學習的熱情，尤其在校園學生之間，找同學來跑龍套，請同學來看自己演出，都是讓崑曲在校園中被關注、引起好奇、吸收生力軍的絕佳機會。而徐炎之在攝影器材昂貴的年代裡，拍攝劇照送給學生，將美好的瞬間化為永恆，更是激勵學生繼續演出的最佳媒介。徐炎之於民國74年（1985）獲首屆民族藝術薪傳獎，雖是音樂類得主，但大學崑曲社，卻始終是戲劇性質的社團；因此，徐門弟子成立的水磨曲集（1987-），是個劇團，而非清唱小集。

　　再就崑曲傳承的脈絡而言，曲友本是以清唱為主，來臺的曲家許聞佩，自幼在外祖父張家，就是濡染文人清唱，從沒學過身段。近代以來，雖然清工與戲工漸趨合一，但曲友清唱仍是崑曲活動的

徐炎之獲頒薪傳獎後與家人合影。左起女婿蔣倬民、徐炎之、女兒徐謙（穗蘭）、孫媳梁幼珠。（1985年）

大宗，串演只是偶一為之。由此看來，徐炎之伉儷當年在南京參加的公餘聯歡社崑曲股，在活動安排上，頗具特殊性，演出之頻繁及劇目之多樣，令人稱異。徐氏伉儷經歷過這般熱鬧，尤其張善薌又是表演能手，在臺灣的崑曲傳承，遂偏向演出活動。

徐門弟子成立水磨曲集之後，賡續徐氏伉儷的策略，無論演出或教學，都著重劇目累積，在張善薌傳承的十餘齣劇目之外，又邀請大陸崑劇名家，諸如華文漪、周志剛、朱曉瑜、周雪雯、胡保棣、黃小午、王維艱等來臺教學，傳習多齣重新捏製或加工的折子戲，或串折為全本戲，經由教學薪傳，繼徐氏伉儷使崑曲在臺灣「生根」，再度「深耕」，[77]團員致力打磨折子戲，並樂於在劇場之外，以崑劇典雅精緻的演出，吸引觀眾駐足。

[77] 「生根」與「深耕」乃參考蔡欣欣：〈臺灣「水磨曲集崑劇團」的崑曲教學與劇目傳習〉，《戲曲學報》第12期（2015年3月），頁1-51。

①水磨曲集崑劇團赴國立傳統藝術中心演出之際，辦理「戲曲小學堂」活動，帶領觀眾及遊客穿起戲服，體驗崑曲基礎身段。（2008年，水磨曲集崑劇團提供）

②水磨曲集崑劇團參與2010年臺北國際花卉博覽會，在美術園區圓形劇場演出《牡丹亭・驚夢》，並有十二位扮相不同的花神，觀眾不僅凝神看戲，演出後還蜂擁向前，近距離拍攝演員們精緻華麗的扮相。（2011年1月1日，林佳儀攝影）

參、徐炎之的曲唱與笛藝

徐炎之先生，兼擅度曲及撇笛。年輕時就以曲唱聞名，曾經灌錄唱片，至今仍能聆聽其行腔轉韻；中年後來到臺灣，除了繼續鑽研唱腔，還被譽為崑曲「笛王」，撇笛時笛風飽滿，且善於托腔。

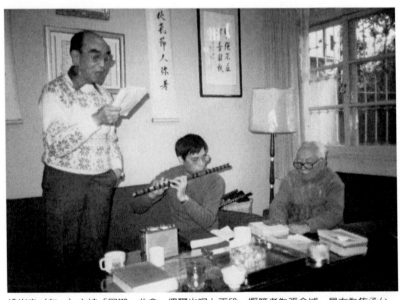

徐炎之（左一）主持「同期」曲會，偶爾也唱上兩段，撇笛者為張金城，最右為焦承允。

▌清雅靜好的曲唱

　　徐炎之嗜曲，熟戲甚多，且這些戲，往往會唱的不限於某個腳色，而是全齣主、配角皆會；除了能唱，兼擅整齣白口；當然，還能為這些戲撇笛伴奏。自少及老，不斷與同好切磋，唱法也稍有變化。

　　徐炎之在南京時期，已灌錄唱片，有四首小生名曲傳世（詳附錄），錄製時約38歲（1930年代中期），這幾首曲子，收入：《中國戲曲音樂集成・江蘇卷》，由王正來記譜，並有二則簡要評論：評《紅梨記・亭會》【桂枝香】「此曲演唱悠閒清雅，為金華一代清工唱法之代表。」評《琵琶記・書館》【解三酲】「此曲演唱，體局靜好，絕無火氣，為典型清工唱法。」[1]聆聽錄音，確可感受其節奏平穩、不疾不徐之沉靜風格。

　　徐炎之的唱，咬字沒有明顯的蘇州方音，也不會因為過度用力，而模糊字音或是聽來沉重板滯。崑曲的唱曾被譏為「雞鴨魚肉」，不受近代觀眾喜愛，俞振飛認為原因之一在咬字、做腔不當：「過分強調出字和歸韻，把一個字咬得支離破碎；過分強調運腔和轉喉，把一個腔弄成矯揉造作。」[2]且這類唱法，在腮幫子落

[1]　徐炎之錄音由王正來記譜，見《中國戲曲音樂集成》編輯委員會、《中國戲曲音樂集成・江蘇卷》編輯委員會：《中國戲曲音樂集成・江蘇卷》（北京：中國ISBN中心出版，1992年），頁74-75、79、205、266-267。上引王正來評論，見頁75、79。

[2]　詳見王家熙、許寅等整理：《俞振飛藝術論集》（上海：上海文藝出版社，1985

下時，經常下顎的開闔過多，力道又重，頻繁「打夯」，令人聽不清楚完整字音，彷彿就是幾個韻母咿咿啊啊的聲響。相較於時代相近的曲友，徐炎之唱的曲子，並非滿口「雞鴨魚肉」，聽起來是字音清晰、紓緩平和的；到了臺灣之後，繼續與曲友許聞佩（1920-2010）等鑽研唱曲，[3]聽其後期的錄音，力度依舊，而過腔接字及潤腔處理，已較為婉轉。

　　若將徐炎之承傳的唱法，尤其是唱片錄音，與當代成熟演員如岳美緹等相較，雖然「出字重，行腔婉」的唱曲法門依舊，但仍有其差異性：徐炎之的唱，不論出字、運腔、過接，大抵較為平直，雖然力度十足、頓挫分明，但運腔時收放、輕重、強弱之間的變化幅度相對較小，過腔接字時稜角也較為清晰；而當代演員在傳統基礎上，對於崑曲唱腔，在力度之外，還追求流暢圓潤，如岳美緹認為：「唱的時候，既要求每一個腔有清晰鏗鏘的力度，又要求在腔與腔之間有著非常圓潤的過渡。」[4]這樣的曲唱，聽來不是條狀組合，而是連貫線條。

　　徐炎之的唱法，固然具有二十世紀前期崑曲的特色，但亦見部分較為獨特的小腔處理，不知源自師承或是個人習慣，略舉數例見之：

（1）《琵琶記・辭朝》【啄木兒】「只為親衰老」曲：

　　該曲有俞粟廬（1847-1930）、徐炎之唱片及記譜，[5]正可互相對照，雖然兩者大處相仿，但在部分氣口及小腔，確有不同，如：

　　年），頁319。

3　王希一口述，2013年4月9日。

4　岳美緹：《巾生今世─岳美緹崑曲五十年》（北京：文化藝術出版社，2008年），頁260。

5　俞粟廬唱《琵琶記・辭朝》【啄木兒】，見俞粟廬唱：《粟廬遺韻─俞粟廬崑曲唱腔集》，收入俞振飛輯：《粟廬曲譜》（上海：上海辭書出版社，2011年）。徐炎之唱《琵琶記・辭朝》【啄木兒】，勝利唱片42055A號；臺北：國家圖書館「數位影音服務系統」典藏。曲譜見《中國戲曲音樂集成・江蘇卷》，頁265-267。

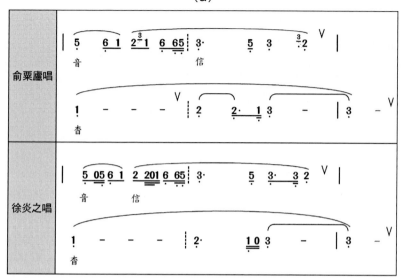

(a)

(b)

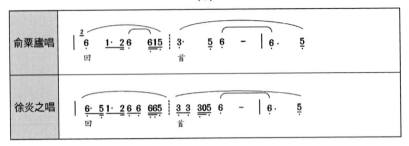

（c）

	俞粟廬唱	(musical notation) 回 ... 首 ...
	徐炎之唱	(musical notation) 回 ... 首 ...

（a）「音信杳」的「杳」字，共計十拍，有兩處宕三眼（共四拍）的長腔，俞粟廬在第一處長腔後有個氣口，徐炎之則是在第二處長腔前換氣。（b）「萬里關山」的「萬」字，徐炎之在最後一腔疊唱「1」音，「里」字則在出口之後，墊了一個下行的小腔「5」再上行。徐炎之這類墊法，該曲可見甚多，還可見於「他那裡舉目淒淒」的「裡」字、「俺這裡回首迢迢」的「裡」字，「眼穿兒不到」的「不」字、「親難保」的「保」字、「閃煞人」的「閃」字。（c）「回首迢迢」的「回」字出口，俞粟廬用嘩腔，徐炎之則仍在出口後墊一下行的小腔「5」再上行；但差異更大的則是，「回」字中間的「6」音、「首」字出口的「3」音，均有一拍半，俞粟廬是唱長音，徐炎之則是疊唱多個短音。

（2）《雷峰塔・斷橋》【山坡羊】「頓然間」曲：

比較通行的俞振飛唱腔、徐炎之唱腔記譜，【山坡羊】曲末旋律小有不同：[6]

[6] 俞振飛譜例，引自上海崑劇團編：《振飛曲譜》（上海：上海音樂出版社，2002年），上冊，頁340。徐炎之譜例，引自焦承允、張金城輯：《承允曲譜》（臺北：湘光企業有限公司，1993年），簡譜，頁61。按，《承允曲譜》，乃在1971年出版之《炎薌曲譜》基礎上，不斷擴編而成，而《炎薌曲譜》乃以徐炎之、張善薌命名，所收內容為張善薌經常教授的10齣戲，唱腔也據徐氏伉儷所唱記譜，故與其他曲譜所載略有不同。

振飛曲譜	5 06 i 2̇ 6 5 3 ｜ 2· ∨ 3 2 01 16 ｜ 5 6 ∨ ｜ 5 056 12 ｜ 1· 23 2 21 6
	一旦 　　　　多　　　　薄　　　　偉

徐炎之唱	5·656 i· 26 65 3653 2· 　　3 2· 21 16 ｜ 506 6 1· 5· 56 12 ｜ 123 2 21 6
	一旦 　　　　多　　　　薄　　　　偉

　　差別在「一旦」兩字，徐炎之的唱腔，即使拍子相同，音符則明顯較《振飛曲譜》來得頻繁而短促，如「一」字，《振飛曲譜》僅有「56」二音，徐炎之則是「5656」，「旦」字的末拍，《振飛曲譜》只有一個「3」音，徐炎之則從「3」音上行後再返回，共有四個音「3653」。這類唱腔頻繁運用十六分音符的例子，更為明顯者見於〈遊園〉【好姐姐】。

（3）《牡丹亭‧遊園》【好姐姐】「遍青山」曲：

　　比較通行的俞振飛唱腔、徐炎之來臺後唱腔記譜，【好姐姐】部分旋律明顯不同：[7]

振飛曲譜	i· 2 2̇ i 6 5 ∨ 65 ｜ 3· 　∨ 5 3 02 3· 56 ｜ 6 ∨ i 6 65 3· 5665 3 32 ｜
	占　的　先?　　閒　　凝
	1· 6 1 032 2 3 － ｜ 3
	哂

徐炎之唱	i· 2 2̇ i 6 ∨ 5065 ｜ 32 33 0656 3532 3566 ｜ 02 i 2 6 i 6 i 65 35 6 i 65 3532 ｜
	占　的　先　　閒　　凝
	1265 1· 322 3 ｜ 3
	哂

7　譜例引自上海崑劇團編：《振飛曲譜》，上冊，頁119。徐炎之譜例，引自焦承允、張金城輯：《承允曲譜》，簡譜，頁85。

在「先」、「閒」、「凝」、「眄」數字，明顯可見徐炎之的唱腔，與《振飛曲譜》相較，雖然骨幹音相同，但卻是以綿密而短促之音布滿所有節拍。以「先」字為例，三拍之中：《振飛曲譜》出口的字腔有一拍半，較為穩定，後面一拍半才是過腔，總共四個音，先上行再下行；徐炎之的唱法，則是三拍之中，除了氣口休止，皆是十六分音符，圍繞著「3」音，唱腔不斷上行、下行，間有同音疊唱；類似唱法在「閒」字腔末，「凝」字出口，更為明顯，甚至有三十二分音符，以「凝」字為例，徐炎之將「665」唱為「6165」，將「332」唱為「3532」，多出來的「1」音、「5」音，推測是將笛子的帶腔實唱。

徐炎之這類唱法，可能與笛子的「托腔」或「加花」手法有關，〈辭朝〉中徐炎之所唱字腔出口後下行的小腔，在俞粟廬的唱片中，攔笛者確有如此吹奏之例；〈辭朝〉「萬」字最後疊唱一音，則頗似笛子的「打音」手法。而上舉〈遊園〉「先」、「閒凝眄」幾處，其連續運用短時值音型，又多同音反覆，其變化方式，與曲唱先出字腔，再唱過腔的慣例不同，也非通用的潤腔手法；這些唱腔的來源不詳，或許是師承，或許是徐炎之兼擅攔笛，化用笛子在器樂演奏時的搭頭（帶腔或加花）手法，將唱腔做細部變化；亦可能與來臺後期頻繁教學有關，他在年紀漸長之後，無法頻繁拍曲，經常用笛子帶著學生唱，有些腔雖僅需輕輕唱過的，為了教會學生，只好做得特別明顯，若根據教學成果記譜，則難免將小腔變實腔了。[8]

8　本節關於徐炎之曲唱與攔笛可能的關係，感謝王希一口述，2016年5月6日。

曲唱的特殊音讀

　　徐炎之教學過程中，除指導學生曲唱中字分頭、腹、尾的唱法，還會特別提醒某些字為「切音」，[9]筆者分析其實際音讀，明顯與曲韻有別，聲母皆為顎化音。在展開討論前，由於徐炎之的「切音」說法，容易引起混淆，故先引傳統曲論的「三字切法」，再說明徐炎之「切音」的指涉範圍及音讀的可能來源。

　　曲唱的切音，早在〔明〕沈寵綏《度曲須知》「字母堪刪」條最末，即已提出「三字切法」，所謂三字，「上一字即字頭，中一字即字腹，下一字即字尾」，[10]字頭為出字的聲母（或兼含介音），字腹為主要元音，字尾為韻尾收音，[11]這種字分頭、腹、尾來拼讀的唱法，至今仍用於崑曲曲唱。雖然一般曲論的「切音」即為字分頭腹尾的唱法；但徐炎之所謂的「切音」，特稱字分頭腹尾唱法中的「某一類字」，故其指涉範圍較一般切音大幅縮減，且強調的並非三字切音唱法，而是特殊音讀。這類聲母特別唱顎化音，音讀特殊的字，據下文分析，乃出自切韻系統深、臻、梗三攝的知、照系字，其音讀與曲韻之祖《中原音韻》、南曲系統韻書

9　　陳彬口述，2013年4月20日。
10　〔明〕沈寵綏《度曲須知》，收入中國戲曲研究院編：《中國古典戲曲論著集成》
　　（五）（北京：中國戲劇出版社，1959年），頁225。
11　關於沈寵綏以「三字切法」建構度曲論的內涵及意義，詳見李惠綿：〈沈寵綏體兼南北的度曲論〉，《臺大中文學報》第33期（2010年12月），頁295-340。

《中州音韻輯要》、《韻學驪珠》等的切語及音系頗有不同，[12]也不見於此前討論戲曲上口字的相關條例，[13]因可見規則性，故稍事分析。必須說明的是：這類字的曲唱音讀，並非徐炎之獨有，亦見於同時代曲家，唯因徐炎之有錄音傳世，又有弟子示範所習切音唱法，[14]語料豐富，且無關不同學習系統之差異，故下文例證皆據徐炎之曲唱音讀，唯最後補充俞粟廬數例參照。

　　為分析徐炎之這類曲唱音讀的可能來源，舉例製表如下，並註記中古音的韻攝、開合、等第、字母及董同龢擬音，[15]《中原音韻》寧繼福擬音、[16]《韻學驪珠》陳寧擬音、[17]蘇州音，[18]俾利討論（按，僅論聲母、韻母，不談聲調唱法）：

12 〔清〕王鵕《中州音韻輯要》，清乾隆46年（1781）成書；〔清〕沈乘麐《韻學驪珠》（一名《曲韻驪珠》），清嘉慶元年（1796）刊行，兩者皆為南曲韻書。學者討論中州韻聲母，未見徐炎之曲唱之音讀，見林慶勳：〈《中州音韻輯要》的聲母〉，《聲韻論叢》第9輯（2000年8月），頁545-550；陳寧：〈《曲韻驪珠》音系研究〉，《語言科學》第59期（2012年7月），頁412-424。
13 羅常培曾分析《中原音韻》與京劇「上口字」的對應情形，蔡孟珍則更進一步分析兩者之間發生關連之緣由，及「曲韻」系統對「上口字」的影響。見羅常培：〈京劇中的幾個音韻問題〉，收入羅常培：《羅常培語言學論文選集》（臺北：九思出版社，1978年），頁170-176；蔡孟珍：《曲韻與舞臺唱唸》（臺北：里仁書局，1997年），頁232-243。
14 感謝陳彬女士提供例證、示範，並說明學習經驗，2013年4月18、20日。
15 中古音資料，乃檢索臺灣大學中國文學系、中央研究院資訊科學研究所共同開發之「漢字古今音資料庫」而得，查詢網址：http://xiaoxue.iis.sinica.edu.tw/ccr（2013年4月18日、12月14日瀏覽）。
16 寧繼福：《中原音韻表稿》（長春：吉林文史出版社，1985年），侵尋韻者見頁140、142、143，真文韻者見頁64、65、70，庚青韻者見頁122、127。
17 〔清〕沈乘麐著、歐陽啓名編：《韻學驪珠》（北京：中華書局，2006年），影印清光緒18年（1892）刊本，侵尋韻者見頁340、342、346，真文韻者見頁188、189、195、207，庚青韻者見頁306、307、315、318。擬音據陳寧：〈《曲韻驪珠》音系研究〉，《語言科學》第59期（2012年7月），頁412-424。
18 蘇州音資料，乃檢索臺灣大學中國文學系、中央研究院資訊科學研究所共同開發之「漢字古今音資料庫」而得，查詢網址：http://xiaoxue.iis.sinica.edu.tw/ccr（2013年12月14日瀏覽）。

曲文	中古聲韻地位	中古音	中原音韻	韻學驪珠	蘇州音	徐炎之唱音	出處[19]
沉	深開三・澄母	ɖʱjem	tʂʰiəm	tʃʰəm	zən	tɕʰin	刺虎・滾繡球・沉冤淺
簪	深開三・莊母	tʃjem	tʂəm	tʂəm	／	tɕin	遊園・醉扶歸・花簪
深	深開三・書母	ɕjem	ʂiəm	ʃəm	sən	ɕin	遊園・遶池遊・深院
甚	深開三・禪母	zjem	ʂiəm	tʃʰəm	zən	ɕin	驚夢・山坡羊・甚良緣
塵	臻開三・澄母	ɖʱjen	tʂʰiən	tʃʰən	zən	tɕʰin	掃花・賞花時・玉塵砂
陣	臻開三・澄母	ɖʱjen	tʂiən	tʃʰən	zən	tɕin	琴挑・懶畫眉・幾陣風
真	臻開三・莊（章）母	tɕjen	tʂiən	tʃən	tsən	tɕin	斷橋・金絡索・真薄倖
神	臻開三・船母	dzʱjen	ʂiən	ʃən	zən	ɕin	驚夢・山坡羊・神仙眷
伸	臻開三・書母	ɕjen	ʂiən	ʃən	sən	ɕin	刺虎・滾繡球・怨氣伸
臣	臻開三・禪母	zjen	tʂʰiən	tʃʰən	zən	tɕʰin	寄子・勝如花・君臣
人	臻開三・日母	ɳjen	riən	rən	ɳin, zən	ɕin	遊園・醉扶歸・無人見
椿	臻合三・徹母	tʰjuen	tʂʰiuən	tʃʰyən	tsʰən	tɕʰyn	書館・解三酲・椿庭
春	臻合三・昌母	tɕʰjuen	tʂʰiuən	tʃʰyən	tsʰən	tɕʰyn	遊園・步步嬌・春如線
唇	臻合三・莊（章）母	tɕjen	tʂʰiuən	ʃyən	zən	tɕʰyn	刺虎・滾繡球・點絳唇
爭	梗開二・莊母	tʃæŋ	tʂəŋ	tʂəŋ	tsən	tɕin	刺虎・滾繡球・爭聲譽
生	梗開二・生母	ʃaŋ	ʂəŋ	ʂəŋ	sən, saŋ	ɕin	琴挑・朝元歌・俊生

[19] 限於表格欄寬，以下說明出處，無法加上相關符號，僅依序書明齣名、曲牌名、曲文。

曲文	中古聲韻地位	中古音	中原音韻	韻學驪珠	蘇州音	徐炎之唱音	出處[19]
逞	梗開三·徹母	tʰjɛŋ	tsʰieiŋ	tʃʰeŋ	zən	tɕʰin	刺虎·滾繡球·逞智能
整	梗開三·章母	tɕjɛŋ	tʂieiŋ	tʃeŋ	tsən	tɕin	遊園·步步嬌·整花鈿
聖	梗開三·書母	ɕjɛŋ	ʂieiŋ	ʃeŋ	zən, zaŋ	ɕin	書館·解三酲·古聖

（按，國際音標tɕ、tɕʰ、ɕ相當於注音符號ㄐ、ㄑ、ㄒ，國際音標tʂ、tʂʰ、ʂ、ʐ相當於注音符號ㄓ、ㄔ、ㄕ、ㄖ，國際音標ts、tsʰ、s相當於注音符號ㄗ、ㄘ、ㄙ。國際音標ʃ為介於tʂ與tɕ之間的舌葉音）

　　根據上述語料，分析徐炎之曲唱這一類字，在韻尾、主要元音、聲母音讀，與其他音韻系統之異同如下：[20]

（1）韻尾

　　這一類字出自中古十六攝中深攝、臻攝、梗攝的三等字，唯「爭」、「生」為二等字；韻尾音讀，不論在中古音或《中原音韻》、《韻學驪珠》，皆有三種：〔-m〕（深攝／侵尋韻）、〔-n〕（臻攝／真文韻）、〔-ŋ〕（梗攝／庚亭韻）；而蘇州音、徐炎之曲唱，則皆為舌尖鼻音〔-n〕，無閉口音〔-m〕及舌根鼻音〔-ŋ〕。

（2）主要元音

　　中古為開口字者，徐炎之曲唱為〔i〕；中古為合口字者（椿、春、唇），則唱為〔y〕；雖然可見對應規則，然而「椿、椿、唇」字，在中古、《中原音韻》的主要元音擬為合口的〔u〕、蘇州音則是開口的〔ə〕，則曲唱撮口音讀的〔y〕，可能來源為何？就目前所見，雖然徐炎之曲唱這類字的音讀與《韻學驪珠》頗有距離，但主要元音為撮口的〔y〕，則確實可見於《韻學驪珠》的曲韻系統，故當與徐炎之個人的方音無關。

20　此段音韻討論，非常感謝中央研究院語言學研究所副研究員吳瑞文協助，2013年。

（3）聲母

這一類字，最費解者為聲母，徐炎之曲唱的顎化音，從何而來？先就曲韻《中原音韻》、《韻學驪珠》分析，以章母為例，若自《廣韻》、《中原音韻》、《韻學驪珠》、徐炎之曲唱音讀，依序為〔tɕ-〕、〔tʂ-〕、〔tʃ-〕、〔tɕ-〕，若推測其演變乃是由「舌面音」變為「捲舌音」，再變為「舌尖面音」，又變回「舌面音」，則此種發音部位的變化方式，在實際語音發展，恐怕不易見及。再說可能影響曲唱的蘇州方言，雖然蘇州音沒有捲舌音，乍看與曲唱音讀相近，然實際分析聲母，則知兩者當屬不同音系，以章母為例，蘇州音為〔ts-〕，徐炎之曲唱音讀為〔tɕ-〕，蘇州方言為舌尖音，並未顎化；再以徹母為例，蘇州音為〔z-〕，徐炎之曲唱音讀為〔tɕ-〕，兩者不僅發音部位不同，蘇州方言有濁聲母，徐炎之曲唱則無，濁母另有其演變來源，亦與徐炎之曲唱音讀無關。是故，徐炎之曲唱這類字的聲母音讀，當與《中原音韻》、《韻學驪珠》、蘇州音無甚關連。

若上溯中古音，當可理出頭緒，這一類字，來自中古深攝、臻攝、梗攝的知系、莊系、章系，[21]以及日母，聲母擬音多為舌面音（ɖʰ、tɕ、tɕʰ、ɕ、ʑ等），徐炎之曲唱音讀亦為舌面音（tɕ、tɕʰ、ɕ），唯較諸中古的舌面音，已然濁音清化；這些曲唱聲母讀顎化之舌面音，當是出自中古三等字，[22]主要元音皆非低元音（如「真」，韻母擬音為〔-jen〕），在演變過程中，韻母單元音化，徐炎之曲唱音讀變為前高元音〔i〕或〔y〕，易與舌面音結合；而非如《中原音韻》為複元音〔iə〕，亦非如《韻學驪珠》及蘇州音，介音丟失，主要元音易為〔ə〕。至於各字母未必規則對應為

21 上表所列「知系」字母有：徹、澄。「莊系」字母有：莊、生。「章系」字母有：章、昌、船、書、禪。
22 梗攝二等字，可能往三等移動，故有相同的演變現象，此不具論。

某個顎化聲母，有兩種情形：其一與聲調有關，當濁音清化後，平聲字送氣，仄聲字不送氣，故澄母平聲的「塵」清化為〔tɕʰin〕，澄母仄聲的「陣」清化為〔tɕin〕；其二則是章系內部禪母、船母，由於演變複雜，本文不再展開。以上分析徐炎之曲唱音讀，可見其確有演變規則可循，由於從曲韻及蘇州音，皆難以完整解釋音讀由來；遂上溯中古音，由於語音分類較精細，則可明確指出，此類聲母顎化的曲唱音讀，主要源自切韻系統深、臻、梗三攝中的知、莊、章系三等字，日後將可循此原則考察曲唱中的相關字音。

實際曲唱時，這一類字，因為唱腔音符多寡不同，有兩種唱音：其一為中州韻，如「神」讀〔ʂfiən〕，用於「唸白」及曲唱中的「單音字腔」，也就是該字唱腔若僅一個音，「單音不切」，不唱切音；其二則為特殊顎化音讀，用於曲唱中「多音字腔」，如上表「徐炎之唱音」。同一個字，唱音不同之例，如《長生殿・小宴》之「脆生生」，唱腔為：[23]

第一個「生」，唱腔有三個音，故讀顎化的〔ɕin〕；第二個「生」，唱腔只有一個音，「單音不切」，讀〔ʂfiən〕。

徐炎之對該類字的曲唱音讀，並非孤例，同時期或更早的曲家也是如此，以俞粟廬灌錄唱片之曲為例，再舉一些例證：（a）相同的字，唱音一致，如：《琵琶記・書館》【解三酲】「聖人」的「聖」唱〔ɕin〕、[24]《紅梨記・亭會》【桂枝香」「玉人」的「人」唱〔ɕin〕；（b）其他符合上述演變規則的字，如：《千

[23] 上海崑劇團編：《振飛曲譜》，上冊，頁283。
[24] 錄音的「人」字讀音聽不清楚，故不舉例。

鍾祿‧慘睹》【傾杯玉芙蓉】「程途」的「程」，梗攝開口三等韻，澄母、「雄城壯」的「城」，梗攝開口三等韻，禪母，皆讀〔tɕʰin〕；《長生殿‧哭像》【朝天子】「參商」的「參」，深攝開口三等韻，生母，故唱〔ɕin〕。不過，這一類字的唱音，在當代曲唱，還有另一種情形，如：「神」，不按上述音讀〔ɕin〕或中州音〔ʂɦən〕，而唱〔ʂɦin〕，[25]筆者推測是顎化音讀與中州音相差甚多，於是漸漸演變成韻母保留〔i〕元音、聲母則為中州音，混合兩種音讀而成。

[25] 引自石海青編著、王芳示範：《崑曲中州韻教材》（臺北，里仁書局，2007年），頁22。

▌飽滿精當的笛風

　　徐炎之撾笛，笛風飽滿、節奏準確，在重慶曲壇、[26]臺灣曲壇，[27]皆有「笛王」之譽，他始終用傳統平均開孔的笛子吹崑曲，並非今日習見的十二平均律曲笛。徐炎之撾笛，中氣十足，口風絕佳，笛音厚實，遠遠就能聽聞清晰醇美的聲韻，如果曲會正好沒有其他笛師，一個下午就由他一人吹到底，賓主盡歡；即使到了老年，氣力漸衰、雙頰肌肉鬆弛，口風仍佳，雖然難免急促，或者笛音不夠連貫，但節奏還是相當準確，不至於搶拍。

　　徐炎之的笛好，並不在豐富的演奏技巧，他撾笛雖然行腔流暢滑潤，但裝飾音較少，聽起來較為樸實，傳字輩藝人姚傳薌，曾就他抗戰在重慶期間的印象，比較徐炎之、許伯遒（1902-1963）的笛韻：「許伯遒的笛子花得很，徐炎之的笛子吹得老實。就老生、官生戲而言，徐炎之的笛子好；生、旦戲，則是許伯遒的笛子好。徐炎之自己是唱官生的。」[28]以「老實」形容，言簡意賅，不過，徐炎之撾笛，到了臺灣之後，因為經常與曲家磨唱曲子，如與許伯遒之妹許聞佩共同鑽研，也熟習俞（粟廬）派唱法，並漸次融入笛腔。

26　徐炎之在重慶被譽為笛王，根據傳字輩藝人姚傳薌受訪時所述，當時兩人同在重慶曲社，姚傳薌幾乎天天到徐炎之家中。見洪惟助：《崑曲演藝家、曲家及學者訪問錄》（臺北：國家出版社，2002），頁65。

27　徐炎之在臺灣被譽為笛王，不知起於何時，1958年已見諸報端，如田郎：〈白蛇傳與中國文化〉，《聯合報》第6版，1958年6月21日。

28　洪惟助：《崑曲演藝家、曲家及學者訪問錄》（臺北：國家出版社，2002），頁65。

徐炎之擫笛最為人稱道之處，是在善於烘托曲唱，傍不同唱曲者，或在曲臺、或在舞臺，吹法皆稍有不同。他對擫笛的基本看法，從教學時的要求可以知其梗概：「好的崑笛，必須學會拍曲，且各行當角色都會，才能把握劇情發展，融入笛中。」[29]「崑笛在曲壇、在舞臺都是襯托、配合演出者，千萬不要著重於演奏技巧之自我表現；在舞臺上，更要跟著演出者做臨場應變。」[30]首先得熟悉曲

徐炎之擫笛（1986年）

子，伴奏既是托腔保調，一定得熟悉唱腔，故笛師不但得會唱曲，且要掌握各齣戲、各門腳色，才能融入劇情與人物。其次得善於陪襯，由於唱曲為主，伴奏為輔，擫笛時不但得烘托唱者，且需隨機應變，尤其並非獨奏器樂曲，即使能夠掌握高難度的技巧，也不得在唱腔中任意加花炫耀、反客為主。這兩個原則並不高深，但難在親身踐履，徐炎之數十年來，在教學、曲友唱曲時擫笛，皆能稱職又恰如其分。

不過，徐炎之在擫笛時，亦有其特色，雖然不輕易加裝飾，但通常會在腔的空檔或後半拍，墊幾個音，就如上文所舉〈辭朝〉唱曲之例。此外，在伴奏擻腔時亦有特色，以《牡丹亭·遊園》【步步嬌】「彩雲偏」為例，舉一般笛譜（上行為笛子伴奏，下行為曲

29 張厚衡：〈懷念徐老師〉，收入應平書主編：《紀念徐炎之先生百歲冥誕文集》，頁26。
30 張厚衡：〈懷念徐老師〉，收入應平書主編：《紀念徐炎之先生百歲冥誕文集》，頁27。

唱）與徐炎之笛譜為例，見其不同：[31]

一般笛譜	（五線／簡譜式笛譜記譜，兩行）
徐炎之笛	彩　雲　　　　　　　偏

　　「雲」字唱腔的第二拍及最後一拍，「5」音皆唱擻腔，徐炎之唱法與俞派唱法相同，為「5655」；但擫笛時，一般按唱腔吹「5655」，徐炎之則是融合傳統擻腔連續振動的「5656」，與俞派唱法「5655」，成為「565655」，前面的「5656」，短促而密集，一拍之內的笛音節奏，先快後慢，雖然仍是兩個音交替出現，但聽起來更顯靈動搖曳。[32]

[31] 「一般笛譜」為王建農記譜，收入吳新雷主編：《中國崑劇大辭典》，頁706。「徐炎之笛」例證，為徐門弟子蕭本耀提供並示範，筆者記譜，2013年4月7日。

[32] 傳統擻腔唱法，可見〈蠙廬曲談〉卷一「論度曲」：「其末眼之工字，吹者將笛之第一孔，忽開忽按，唱者隨之，而作搖曳之腔是也。」收入王季烈、劉富樑：《集成曲譜》（上海：商務印書館，1925年；臺北：進學書局影印出版，1969年），頁86。俞派擻腔唱法，可見〈習曲要解〉：「其唱法則所加之三工尺，其第一工尺必較前一本音高出一音，其第二第三工尺，則仍運用前一本音工尺。」收入俞振飛輯：《粟廬曲譜》（香港，1953年；臺北：中華民俗藝術基金會，1991年重印本等），頁16。此段徐炎之擻腔吹法，感謝徐門弟子王希一解說，2013年7月1日。又，王希一：〈擻腔的唱法〉，崑曲藝術研習社專欄，http://www.kunqu.org/bsing1.html（2018年4月17日瀏覽）。

▌通學的曲家風範

　　近代曲家習曲，經常是盡己所能，學習崑曲的方方面面，諸如音韻、曲唱、擫笛、串演、創作、譜曲等，此類學習方式，可稱為「通學」，雖然各人通學的內容未盡相同，但往往不局限於特定腳色唱腔及表演，其成就亦高下有別。

　　徐炎之為一通學之曲家，兼擅曲唱及擫笛。整體而言，徐炎之傳承的唱法，頓挫稜角鮮明，輕重變化較少，而出自深、臻、梗三攝知、照系字的特殊音讀，皆顯得較為古樸，雖然因不知明確師承，不易斷定年代，但從南京時期的錄音，至少可上溯為1930年代著名曲家的風貌。徐炎之來臺之後，其曲唱因與許聞佩等曲友切磋，吸收俞派唱法而稍見圓潤，但傳承時，不許學習者隨意增加花腔，相較於今日通行的崑曲唱法，仍是較為平直的。而其擫笛，聽來較為樸實，除了罕見裝飾音之外，還因為吹奏小腔、墊音時，力道變化不是太大，是一個一個音吹出，雖有收放，但輕重、強弱的對比不若器樂鮮明；尤其後來為了教學，經常以笛子領著學生唱，故必須將小腔清楚吹出，方便學生模仿追隨。徐炎之擅長唱曲，他在唱曲時的種種處理與特色，亦多反應在擫笛伴奏；論其笛藝，除了笛音飽滿、口法及指法運用得宜之外，更難得的是韻味醇厚，在精熟唱腔之外，猶能深入曲情，密切配合曲唱，現存較能表現其托腔藝術之錄音，為《蔣倬民、徐謙度曲

輯》。[33]

徐炎之素有「笛王」之譽，然其曲唱亦頗出色，或因在臺期間難得登臺演唱，故罕受注意。徐炎之曲唱尤為特殊者，乃在能以清唱表現腳色聲口。雖然在崑曲的傳統，原本唱曲就有不分腳色，遍唱全齣曲子，甚至帶白口的習慣，但其中卻仍有需要辨析者，關鍵在於雖然唱遍全齣曲子，但是否區分聲口。有些曲家唱曲，無論闊口曲子、細口曲子，概依個人聲音條件唱之，雖然字、音、氣、節無不講究，行腔頓挫有致，曲子確實唱得好，但未必有戲的情韻。而徐炎之曲唱，雖然最擅小生，但各行人物的搭頭，即使是配搭的白口，無論口氣、用嗓，都肖似人物形象，在臺灣的崑曲傳承，乃是一人教遍演出的所有曲子及白口，故指導唱唸的過程，已然像是教戲了：教〈學堂〉時，聽得出陳最良（末）的老成持重、春香（貼）的活潑調皮；教〈驚夢〉時，則易為杜麗娘（旦）的羞怯含情、柳夢梅（小生）的溫文儒雅；教〈山門〉時，又有魯智深（淨）的豪氣急躁，酒保（丑）的機伶敏捷，一人包辦生、旦、淨、丑各行腳色，雖然不若專攻的演員細緻，但已足以讓學生明白腳色聲口的差異，並學會真假嗓的運用。故徐炎之不僅能掌握大量劇目全齣主、次腳色的唱唸及搭頭，還能運用不同聲口，雖未登臺演出，其清唱實已蘊含腳色之表現。

最後，必須說明的是：徐炎之（1899-1989）的崑曲生涯，若從幼年習曲、吹笛算起，已逾八十年，即使後半生（1949-1989）在臺灣傳承崑曲，亦有四十年，論其曲唱及笛藝，除1930年代在南京的報導及錄音，當以在臺前期為主，而不應以晚年體力漸衰後，勉力從之的表現為據。徐氏在臺的四十年，約略可以1970年為界，區分為在臺前期、在臺後期，區分的標準，考量徐氏年齡及教學方

[33] 蔣倬民、徐謙等演唱，徐炎之司笛、陳孝毅司鼓：《蔣倬民、徐謙度曲輯》（臺北：蔣倬民、徐謙出版，2001年）。

式。1970年，徐氏已是古稀之齡；而徐氏的教學，早年不論曲唱、撇笛，唱腔之旋律及唱法等，皆教得相當仔細，直至陳彬1969年開始學習崑曲，還能聽到徐氏大小嗓運用自如、腳色分明的曲唱示範，而非徐氏晚年聲音低沉、口齒不甚靈活的唱腔；但至1973年，蕭本耀積極向徐炎之習笛之際，一方面迫切需求伴奏人才，一方面徐氏年事已高，已難再由拍曲教起，即使示範唱腔，也未必能控制裕如了。可惜今日曲友珍藏的徐氏錄音，在臺早期的頗為罕見，故不易領略徐炎之的曲唱內涵。

肆、張善薌傳承的劇目

張善薌的臺步及圓場功夫紮實，且善於用腰、表情生動，生、旦兩門抱，尤以貼旦戲最為出色，早在南京時期即已如此；來臺後曾演出〈斷橋〉、〈刺虎〉等，[1]惜僅有〈刺虎〉之錄音及劇照傳世。

　　張善薌的傳承劇目，包括習稱「張十齣」的《牡丹亭‧學堂、遊園、驚夢》，《南西廂‧佳期、拷紅》、《鐵冠圖‧刺虎》、《義妖記（雷峰塔）‧斷橋》、《長生殿‧小宴》、《玉簪記‧琴挑》、〈思凡〉，及後來排出的《金雀記‧喬醋》。至於張善薌在南京時期聲名響亮之《蝴蝶夢‧說親、回話》，惜在臺灣並未傳承，亦無相關資料可供探討。以下根據親傳弟子陳彬等之解說及身段譜（詳本書光碟）、學習經驗、演出錄影（詳本書光碟）；並適度援引該劇目清代中晚期至民國早期的演出相關文獻參照，諸如《審音鑑古錄》、[2]徐凌雲《崑劇表演一得》、[3]梅蘭芳《舞臺生活四十年》，[4]關注演出路子或是人物塑造，由此稍見張善薌承襲較早期的演法；同時將述及部分當代演出路子，以見崑曲折子戲的不同表演及琢磨發展。

　　張善薌傳承版的服裝，〈學堂〉及〈遊園〉的春香、〈佳期〉及〈拷紅〉的紅娘，都穿襖褲，不穿襖裙；〈驚夢〉柳夢梅、〈琴

*　本章劇情簡介，為與光碟搭配，大抵沿用水磨曲集崑劇團提供之內容。內文涉及各齣戲之服裝、細部身段及走位，多由陳彬女士寫就初稿，筆者整理後補充本章，特此致謝。

1　〈斷橋〉曾於1957年左右在鐵路局大禮堂演出，張善薌飾許仙，俞程競英飾白娘娘，徐謙飾小青，法海可能是蔣倬民，據王希一口述，2013年4月9日。〈刺虎〉曾於1960年左右演出，張善薌飾費貞娥，李桐春（著名京劇演員）飾李固，有錄音及照片流傳，據陳彬口述，2013年5月17日。

2　〔清〕琴隱翁編：《審音鑑古錄》，清道光刊本，收入王秋桂主編：《善本戲曲叢刊》第五輯（臺北：臺灣學生書局，1987年）。與張善薌代表劇目相關者計〈學堂〉、〈遊園〉、〈驚夢〉、〈佳期〉、〈拷紅〉、〈刺虎〉，共6齣。

3　徐凌雲口述，管際安、陸兼之整理：《崑劇表演一得‧看戲六十年》（蘇州：古吳軒出版社，2009年）。與張善薌代表劇目相關者，僅〈學堂〉。

4　梅蘭芳述，許姬傳、許源來記：《舞臺生活四十年》（北京：團結出版社，2006年）。與張善薌代表劇目相關者，計〈學堂〉、〈遊園〉、〈驚夢〉、〈佳期〉、〈拷紅〉、〈斷橋〉、〈刺虎〉、〈思凡〉8齣。

挑〉潘必正、〈佳期〉及〈拷紅〉張珙，都穿夫子履（或稱福字履、鑲鞋），不穿厚底靴。從造型上看，貼旦穿襪褲，小生穿夫子履，都使人物透著些許稚嫩，接近劇中人的年齡和身分。春香和紅娘都繫腰巾，且將腰巾的一端，自然地捏在右手，貫穿全劇。徐炎之說明柳夢梅、潘必正、張珙都還沒有功名，尚未做官，不能穿官靴。

表演方面，除了〈遊園〉、〈佳期〉、〈思凡〉走位的變化多些，身上的動作也不少，餘如〈琴挑〉的頭兩支【朝元歌】完全是坐著唱，有點「擺戲」的味道，身段乍看之下雷同的也不少。但張善薌呈現出來的人物，春香是春香，紅娘是紅娘，費貞娥是費貞娥，絕對不是千人一面，究其原因，應該是曲子唱得好，心裡又有人物，加上豐富的表情和適當的眼神，遂能精準地呈現人物。一般來說「作」與「表」非曲友所擅長，但是張善薌表演，在演員與人物的出戲與入戲之間，表情的變化比翻書還快，既有「活紅娘」之稱，演起〈刺虎〉的費貞娥卻又殺氣滿面。

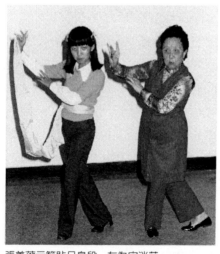

張善薌示範貼旦身段，左為宋泮萍。

▎〈學堂〉、〈遊園〉、〈驚夢〉

　　張善薌傳承的劇目中，《牡丹亭》計有〈學堂〉、〈遊園〉、〈驚夢〉三齣；〈學堂〉以貼旦為主，天真活潑，尤具代表；〈驚夢〉最具特色者乃在杜麗娘、柳夢梅的做表頗為節制。

　　〈學堂〉演塾師陳最良講授《詩經‧關雎》，喚醒杜麗娘的少女情思，婢女春香說起後花園的景致，勾起杜麗娘觀覽遊玩的興趣。〈學堂〉是崑班的稱法，京班多稱〈春香鬧學〉。張善薌傳本〈學堂〉維持《綴白裘》、《審音鑑古錄》[5]一脈的折子戲架構，不作刪節，常見獨立演出。[6]

　　春香是個天真而沒有心機的孩子，在課堂上種種不安份的行為，乃是出於難耐無趣的教學內容，而非故意捉弄先生，故在表演上不時流露她對先生的幾許敬畏之意。以陳最良唱【掉角兒】講解《詩經》大意一段為例，開唱前春香問：「先生，為何有那等的君子要好好的去求他呀？啊？啊？啊？」雙手托腮靠在先生桌案上，好奇而認真地追問，接著唱腔中先是將書捲成望遠鏡去瞧先生，繼而將碎紙片吹到先生臉上、拿腰巾做成馬頭和馬尾，仿騎竹馬騎到先生跟前，最後打

5　見〔清〕錢德蒼編撰、汪協如點校：《綴白裘》（北京：中華書局，2005年），據乾隆42年（1777）四教堂重訂本，第四集，頁97-107。〔清〕琴隱翁編：《審音鑑古錄》，頁531-543。

6　如水磨曲集崑劇團在「跨世紀千禧崑劇菁英大匯演」，即單獨演出〈學堂〉，該次演出雖略有刪節，但由張善薌親傳弟子宋泮萍飾演春香，並錄影保存，見宋泮萍等演出：《牡丹亭‧學堂》（臺北：水磨曲集崑劇團，2000年12月16日演出，未出版）。

瞌睡，先生唱畢喚醒後又領出恭籤。春香甚至吐口水到硯臺上再研墨，用墨條敲擊硯臺濺出墨汁，把雲帚（拂塵）當鬍子、把玩籤筒，又拋擲小沙包，甚至從桌子底下拉陳最良的腳，這些實際演出時，未必如數登場，但已是花招百出。春香對陳最良的胡攪蠻纏，不是故意的卻也難免失控，陳最良也不是沒脾氣的好好先生，當春香鬧得過分時，他會板起臉孔，以聲音或眼神示警，春香也就安靜片刻，雖會故態復萌，但靈動的眼神中，表現的是受到責備的幾分驚恐，而非胡鬧之後的得意，或者厭煩先生管教的任性孩子氣。

　　張善薌對於春香的言、情，拿捏得很好，出於自然，絕不做作。這樣的性格塑造，在崑班應當是有傳統的，徐凌雲《崑劇表演一得》，詳細記錄晚清名旦周鳳林教授〈學堂〉，也提及前半齣「若說『鬧』，春香還有所畏懼，不敢放肆。」不像部分京班演出，春香捉弄先生的花樣更為繁多，甚至任其在臺上戲耍先生，以嬉鬧討好觀眾。[7]

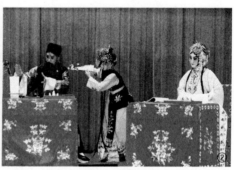

①〈學堂〉，春香把書捲成望遠鏡。左起：宋泮萍飾春香，謝俐瑩飾杜麗娘。（2014年，林淳琛攝影）

②〈學堂〉，春香搗亂的花招層出不窮，把碎紙片吹向陳最良是其一。左起：張啓超飾陳最良，詹慧嫻飾春香，詹媛飾杜麗娘。（1996年，林國彰攝影）

[7]　徐凌雲口述，管際安、陸兼之整理：《崑劇表演一得・看戲六十年》，〈學堂〉見頁281-302，引文見頁294。京班演出的花樣，徐凌雲文中數見，另可參看梅蘭芳述，許姬傳、許源來記：《舞臺生活四十年》，〈春香鬧學〉，頁326-329。

〈遊園〉演杜麗娘與春香同遊花園，見爛漫春景，觸動內心的愛情渴望。張善薌傳承的〈遊園〉，杜麗娘出場時，頭包長條綢巾，身披斗篷。唱「亂煞年光遍」是兩抖袖，一隻手翻袖過頭頂，另一隻手下袖。一般的習慣是抖右袖時右腳在前，重心在右腳，但張善薌也示範過，抖右袖時右腳在後，重心依舊在右腳。右腳在前的站姿是直立的，右腳在後的站姿有點向左後方傾斜，看起來更為柔媚，兩種站姿的韻味相差甚為懸殊。不過右腳在後的抖袖方式，力道比較難於掌握，因此張善薌在教學中並不強求學生如此表演。

【步步嬌】一曲中，張善薌版的梳妝比較寫實，從梳頭、抹髮油到照鏡，大致模擬以前婦女梳妝的方式。如「春如線」的「線」字，杜麗娘雙手拇指、食指捏住由胸前向左右拉開，好像縷平一條細帶一樣，然後把這條虛擬的帶子放在頭頂，兩端放入齒間咬住，壓住頂部梳好的頭髮，以便繼續梳理腦後的頭髮。「沒揣菱花，偷人半面」照鏡之時，有兩面鏡子，一面較大的桌鏡已置於桌上，春香要拿一面較小的手鏡，利用反射的原理，讓杜麗娘可以檢視後腦的髮髻。執鏡高低的變化幅度較大，每一回，高的是高舉過頭，手鏡由上往下照，杜麗娘看桌鏡，可以從鏡中一覽後腦髮髻梳得如何。低的則兩人皆半蹲，手鏡由下往上照，杜麗娘看手鏡，確定正面的妝是完美的。而其他版本手鏡多是平舉在頭側的位置，高低幅度差異不大。

張善薌傳本【皂羅袍】也以雙人扇子舞見長，但「良辰美景奈何天」，自「景」字開始，杜麗娘與春香兩人先在舞臺兩邊相背，雙手背扠腰，再轉身面對面走向舞臺中央，並肩而立，眼神先往外看天，最後同時望回中間，純以眼神表現，而不以對扇或向外指來示意。而原本「斷井頹垣」的「頹垣」，春香在上場門臺口有個「臥魚兒」的身段，後因有些學生腰腿太硬，遂改成半蹲雙手向左後方指的動作。

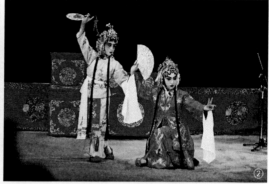

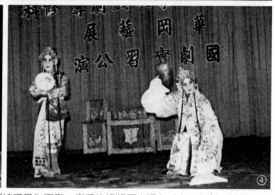

① 〈遊園〉經典身段，杜麗娘扇子為平舉，春香始終將腰巾捏在手上。左起：張蕙元飾春香，葉鶯飾杜麗娘。

② 〈遊園〉是張善薌傳承劇目演出最多者，林氏姐妹兩人孩提時期演來即有模有樣，這是「明如剪」的身段，杜麗娘左手比出剪刀狀，左起：林書玉飾春香，林書妤飾杜麗娘。（2002年）

③ 〈遊園〉經典身段，代代相傳。謝俐瑩飾杜麗娘，鍾廷朵飾春香。（2014年，林淳琛攝影）。

④ 〈遊園〉，中國文化學院演出，使用該校專用桌圍椅披。

　　〈驚夢〉演杜麗娘遊園傷春，一腔情懷不知向誰訴說，悶懷懨懨，一時睏倦，在閨房中朦朧睡去，夢中在睡魔神的引領與花神的護祐下，在花園中遇到一位俊美秀才柳夢梅，拿著柳枝請她題詠，還在湖山石畔繾綣一番，成就了夢裡姻緣。

　　張善薌傳本的〈驚夢〉，杜麗娘獨處深閨的表演，有三個難

做的眼神，一個是念白中「得和你『兩留連』」，另兩個是【山坡羊】中的「則為俺生『小』嬋娟」，和「則索要『因循靦腆』」。「得和你『兩留連』」是和「春光」說話，眼神在半空中和置於左胸前的雙手食指間流轉；「則為俺生『小』嬋娟」是左手搭桌，右手在右腰側上下微動，表示「小」的意思，眼神在手向下壓時看觀眾，手向上微提時看手，連續兩次；「則索要『因循靦腆』」則是雙手在臉側擋臉的害羞動作，但是在微側頭眼神向下之前，還要以類似窺視的方式回看觀眾一眼。這三個眼神難在都是要在兩個標的點之間，流暢而略帶羞澀的遊走，幅度不能太大，大了不合人物，也不能太小，小了觀眾看不見。

　　曲中「遷延」二字，各本多有「槓檯子」的動作，杜麗娘雙手向後撐著桌子，向左右各半蹲一次，情思纏綿，但張善薌則特別說明將這一動作拿掉，故「遷延」二字的身段，是在桌左角，以右手扶桌，左手由外向內平撫，唱到「淹煎」的「煎」字時，才慵懶的在桌邊靠兩下，以表達懷春少女的情思纏綿。張善薌改動的原因不明，但類似淡化身段的處理，也見於梅蘭芳，因就少女「春困」而言，未必要如此露骨地描摹。[8]

　　至【山桃紅】柳夢梅上場，今天常見的演出，柳、杜兩人有許多對稱的水袖、身段表演，互相戀慕。張善薌傳本的柳夢梅，有五次「撲」向杜麗娘，分別是「是『答』兒」、「在『幽』閨」、「和你把『領』扣鬆」、「袖『梢』兒」，以及下場前的【萬年歡】曲牌中。前兩次雙手還沒搭到杜麗娘就煞住了腳步，因為自覺有些魯莽，搖手以為不可。後面三次是以雙手壓下杜麗娘擋臉的手臂，杜麗娘則反壓柳夢梅的雙手，表示推拒之意，順勢轉換位置。這三次因為杜麗娘害羞躲避，柳夢梅還有尋找的表情，等確認了杜

8　　梅蘭芳述，許姬傳、許源來記：《舞臺生活四十年》，〈遊園驚夢〉，頁171-172，但蹲身上下的動作，梅蘭芳是做在前一句「和春光暗流轉」。

麗娘的位置再搭上去。最後兩次因距離略遠，腳步相對的略緊些，雖似「撲」，但只是起式的雙臂幅度略大些而已。「忍耐溫存」是柳夢梅在杜麗娘身後雙手順時鐘撫背，動作沒有揉肩那麼明顯，整個感覺是含蓄的。

　　而最末合唱「是哪處曾相見」數句，兩人的身段都是背供，好像互不相干，但表現出來的正是心有靈犀一點通。兩人的互看是內折袖後從袖子下面互相偷看，是羞澀而含蓄的情感表達。柳夢梅唱完【山桃紅】，杜麗娘從上場門臺口右後轉身，左右水袖各向上揮繞一次，走到下場門口，背左手、右手外折袖反托左腮手心向內，回望上場門臺口的柳夢梅，極輕微的略頷首，然後雙抖袖下場，柳夢梅也是雙抖袖的追下，呈現的是青春浪漫的歡悅。這個兩人一先一後的下場式，應當流傳已久，《審音鑑古錄》載「小旦遠立凝望，轉身先進，小生緊隨」，[9]相較於今日常見的杜麗娘在近下場門處，回頭偷瞧柳夢梅，兩人水袖翩翻，最後相擁而下，含蓄不少；[10]張善薌傳本的杜麗娘，更多的是靦腆嬌羞，而非熱烈率真。〈驚夢〉的結尾，張善薌排過不同的版本，如政大崑曲社的創社演出，柳夢梅念完「睡去巫山一片雲」不下場，右手搭桌角看著杜麗娘就落幕了。臺大崑曲社演出時，杜麗娘唱完【綿搭絮】和【尾聲】後單獨下場，春香不再出場。[11]

　　「堆花」段落，張善薌傳本仍按傳統路子，上十二月扮相不同的花神，[12]而非如今日常見，繼梅蘭芳、俞振飛拍攝電影〈遊園驚夢〉之後，漸次流行的同一樣式古裝打扮的仙女，[13]這兩種路子，

9　〔清〕琴隱翁編：《審音鑑古錄》，頁554。
10　陳彬口述，2013年12月15日。
11　張善薌的身段譜〈驚夢〉杜麗娘由劉靜貞執筆，就以她所學的版本做紀錄。
12　歷來「堆花」一場的變化，詳見陸萼庭〈《遊園驚夢》集說〉，收入陸萼庭：《明清戲曲與崑劇》（臺北：國家出版社，2005年），頁202-209、221-224。
13　花神改以旦角扮演之事，詳見許姬傳：〈記拍攝《遊園驚夢》〉，收入許姬傳：《許姬傳藝壇漫錄》（北京：中華書局，2007年二版），頁93。

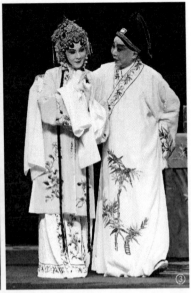

①睡魔神身穿紅色褶子，猶如儐相的打扮，充滿喜氣，手持日月牌，引領柳夢梅、杜麗娘在夢中相會。許書惠飾睡魔神。（2014年，林淳琛攝影）
②〈驚夢〉杜麗娘之「驚」，除了驚見書生柳夢梅，也因聽見呼喚，睜眼一看，竟是母親到來。左起：謝俐瑩飾杜麗娘，林佳儀飾杜母。（2014年，林淳琛攝影）
③張善薌版的〈驚夢〉，柳夢梅表達情感非常節制，摟肩相偎是偶一為之的親密身段。左起：謝俐瑩飾杜麗娘，陳彬飾柳夢梅。（2014年，陳志賢攝影）

　　不僅扮相有異，唱詞也經修改，表演重點也不同：仙女版以歌舞綺麗擅場；十二月花神版，由於男花神、女花神各半，生、旦、淨、丑兼備，乃以變換隊形為主，在不斷穿梭中，展現繁花盛景。眾神雖然身著各式服裝，色彩繽紛，但手持一式紗燈，僅花色不同，聲勢浩大地出場，燭光搖曳，別具氣氛；[14]而之所以運用紗燈而非花束，是否受早年上海燈彩戲的影響，[15]則不得而知；甚至花神也不限於原本的12人，可以翻倍。

[14] 說明及劇照見陳彬、鍾廷朶編輯：《姹紫嫣紅開遍—水磨曲集》（臺北：水磨曲集劇團，2000年），頁30。
[15] 上引陸萼庭文，提及1921年《申報》廣告有「〈堆花〉一場，特製絹紮燈彩數十

「堆花」段落，在張善薌傳本屬變化最多者。民國59年（1970）政治大學崑曲社創社演出時，張善薌邀請大鵬劇校總教席蘇盛軾主排花神，蘇盛軾是富連成科班的畢業生，排戲有其獨到之處。該次演出共16位花神，每位花神扮相不同，手持一對紗面的燈，上繪各月花卉，內燃蠟燭，走隊形時，舞臺的燈是亮的，走完一個隊形亮相時全場暗燈，唯有搖曳的燭光映照出花卉圖案，浪漫的氣氛令觀眾不時報以熱烈的掌聲。但是紗燈製作與保存不易，且燭火也難以控制，會令所有的演出者提心吊膽。政大崑曲社曾有兩次表演，花神手持紗燈，但不點燃蠟燭，舞臺效果相去甚遠，之後就以花束作為花神的表演道具了。花神人數眾多，有時還會有大花神，有時就省略了。[16]

民國76年（1987）水磨曲集崑劇團創團公演的〈遊園驚夢〉，也是用12位花神，由陸軍陸光國劇訓練班畢業的周陸麟主排，所選擇的12位花神是，一月梅妃（梅花），二月楊貴妃（杏花），三月楊延昭（桃花），四月李白（牡丹），五月鍾馗（石榴），六月西施（荷花），七月石崇（鳳仙），八月綠珠（桂花），九月陶淵明（菊花），十月謝素秋（芙蓉），十一月白居易（山茶），十二月佘太君（水仙）。其中楊延昭可以扮文官也可以扮武將，石崇則以丑或老生扮演，以丑扮演，主要是以不同的行當調和舞臺畫面。

種」（頁221-222）；上引許姬傳文也提到「手持畫著代表一至十二月的花枝絹燈」（頁93）；據李殿魁表示，1930、40年代在上海親見〈堆花〉演出，花神手持扁紗燈出場，2014年1月17日口述。張善薌在臺指導學生演出，採用扇形扁紗燈，或許與早年演出風尚有關。

[16] 以政大崑曲社為例，其後演出花神的數量：民國63年24人，蘇盛軾主排。民國65年僅1位花神。民國67年24人、大花神1人，蘇盛軾主排。民國69年24人、大花神1人，夏元增主排。民國71年18人、大花神1人。民國78年4人。民國80年1人。

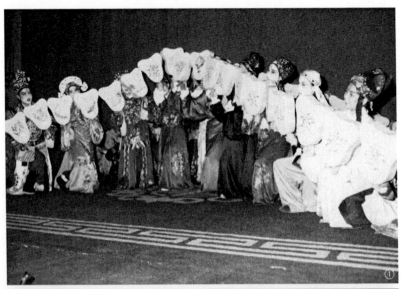

①「堆花」的花神，手持紗燈，變化各種隊形。
②「堆花」曾有大花神，由諸多手持紗燈的花神簇擁著，立於正中間，手持花枝。

■ 〈佳期〉、〈拷紅〉

張善薌擅長貼旦，除了〈學堂〉，《南西廂》的〈佳期〉、〈拷紅〉亦為代表作，民國25年（1936）在南京演出時，報端盛讚之：

> 張善薌在〈佳期〉〈拷紅〉一劇中，飾紅娘。前曾在該社演
> 〈佳期〉一折，顧曲家交口稱讚，此次聯演〈拷紅〉，尤為
> 難得。其身段台步，玲瓏別透，的是俏婢身分，說白尖刻，
> 尤合紅娘口吻。[17]

張善薌的紅娘，身段、臺步、做派均有可觀，演活了紅娘的活潑俊俏、以理說服老夫人的伶牙俐齒。

〈佳期〉演書生張珙與相國之女崔鶯鶯兩心相許，遭鶯鶯母親橫加阻撓，二人因鶯鶯婢女紅娘之助，得以在月夜相約西廂互訴衷腸，紅娘在外等候，揣想兩人會面時之綣繾情意。主曲為紅娘所唱【十二紅】，是支長約12分鐘的集曲，演繹的是張生與鶯鶯西廂幽會，紅娘獨立門外的漫長等待。

蔡欣欣曾比較《審音鑑古錄》、張善薌傳本、梁谷音演出本部分身段的差異，提出張善薌、梁谷音在腰巾運用方面，較乾嘉傳

[17] 〈公餘社彩排崑劇 今晚七時起〉，《中央日報》第7版，1936年11月29日。下引報紙圖版，將原分散於上下兩欄之報導拼合，並於張善薌名字加圈識別。

統精進之處，以及梁谷音「流露出更寫實逼真的窺探神情」。[18]筆者則認為，梁谷音在張傳芳傳本基礎上，重新整理的演出本，表演重點偏向描摹歡愛，身段大抵依據曲文編排；而張善薌傳本【十二紅】的詮釋重點，不在曲文所描述的種種幽會情境，故即使按原著曲文演唱，身段安排方面，著意表現的並非形象化的曲文，而是以腰巾歌舞表演為主，由於臺上僅有紅娘一人，故以各種走位及高低姿態，豐富該段獨舞的可觀性；更重要的是，張善薌傳本演繹的紅娘，始終不是熱衷風情、賣弄風騷者，在門外等待時的滿心急切，並非肇因於被張生拒之門外，而是擔心張生與鶯鶯耽溺過久，被老夫人察覺而惹下災禍。[19]

〈佳期〉曲文是含蓄式的露骨，張善薌傳本在身段上淡化唱詞的描述，譬如「掀翻錦被」是雙手向外平撫，好像鋪床的意思，表達的是「錦被」而不是強調「掀翻」。最露骨的表演當屬「咬定羅衫耐」，是把腰巾的一端咬住，雙手上下捋腰巾，其他的身段也不過是拱手、外指、內指、雙手抱胸等極普通的動作。走位的路線大部分是左右對稱，譬如【十二紅】一開始的「『小姐小姐』多丰采」就是先到下場門臺口，再到上場門臺口；「『君瑞君瑞』濟川才」則是先到九龍口，再到下場門口。「兩『意和諧』」是先到上場門臺口，再到下場門臺口。「似露滴牡丹開」也是在兩邊的臺口，「一個斜欹雲鬢」則是在上下場門口。雖然動作簡單，走位路線變化不大，但是有幾個動作要隨著唱詞，做得俏皮可愛，例如【賺】的「你且在門兒『外』」，是順著「ㄨ」的發音向外呶嘴，略往右前方；「把門挨」，雙手以手背扠腰，以雲步自下場門臺口走到舞臺中央，在「挨」字半蹲以右肘敲門。念白中的「慢自支離

18 蔡欣欣：〈臺灣「水磨曲集崑劇團」的崑曲教學與劇目傳習〉，《戲曲學報》第12期，2015年3月，頁1-51。
19 據張善薌親傳弟子張惠新演出錄影：張惠新等演出：《南西廂·佳期》（臺北：水磨曲集崑劇團，1996年4月12日演出）。

恨咬『牙』」，是以右手小指反指口，手心向外。【十二紅】最後一句「莫怪我再三催」的「催」仍以手拍門，而不是用腳反踢門。

　　還有幾個身段需要注意使力的部位，【十二紅】中「堪『愛』」，是一個兩小節半十拍的長腔，雙手以手背扠腰，隨著唱腔的韻律以肩頭向前畫圓，帶動腰部的扭動，並向前邁步，繞右肩上左步，繞左肩上右步，造成身體優美的曲線，這組動作很容易讓學習者誤以為是用手肘向前畫圓，若以手肘啟動，是無法帶動腰部的揉動的。「一個半『推』半就」，也是用肩頭推出而不是用手推，如果用手推出就是真的拒絕，而不是半推半就的意思了。「香姿遊蜂採」要在「採」字一出口時，跳蹲做採花狀，而「蜂」字是用小跑步，此時就要開始注意節奏，在最後一個「上」音的尾音起跳，才能在「採」字出口時蹲下採花。「好似裏王神女會『陽臺』」應該是一個「臥魚兒」的身段，若沒有很好的腰功，則改為低蹲，左腳在前，雙手指向左後上方。

張善薌示範〈佳期〉身段。

　　〈拷紅〉演崔老夫人發現紅娘促成鶯鶯及張珙夜夜幽會，盛怒之下喚來紅娘嚴加拷問，並擬將張珙送官究辦，紅娘倒說一切都應歸咎於老夫人，又驚又氣的老夫人，終被紅娘說服，勉強應允鶯鶯及張珙的婚事，以免家醜外揚。〈佳期〉以唱為主，〈拷紅〉則著重念

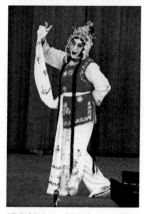

張惠新演出〈佳期〉，盡得張善薌真傳。（1996年，林國彰攝影）

白，唱腔只有兩支【桂枝香】，由老旦飾演的崔老夫人和貼旦飾演的紅娘各唱一支，還有結尾時紅娘唱的【錦堂月】。

〈拷紅〉，當代專業崑劇團罕見演出，即使演出，亦多採宋衡之增寫兩支北曲【耍孩兒】的新本子；[20]而張善薌傳本[21]則仍維持《綴白裘》、《審音鑑古錄》傳統折子戲的路子。[22]雖然據《審音鑑古錄》所載，紅娘在老夫人指責她「花言巧語」的唱腔間，竟然「拍地」辯駁，甚至在老夫人起身思忖時，「背後毒指坐介」，[23]頗有幾分撒潑；或者報端評論張善薌飾演的紅娘「說白尖刻」，但筆者以為，紅娘勸解老夫人的一番言語，固然口齒伶俐，善於陳詞，但乃是迫於情勢，若不說得老夫人啞口無言，依紅娘安排行事，則此事無法周全；因此，張善薌傳本詮釋的紅娘，表現的乃是意欲協助老夫人及鶯鶯尋得妥善解決之道的聰慧及體貼，而非緊咬老夫人言而無信，咄咄逼人的促狹，故眼神之中，從初上場畏懼老夫人的威嚴及家法，到慷慨言說時關注老夫人的反應，終至沉穩將所想全盤托出，而事成之後，雖有得意之色，更多的卻是安慰與欣喜。

崔老夫人的身段不多，而且百分之八十的時間都是端坐在舞臺中央的「小座」，主要講究相國夫人的氣派和威嚴，大部分以眼神做戲，跟紅娘說話時，有時要正眼看著紅娘，有時則是斜視紅娘，更有時是不看紅娘的。紅娘原是懷著忐忑的心情去見老夫人的，在聽說老夫人要「到官去」之後，倒理直氣壯頭頭是道的為老夫人分析了整個事件的前因後果，以及見官的利害關係。

老夫人的【桂枝香】是站著唱的，還有小幅度的走位，聽紅娘

20 見《中國戲曲音樂集成・江蘇卷》，頁693-694。
21 據張善薌親傳弟子宋泮萍等演出錄影：宋泮萍等演出：《南西廂・拷紅》（臺北：水磨曲集崑劇團，2008年5月11日演出，未出版）。
22 見〔清〕錢德蒼編撰、汪協如點校：《綴白裘》，第四集，頁17-25。〔清〕琴隱翁編：《審音鑑古錄》，收入王秋桂主編：《善本戲曲叢刊》第五輯，頁669-678。
23 見〔清〕琴隱翁編：《審音鑑古錄》，頁671、675。

陳詞時倒是靜坐細聽。【桂枝香】是贈板曲，會唱得比較慢些，但因老旦的身段並不複雜，因此要注意曲情的發揮、眼神的運用，讓動作跟著旋律的節奏走，切忌把動作很快的做完，其餘的時間僵在臺上。紅娘的【桂枝香】是跪著唱的，只有手部的動作和眼神，等到為老夫人陳析事件時就有大幅度的走位。

　　紅娘雖是丫鬟的身分，但從小在相府長大，對老夫人的言而無信容或不滿，仍是以關切的心情、深具誠意的要為老夫人解決問題；同時要顧及相府的家聲、小姐的名節、張珙的心意，在陳述利害關係時，用詞雖嚴重，態度卻需親切平和；雖似家人，仍為主僕，念白時要注意語氣，是說理而非教訓人，有時懼於老夫人的威嚴，還要帶一點和稀泥的味道，便於讓老夫人接受自己的說法。

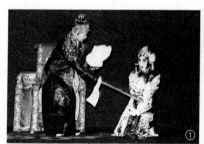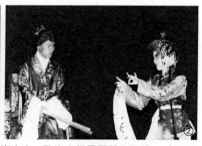

① 〈拷紅〉演出劇照，文化學院李寶隆飾崔夫人，政治大學周蕙蘋飾紅娘。（1971年，周蕙蘋提供）
② 〈拷紅〉演出劇照，飾演崔母的老旦演員難覓，遂由老生張啓超反串；紅娘右手始終捏著腰巾。

▌〈刺虎〉、〈思凡〉

　　《鐵冠圖‧刺虎》，張善薌在南京就曾登臺，而〈思凡〉則不知何時習得。這兩齣戲除了人物塑造，張善薌傳本在服裝運用方面，也與當今專業劇團的設計略有不同。

　　〈刺虎〉演李自成攻下北京，崇禎皇帝自縊煤山，宮女費貞娥假扮公主欲刺殺李自成，沒想到李自成將她賜配愛將一隻虎李固，貞娥將李固刺殺後飲恨自盡。費貞娥在崑曲的行當中，屬於刺殺旦，有人以正旦應工，張善薌則似以閨門旦的基調，加上國仇家恨的強烈情緒來表現人物。

　　費貞娥在頭場唱【端正好】、【滾繡球】時，表現的是凝重的氣氛，甚至滿臉帶著肅殺之氣，而這股凝重，亦蔓延在表演中，現今專業演員唱【滾繡球】，多數是起身，便於施展身段；但張善薌傳本，則是在唱完【端正好】歸坐之後，從唸白至【滾繡球】前半，均是坐著，很多表演是靠上肢和腰部，以及眼神，譬如：「巧梳著雲鬢」是右手指頭，左手托右肘，身體左右左微晃三下，表現梳妝後的嬌媚，就是以腰力帶動身體。「穿著這衫裙」是雙手抱胸，微右後撐身側坐，右肘高左肘低，唱「裙」字時，頭不動，眼睛按唱腔旋律的三拍，看裙子三次，第三拍的後半拍，剛好抬眼唱下一個「懷」字。因為身體微側，造成的「頭正身側」，使得整個形體呈現曲線，身段就很好看了。貞娥唱到表達決心的「要與那漆

膚豫讓爭聲譽」，方才起身，而「骨化飛『塵』」是左手向外、右手向上雙拋袖。

接者，李固穿著靠（鎧甲），走醉步出場，眼神迷濛，身旁只有兩個校尉，不刻意亮相，直接走到上場門臺口念定場詩及白口，交代「只吃得醺醺大醉，才得放俺回營」，「醺醺大醉」前還有個嘔吐動作。念畢，兩個宮女由下場門上場，出門，至下場門臺口迎接，李固不換位置；有的版本為了講氣派，用四個校尉站門上，李固走到舞臺中央念白，然後用普通的臺步再走一個圓場到上場門臺口，雖然氣派，惜不吻合劇中情境。

夫妻對飲時，貞娥唱【脫布衫帶叨叨令】，她滿懷國仇家恨，卻要強顏歡笑，因此在表演上要隨唱念「變臉」，對著李固時是嬌媚的笑容，背著李固就是不屑以及憤恨，還帶有觀察的意味，以左手打背供，情緒表達的對象只是觀眾。飲畢進入洞房，貞娥親為李固卸甲，張善薌傳本，與清中晚期《審音鑑古錄》所載[24]相較，可見相仿及相異之處，如曲文中有「放下了寶龍泉偷看利刃」，兩者皆有偷看寶劍的眼神，但《審》做得較早，是在前一句「鳳翅嶙峋」末尾，有「淨解劍遞小旦，即偷拔看，驚收介」的身段，而張善薌是在「偷看」兩字拔劍偷看，也不是驚收，是類似做壞事被逮到的偷笑，在唱「偷『看』利刃」看劍時，李固還有一聲制止的「嗯」，她才把劍收起來。「卸下了獷猊鎧鎖子龍鱗」一句，貞娥為李固脫下鎧甲，觸傷其左臂，《審》及張善薌本皆有，只是《審》在「獷猊鎧」時，張善薌則在「鱗」字出口時把鎧甲扯下，應是鎧甲太重，貞娥難以控制力道，不小心碰到的，有的版本是故意拍一下李固的左臂，就太刻意了。

待李固就寢，費貞娥「卸了簪珥，脫了袍服」之後，張善薌傳

[24]〔清〕琴隱翁編：《審音鑑古錄》，頁937。

本的服裝是黑色褶子帶腰包，褶子有水袖，且將腰包勾於無名指；不像一般是梢袖，腰包也不勾上，方便後面刺殺的表演。

行刺一節，宮闈女子膽顫心驚，小心翼翼，張善薌早期教學，對於李固酣睡的床帳，不像《審音鑑古錄》或當代演法，[25]會預先掛起以利表演，而是始終垂閉帳幔，免得弄出聲響驚醒李固，貞娥至多悄悄揭開縫隙探看，正當低喚「將軍」之際，忽然鼾聲響亮，嚇得她右後轉身躲在大帳側邊，待平靜後方才再度向前，左手輕輕撥開大帳，看準目標，右手將匕首對著李固，當胸刺下。李固被刺後反擊性的踢了貞娥一腳，然後跌跌撞撞的走向大邊，貞娥被踢後轉身躍起接「屁股座子」摔跌在小邊。李固為了要抓住貞娥而向小邊「漫頭」撲去，貞娥為躲避李固而跑到大邊，兩人同時跌倒，起身之後再一次「過合」，貞娥回到小邊，李固從大邊斜穿舞臺，要去拿掛在大帳上的寶劍，被貞娥推到左臂傷處，因而踉蹌一步，貞娥趁機拿到寶劍，刺向李固，李固仍有餘力，抓住貞娥握劍的雙手，貞娥掙脫不開，情急之下，張口狠咬，趁李固疼痛鬆手之際，如願將其刺死。刺殺過程雖不長，卻緊湊呈現弱女子奮力一擊的驚險，沒有當今專業演員常見的下腰展現功力之處。

張善薌傳本的費貞娥，沒有太多大幅度的動作，僅有「骨化飛塵」的雙拋袖、被踢後的「屁股座子」，以及在刺殺之際，為躲避李固的撲打，兩人在「過合」之後，貞娥撲跌在地，這幾個身段是全劇中幅度最大的動作。張善薌曾以雙手向前伸的姿勢說，貞娥要「整個撲在地上」，當時她已六十多歲，排練場地又是水泥地，無法完整的示範，終究不知她所說的是什麼樣的身段，但她同意學生以「跌坐地上」表演。

貞娥刺死李固之後，因餘恨未消，還有兩個剁屍的身段，分

25　〔清〕琴隱翁編：《審音鑑古錄》，頁940；如江蘇省崑劇院胡錦芳的演出。

別在【么篇】末句「『便死向泉臺猶兀自』含餘恨」和【朝天子】「『貪戀榮華忘卻終天』恨」，張善薌在示範時有點像剁菜的方式和速度，有些觀眾看到這個動作會覺得可笑，同時以貞娥的身體狀況來說應是幾近虛脫，無法有力的操持寶劍，後來學生們調整為很費力的砍兩下，不過洩忿而已。接下來唱【朝天子】乃是一腔憂憤，與《審音鑑古錄》所言「力脫氣怯含悲唱式」[26]的表現相近，而非當代專業演員演出，在刺死李固之後，多少有些耍劍穗的身段。[27]

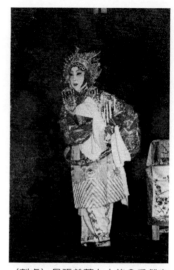

〈刺虎〉是張善薌女士的拿手戲之一。（1960年）

〈思凡〉演小尼姑色空，自小被父母送至仙桃庵出家，難耐庵觀生活，及至二八年華獨自傷感懷春，便趁師父師兄不在庵中，私自逃下山去，追求幸福生活。戲諺云：「男怕〈夜奔〉，女怕〈思凡〉」，這兩折戲都是獨腳戲，〈思凡〉的唱腔，旋律流暢，沒有贈板曲，雖不如《琵琶記》、《牡丹亭》這些比較深沉的曲子唱起來累心，但因唱多白少，【山坡羊】、【採茶歌】、【哭皇天】接【香雪燈】、【風吹荷葉煞】，一氣呵成，得調整好呼吸，才能連唱帶做，順利表演整齣戲。

張善薌傳本的色空，界於閨門和貼旦之間，在舞臺上呈現一個「年方二八」的小尼姑，表現重點，不在以靈動的眼神與強烈的情

26　見〔清〕琴隱翁編：《審音鑑古錄》，頁941。
27　〈刺虎〉表演特色，據張善薌親傳弟子陳彬口述，2013年5月17日、12月15日；王希一口述，2013年5月27日；並參考錄影：陳彬等演出：《鐵冠圖‧刺虎》（臺北：陳氏家庭劇社，1994年4月23日演出，未出版）。

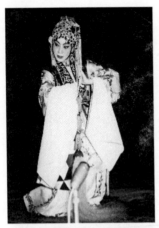

〈思凡〉劇照。國立藝專宋丹昂
飾色空（約1960年代）

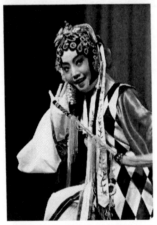

〈思凡〉「一個兒手托香腮」之
身段。宋泮萍飾色空。（1987
年）

緒，外化內心的情感波瀾，而是以外在舉止形象，表現極度壓抑的內在情緒。以【採茶歌】「念幾聲南無佛」敲木魚唸佛一段為例，張善薌傳本雖然也是愈唱愈快，愈敲愈急，但表現重點在色空頗不耐煩，緊繃著一張臉做功課，故面部表情的變化幅度不大；待到積壓的情緒爆發，則決意逃下山去，色空唱著流水板快節奏的【風吹荷葉煞】，「奴把袈裟扯破，埋了藏經，棄了木魚，丟了鐃鈸」的曲文，邊唱邊做，除了丟棄物品，更當場脫掉象徵出家人身分的道坎，僅穿褶子，易為一般女性的服飾，不再是僧人裝束，乃是以身段及穿戴，生動詮釋曲文，一掃先前陰霾，改換裝扮，更改換心情；不過，實際演出時，因道坎外面還有長長的絲條，褶子本身又有水袖，當年是請檢場幫忙，避免不必要的纏繞。最後【尾聲】「但願生下一個小孩兒」，身段相當形象化，將雲帚折起，形似襁褓中的嬰兒。張善薌傳本的色空，在表演方面，如實呈現人物備極壓抑的情境，較近於閨門旦，而非靠向貼旦，或以為戲劇張力不足，但亦有其表演構思。[28]

[28] 〈思凡〉表演特色，據張善薌親傳弟子宋泮萍口述，2013年4月7日；並參考錄影：宋泮萍等演出：〈思凡〉（臺北：水磨曲集，1987年8月31日演出，未出版）。

■ 〈小宴〉、〈斷橋〉

　　《長生殿·小宴》、《義妖記（雷峰塔）·斷橋》，張善薌傳本的上場人物，按原著劇本，〈小宴〉仍有高力士、〈斷橋〉也有法海。

　　〈小宴〉是《長生殿·驚變》的前半齣，也就是「驚破霓裳羽衣曲」的前奏，唐明皇與楊貴妃情深愛篤，於秋色斕斑之時，至御花園共賞秋色，並命高力士安排小宴，席間貴妃詠唱【清平詞】，明皇按板，兩人歡悅至極，貴妃不勝酒力，明皇頻頻勸酒，以睹貴妃醉態為樂。

〈小宴〉由高力士開場。許書惠飾高力士。
（2015年，林淳琛攝影）

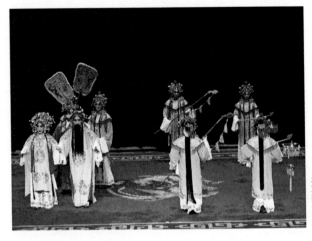

〈小宴〉扯四門的隊形之一。左起：周蕙蘋飾楊貴妃，高美華飾唐明皇。（2014年，林淳琛攝影）

　　張善薌傳授的〈小宴〉，按照原著，內侍高力士先上場，表明唐明皇和楊貴妃要來御花園遊賞。接著宮女簇擁著唐明皇和楊貴妃出場，兩人合唱【粉蝶兒】「天淡雲閒」一曲，在這支曲牌中，唐明皇和楊貴妃乘輦（以車旗代表），在舞臺前區變換位置，宮女則分兩列圍著唐明皇和楊貴妃走隊形，稱為「扯四門」，表示由寢宮走到御花園內。持儀仗的兩列宮女先左右面對面站立，然後逆時鐘前進，一列（編號二四六）走到臺口，一列（編號一三五）走到舞臺後區，仍然面對面站立，再前進就變成原來的左右列互換位置，繼續前進，「一三五」列走到臺口，「二四六」列走到舞臺後區，最後兩列宮女回到原位。編號七、八的掌扇（大型繡龍繡鳳的扇形儀仗）宮女則立於車輦之後，隨唐明皇和楊貴妃變換位置。

　　到了御花園之後，高力士接駕、請唐明皇與楊貴妃入席後隨即下場，而宮女則始終隨侍在側，在在顯示了宮廷的氣派與禮儀；與今日通行演法，刪去高力士，且宮女在帝妃散步賞景唱【泣顏回】時下場，使舞臺畫面更為簡潔並凸顯主角，稍有不同。

　　張善薌傳本的楊貴妃，常以微微撐腰，顯示嬌媚，如第一支

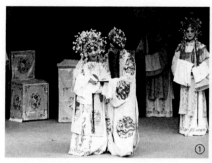

① 〈小宴〉「秋燕依人」，楊貴妃依偎著唐明皇。左起宋泮萍飾楊貴妃、陳彬飾唐明皇。（2015年，林淳琛攝影）

② 張善薌（右）示範〈小宴〉【撲燈蛾】「美甘甘尋思鳳枕」的宮娥身段，與楊貴妃一起在句末往下蹲，身體往右傾，摹畫貴妃酒醉癱軟，想著枕席，倒頭睡去。左為王知一，中為楊美珊。

【泣顏回】「戀香巢秋燕依人」的「依」字，楊貴妃左手搭唐明皇右腕，右扇上翻，借微撐腰之力帶動身體前後微晃兩下，有撒嬌的意思。「人」字則兩人雙雙收扇，貴妃偎向唐明皇，此時貴妃除了要調整腳步靠向唐明皇，也要運用腰力，把上身「挪」向唐明皇，才能偎得好看，偎得親密，偎得嬌柔；明皇右手輕攬貴妃右肩，左手輕托貴妃左肘，目光相接，顯示二人之恩愛，然後貴妃嬌羞地躲開。又如第二支【泣顏回】「同倚欄杆」的「欄杆」，楊貴妃是左手搭椅背，右手翻扇過頂，目視唐明皇微晃上身，這個身段是以右手肘微畫圈帶動腰部的撐動，只要順勢揉腰，不必刻意大幅度的扭動，再配上眼神，就能展現楊貴妃的嬌媚。[29] 這支【泣顏回】是楊貴妃獨唱獨舞，唐明皇笑吟吟欣賞，間或拍板，並不離座隨之起舞。最後【撲燈蛾】一曲，楊貴妃不勝酒力，雙眼迷濛，渾身綿軟，當宮娥攙扶她回宮之際，唱至「美甘甘尋思鳳枕」，此處的身段是貴妃漸漸站不住腳而往下蹲，身旁的兩位宮女亦隨之蹲下，並

[29] 陳彬口述，2014年1月9日；宋泮萍口述，2013年9月21日、2014年1月10日。

運用腰力將上身向右敧側，就整體造型而言，此處往下降的身段，讓【撲燈蛾】全曲，並不全是站立的，而是具有起伏姿態，這也是張善薌傳本與其他傳本的差別之一。

〈斷橋〉演原是蛇仙的白素貞與許仙締結姻緣後，因金山寺法海禪師一心除去白素貞，遂將許仙引至金山寺燒香；白素貞偕同青蛇小青帶領水族至金山寺索夫未果，與法海爭鬥，敗退後逃至西湖斷橋，法海駕雲將許仙送至臨安（今杭州）與白素貞相會，以便日後收服白素貞；白素貞見到許仙，一面責其薄情，一面仍癡情愛憐，夫妻暫時相安無事，同往錢塘投靠許仙的姐姐。

張善薌傳承時，按老本子，稱〈斷橋〉出自《義妖記》，與傳奇劇本稱《雷峰塔》不同，劇本可從《粟廬曲譜》等見及；當代崑曲舞臺流行的〈斷橋〉，乃是梅蘭芳、俞振飛於1930至1950年代，多次合作演出時陸續修改而成。[30]張善薌傳本的表演，可從上場、下場等處見其與當代演出本不同。

張善薌傳本，白素貞幕內白「苦啊！」之後上場，並不亮相，由上場門順時鐘走半個圓場後跌坐舞臺中央，低頭起唱【山坡羊】首句「頓然間」，到「阿呀」兩字時，才抬臉亮相，當年傳承時特別強調「我們的亮相在這兒」；新本子則是內唱「頓然間」之後再上場。小青的打扮，有些老本子是讓其背插雙劍或腰跨寶劍，但張善薌傳本則未佩劍，純粹以雙拳對付許仙，在白素貞唱「阿呀」時反雲手出場，直接走到上場門臺口，然後左手搭右腕，右手搭左腕，最後右手山膀左手背扠腰，在「頸」字看到白素貞。【山坡羊】唱段，有許多白素貞與小青搭在一起的身段，乃因白素貞即將臨盆，行路艱難，需靠小青攙扶，飾演小青的演員要配合白素貞的

30　見〈重演〈金山寺〉、〈斷橋〉〉，收入梅蘭芳述，許姬傳、徐源來記：《舞臺生活四十年》，頁69-81；〈〈斷橋〉之革新〉，收入王家熙、許寅等整理：《俞振飛藝術論集》，頁101-111。

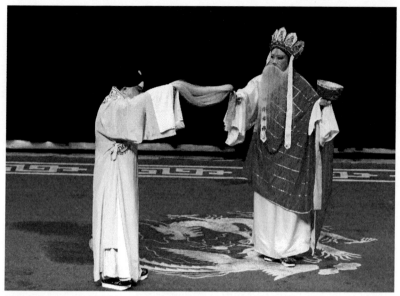

法海駕雲把許仙送到臨安。左起：陳彬飾許仙，沈惠如飾法海。（2014年，林淳琛攝影）

腳步，譬如「彈淚」，白素貞往左跨步，左手彈出，小青是右手彈出，但仍需向左跨步。

　　許仙上場，張善薌傳本是法海駕雲將許仙送往臨安，許仙揪著法海的雲帚，眼看下方（猶如閉上眼睛），亦步亦趨跟著法海的步伐，直到法海念完「來此已是臨安了」，才把雙手放下，此時許仙才正式亮相。許仙此來非其自願，乃是奉法海之命，待白素貞分娩之後，為其收妖，法海交代：「此去若見二妖，不可害怕」、「有甚言語都推在老僧身上便了」，法海交代完畢，臨下場唱「你休得戀此情」，許仙要在句末最後三拍念「恕不遠送了」，「遠送」兩字還要配合蹉步，必須掌握節奏，方能緊密銜接後面的唱做。劇中許仙跟著法海稱白素貞、小青為「妖魔」，人物形象除了憨傻、卑微，還有點怯懦、可惡，表演分寸較難拿捏。當代流行演出本最明

顯的變動，乃在法海不上場，並重新塑造許仙形象，使其誠心與白素貞相會，有如一般夫妻吵架之後和好如初。

〈斷橋〉主曲【金絡索】，白素貞唱到「追思此事真堪恨」，小青要追打許仙，被白素貞攔阻，三人成一直線的在舞臺中央走360度的大推磨，白素貞在中間，與小青面對面，許仙在白素貞背後，這個三人大轉圈，是舞臺上頗為獨特的調度。白素貞唱完「怎不教人恨」，許仙接唱【前腔】，希望夫妻重諧歡慶，但又顧忌小青，唱到「時耐他言忒利狠」，急切之際，右手指著小青方向，腳步也跟了上去，在「他」字上，許仙的手指竟然到了小青嘴邊，小青張口欲咬，嚇得他趕緊縮回右手，小青的這個動作倒頗具「蛇性」。許仙的最後一句唱詞「容賠罪生歡慶」內心不免愧疚，更或有懼怕，「生歡慶」是跪步走向白素貞，乞求憐憫原諒。

【尾聲】唱完後，白素貞自認「命犯迤遭遇惡僧」，對許仙的怨氣化為烏有，張善薌傳本的白素貞與許仙重諧歡慶，相攜下場，並未招呼小青，小青見及，無可奈何之餘，氣惱地扠腰跺腳隨之下場；當代演出本則在此處多了一段戲，安排白素貞勸慰小青，拉她一起返家。雖然，老本子的法海是個不討觀眾喜歡的人物，許仙上場的唸白帶著不知如何是好的矛盾窘迫，整體而言沒有新本子俐落連貫，兼能刻畫白素貞與小青的主僕之情，唯較能呼應《雷峰塔》全劇之脈絡。

在服裝方面，目前不論京劇或崑曲，在〈水鬥〉時白素貞與小青都穿戰衣戰裙，到了〈斷橋〉，小青依然戰衣戰裙，白素貞則換了白褶白裙，京劇只有白素貞胸繫腰包，崑曲則兩人都繫腰包，小青還要繫藍腰包，以配合戰衣戰裙的顏色。張善薌早年排的〈斷橋〉也有讓白素貞穿戰衣戰裙的紀錄，白素貞與小青一式的戰衣戰裙加腰包，都不戴額子，只有綢巾而已。

傳統〈斷橋〉的武場伴奏，全為小鑼，以【長尖】鑼鼓點子

塑造緊張的氛圍，許仙逃命的【五供養】和【川撥棹】，白素貞和小青追趕許仙的【玉交枝】都是文武場合奏的「混牌子」，小鑼打在唱腔中，彰顯許仙的恐懼和心慌意亂，以及白素貞急於追上許仙問個清楚的焦急心情；而今日通行演出本，〈斷橋〉多動大鑼，以【急急風】和【亂錘】的點子來烘托當下忙亂之景。

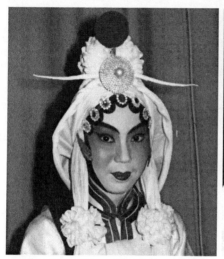
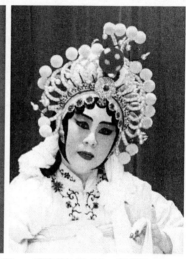

〈斷橋〉白素貞裝扮，早年是梳大頭，包「小髻」，腦後戴蛇形（左，陳彬飾，1972年）；如今則戴蛇額子，腦後的蛇形或可省略（右，張惠新飾，1996年，林國彰攝影）。

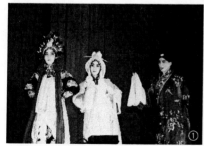
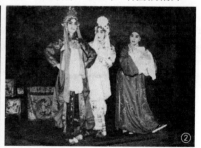

① 〈斷橋〉演出劇照，小青的怒，白素貞的怨，許仙的憨，情感鮮明。左起周蕙蘋飾小青、陳彬飾白素貞、趙台仙飾許仙。（1972年，周蕙蘋提供）
② 〈斷橋〉扮相，該次白素貞、小青都穿戰衣戰裙打腰包。白素貞、許仙勸慰小青，盡釋前嫌。左起：張蕙元飾小青、宋丹昂飾白素貞、張惠新飾許仙。

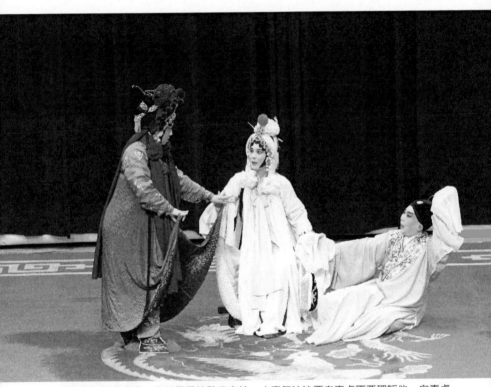

〈斷橋〉經典畫面，許仙驚恐地跌坐在地，小青氣沖沖要白素貞不要理睬他，白素貞
卻是溫柔地安撫小青。左起：周玉軒飾小青，謝俐瑩飾白素貞，陳彬飾許仙。（2014
年，林淳琛攝影）

■ 〈琴挑〉、〈喬醋〉

　　《玉簪記·琴挑》、《金雀記·喬醋》，張善薌傳本的做表，皆可見較今日通行本內斂之處。

　　〈琴挑〉演落第書生潘必正寄居姑母所主持之道觀，對道姑陳妙常頗為傾慕，秋夜，必正被妙常的琴聲吸引，來到妙常的禪房，並以琴曲試探妙常心意，妙常礙於道姑的身分與禮教，回報琴曲婉拒。必正落寞告辭後，妙常獨自表白心意，卻被必正在門外偷聽到，出聲點破，兩人心意漸通。

　　〈琴挑〉共有十支曲子，四支【懶畫眉】、二支【琴曲】及四支【朝元歌】，皆是二人輪唱。張善薌傳承的〈琴挑〉，相較於傳字輩藝人、[31]今日通行演出本，接近「擺戲」，整體氣氛文靜，坐唱的段落很多，少有大幅度的舞蹈性身段。

　　潘必正第二次出場，已到妙常的禪房外面，妙常唱第四支【懶畫眉】，他悄悄進門，躲在妙常背後聽她彈琴，當必正情不自禁地脫口而出：「彈得好」的夾白，張善薌傳本，必正只是走上前，趁著妙常唱「幾陣風」攤手之際，以扇柄輕點妙常伸出的右掌心，這

[31] 傳字輩藝人〈琴挑〉身段譜，可見周世瑞、周攸編著：《周傳瑛身段譜》（臺北：國家出版社，2003），頁117-200記錄之周傳瑛路子全齣身段；及周象耕：《水磨薪傳論崑旦：崑劇旦色辨析》（臺北：獵海人，2015），頁161-162記錄之朱傳茗飾陳妙常【朝元歌】第一支身段。

就已是出其不意的逗弄了。[32]當代如岳美緹的演出，這個反應的幅度頗大，必正是從妙常背後繞過桌椅，迎向正面，情不自禁地欲撫摸妙常的纖纖玉手；兩種演法，必正的性格、舞臺調度、戲劇張力都有所不同，張善薌傳本的情不自禁，終究是小心翼翼的極力克制，在表演上是點到為止。

在二人互相請教琴藝之後，前兩支【朝元歌】，由妙常起唱，必正接唱，就走位調度及身段表演而言，張善薌版兩人絕大部分都是坐著唱的，因此動作幅度比較小，著重在藉曲唱委婉傳遞情思，過程中雙方眼神交會有限，妙常多以背供的方式，表示男女有別，不太理會必正傾訴衷情，顯得故做矜持；第二支末段，當妙常聞言氣惱，嬌嗔道：「好啊！我去告訴你姑娘，看你如何分解？」至此方才起身，必正連忙起立攔阻，請求原諒，並接唱「巫峽恨雲深……望恕卻少年心性」數句，此時，妙常站在中央臺口略靠小邊，必正則在妙常的左邊作揖賠罪，再到右邊作揖，最後回到左邊，妙常既未躲閃換位，亦不做身段，只是扭身不理必正。同是這段，傳字輩周傳瑛的版本，妙常開唱「長清短清」之際，兩人皆起身向前，故身段幅度、走位互動更具開展空間，如在「一番花褪」處，兩人皆站在椅子背後，但將椅子向前推出，雙目對視，雖然外化情感的流動，但彼此都不敢越過雷池，遂在下一句「怎生上我眉痕」，各自歸座；當必正唱第二支【朝元歌】，在「翡翠衾寒」處，還將桌子推向端坐不睬的妙常，驚動她抬眼一看，遂得四目相接。[33]相較之下，張善薌版的演出，較傳字輩及通行演出，無論情意與表演，皆更為內斂。

必正離去後，妙常情思輾轉，不覺脫口叫出「潘郎啊」開唱第三支【朝元歌】，相較於通行演法，妙常叫二聲：「潘郎啊，潘、

[32] 陳彬口述，2013年12月15日。

[33] 身段據周世瑞、周攸編著：《周傳瑛身段譜》，頁150-151、158

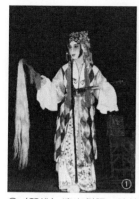
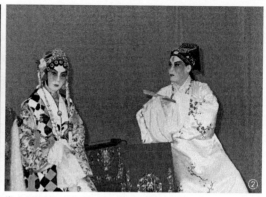

① 〈琴挑〉演出劇照，陳妙常上場時左手抱琴，右手執雲帚。劉翔飛飾陳妙常。
　（1970年代）
② 〈琴挑〉演出劇照，雲帚與摺扇是幫助兩人表演的道具。政大崑曲社演出，左起：陳
　彬飾陳妙常，特邀臺大崑曲社朱惠良飾潘必正。（1976年）

郎～」，張善薌傳本只叫一聲，在潘郎的「郎」字一出口，立即剎
住，以右手掩口，警覺地向左右望望，左手反托雲帚頭。確定無人
後，隨之「啊」字出口，右手落花下，壓抑多時的情緒，終於得以
宣洩。雖然最後妙常、必正各自獨唱訴懷的【朝元歌】第三、四
支，情緒較為明朗，表演走位較多，卻也不至於興奮地手舞足蹈，
全齣的情韻始終含蓄醞藉、兩人互動也頗為節制。

　　〈**喬醋**〉演潘岳納青樓女子巫彩鳳為妾，後因兵亂，彩鳳投崖
獲救，寄居尼庵。潘妻井文鸞赴潘岳任所途中，路過尼庵，巧遇彩
鳳，彩鳳託文鸞代尋潘岳，並出示潘岳所贈之金雀，文鸞見自己與潘
岳定情之金雀，出自彩鳳之手，方知潘岳已納彩鳳為妾，雖覺彩鳳
溫婉可人，但到了潘岳任所後，仍不免故作嫉妒情態，調笑潘岳。

　　張善薌雖只記得旦腳井文鸞身段及小生潘岳走位，[34]但因這齣

[34]　據陳彬：〈憶徐老師、師母─我在政大崑曲社的日子〉，收入應平書主編：《紀念
　　徐炎之百歲冥誕文集》，頁44。以下張善薌傳本〈喬醋〉，據陳彬口述，2013年4月
　　12日；另有演出錄影：陳彬等演出：《金雀記‧喬醋》（臺北：水磨曲集崑劇團，
　　2008年4月13日演出，未出版），但已改為出場時即戴紗帽，後面只要換穿官衣。

戲較為生活化，許多身段可自由發揮，故民國62年（1973）仍排出教給政大崑曲社的陳彬、周蕙蘋。張善薌初排此戲，完全按照劇本，後來因為劇幅太大，後學演出時曾刪減小生的【江頭金桂】「因此上偶遇私成，未聞尊命。」與「正是鹿迷鄭相應難辨，蝶夢莊周不易明。」

服裝方面，井文鸞是梳大頭戴點翠，穿粉繡花帔、白繡花裙，不披斗蓬。[35]潘岳最初是按張善薌所說，頭場戴學士巾，穿紅帔，出堂簽押掛號後，改戴方翅紗帽，穿藍官衣。由於同時更換衣服和帽子，較為匆忙，張善薌過世後，陳彬演出時，出場就戴紗帽，且因不是新婚夫妻，遂穿一般皎月色帔，改裝時只要換官衣即可，減少趕裝之繁複與緊張。

潘岳頭場的【太師引】，道盡了對巫彩鳳的思念和擔憂。張善薌初排此劇，這支【太師引】完全是坐著唱的，後來陳彬再演出時做了些微調整，唱了三句之後，順著「在長亭分袂」的唱詞起身，全曲唱完再歸小座。

潘岳欲出堂簽押公文，一抖袖竟使巫彩鳳的書信從袖中掉出，被井文鸞拾起，她決定待潘岳回來，試探一番。後來陳彬演出時，認為金雀既已送人，潘岳應該不會主動提起金雀，因此把「不負當年金雀盟」之後潘岳說的「下官與夫人所分金雀想必帶來矣」刪除了，井文鸞直接念「妾之金雀朝夕佩帶，君之金雀存乎？」由此展開了攻防戰。潘岳拿不出金雀、又找不到書信，急得不知所措；井文鸞卻好整以暇地拿出一對金雀以及彩鳳的信，潘岳只好承認娶妾，請求夫人應允，井文鸞卻是一個勁兒的刁難。在這段表演中，張善薌是以假生氣來表達，並非對著潘岳生氣，對著觀眾偷笑，因為潘岳根本搞不清楚狀況，也無從分辨井文鸞是真生氣還是假生氣。

35 上崑版出場身披斗蓬，當是表達曲文「遠涉兼程」之意，張傳薌傳本則無。

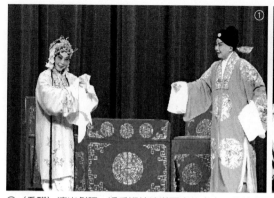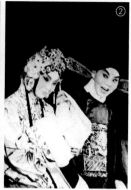

①〈喬醋〉演出劇照。潘岳迎接遠道而來的夫人，此時穿居家常服（帔）。左起：周蕙蘋飾井文鸞，陳彬飾潘岳。（2008年，Domona攝影）
②〈喬醋〉演出劇照。潘岳因出堂簽押公文，改穿官衣，退堂後急著看夫人，就不再換回。左起：周蕙蘋飾井文鸞，陳彬飾潘岳。（1973年，周蕙蘋提供）

當【江頭金桂】唱到「我和你鴛侶交頸」時，潘岳、井文鸞同時起身走到舞臺前區，張善薌排的是井文鸞在小邊，潘岳在大邊，直到全曲結束都沒有換位子，後學演出時則調整為，「『你旁枝為何』覓小星」兩人對換位置，「你言清行濁」再換一次，使舞臺畫面活潑些。唱完【江頭金桂】，井文鸞一派夫人氣勢，將書信收回袖中，既不取笑丈夫，也不將書信歸還；此種演法與沈傳芷傳本[36]不同，沈本是將書信拋在地上，待潘岳要拾起時，井文鸞上前踩住，潘岳拍井文鸞的腿，請她高抬貴腳，方才移步。[37]

綜觀上述11齣張善薌演出傳本，皆屬於傳統老路子，與當今專業崑劇團演出本的主要差異：一在人物形象塑造，如〈學堂〉、〈佳期〉等，二在身段表演，如〈遊園〉、〈琴挑〉等，以上兩者經常互為關連；而〈小宴〉與〈斷橋〉，上場人物不盡相同，則是

[36] 沈傳芷等演出：《金雀記‧喬醋》，收入中華民俗藝術基金會製作：《崑劇選輯》，第17集。
[37] 上海崑劇團傳承沈傳芷路子，詳見蔡正仁等演出：《金雀記‧喬醋》，收入中華民俗藝術基金會製作：《崑劇選輯》（臺北：行政院文化建設委員會，1992年），第4集。

老本子與新本子差異最大者。老路子的演出，乍看戲劇張力、表演亮點不及當代演出本，但細細品味，仍具動人之處，並有其在崑劇折子戲發展歷程之意義，將於下文闡釋。

▌延續全福班晚期表演風格

　　清道光7年（1827）之前成立的全福班，雖然晚清以來，勉力支撐，幾經浮沉，然最終報散，則是在民國12年（1923）。[38]張善薌1930年代在南京，師承全福班晚期名旦徐金虎、尤彩雲等，公餘聯歡社頻繁的演出活動，有足夠的磨練使所學能夠完整展現在舞臺上，並日益精進；此後數十年的崑曲生涯，唱唸及表演在經年累月打磨下，固然更加精熟圓融，但演出戲路及整體風格，並無需因為票房收益等劇場生存競爭而求新求變，大抵還能維持1930年代習得的舊觀。而張善薌在教學時，每回示範的身段皆相當規範且穩定，故不同時期的學生，記憶的身段幾乎是一致的。簡而言之，張善薌師承及薪傳的表演內容，就學習時期而言，可謂凝結在1930年代；就傳承風格而言，乃是全福班晚期部分崑曲表演的延續。

　　試以兩條脈絡示意全福班晚期藝人的崑曲表演傳承：

　　（a）全福班晚期藝人～傳字輩藝人～當代崑劇藝人

　　（b）全福班晚期藝人—曲友張善薌—當代臺灣曲友

　　必需要說明的是，不論曲友或藝人的師承來源，往往並非單一，上述示意只是概況，而非純粹一脈相承。全福班晚期藝人的主要弟子，乃是傳字輩藝人，但若就保守傳承內容而言，曲友的技藝

[38] 全福班成立及報散的時間，據戴麗娟：《全福班研究》（蘇州：蘇州大學戲劇戲曲學碩士論文，2011年），頁4-5。

固然難以與演員相當，但沒有激烈的生存競爭，反而容易保存傳統的樣貌；王安祈〈崑劇表演傳承中京劇因子的滲入〉，舉出鮮明的例證，說明傳字輩也向當時劇壇主流京劇學習，而當代崑劇藝人即使是習自傳字輩的劇目，也經鑽研創新，開展崑劇新頁。[39]故上述示意圖雖然看起來皆有三代，但（a）藝人傳承的路徑，其實比（b）曲友傳承的路徑來得曲折多變，當代臺灣曲友傳承的少數劇目，其實較當代崑劇藝人所演更接近全福班晚期的樣貌。

追溯全福班晚期藝人傳承的演法，並非崇古，或指責當代崑劇去古已遠，相反地，希望能夠藉由追索張善薌傳承的表演，找到更明確的參照座標，古意猶存，方能見創新所在，肯定當代崑劇藝人精進表演之努力，亦不忘徐炎之伉儷堅持傳統之貢獻。再者，從張善薌的代表劇目，追想1930年代崑曲沉穩疏淡的演出風格，不論歌舞表演、身段幅度、戲劇張力，大致較為內斂而不張揚，或許正是因此而不易引起觀眾熱情，崑曲在劇壇遂難以與其他劇種分庭抗禮，終至步態蹣跚，漸趨沉寂。

[39] 王安祈：〈崑劇表演傳承中京劇因子的滲入〉，《戲劇研究》第10期（2012年7月），頁109-138。

餘韻

本書從徐炎之、張善薌的崑曲生涯展開，先追索其前半輩子在大陸時期，南北遷徙，卻曲韻不絕的崑曲活動；繼而闡述其後半輩子來到臺灣，從號召曲友成立曲會，到進入校園成立崑曲社薪傳不輟；再從傳承的內涵，追索徐炎之曲唱、笛藝，及張善薌表演風格之特點；此處將提出徐氏伉儷的二大貢獻，雖是本書尾聲，但崑壇清音不絕，餘韻裊裊。

▌在臺灣以曲會及崑曲社薪傳崑曲

　　徐炎之、張善薌雖非在臺灣傳播崑曲的唯一曲家,但堪稱影響力最大者,其重要性,乃是崑曲在臺灣播種成蔭,使崑曲從涵融於其他樂種／劇種、偶然登臺,到成為獨立劇種展演,並經由弟子傳承,而使臺灣水磨曲韻不輟。雖然1990年代以降,大陸專業崑劇團及演員來臺,興起「臺灣的崑劇效應」與「崑劇的臺灣效應」,[1]深深影響臺灣今日的崑劇發展,對原本以曲友為主的崑曲傳承,有其助益與衝擊;然本書以徐炎之伉儷的崑曲活動為重心,姑且將播種成蔭的主要觀察下限,定於徐炎之辭世的民國78年(1989)。

　　回顧徐炎之伉儷來臺的主要崑曲活動,一在主持同期曲會,一在指導學校崑曲社,兩者於傳承崑曲,各有其重要性。曲會的主要意義在集結同好,並以定期而持續的活動,促使不同世代的曲友,不論在學、就業或退休,始終有機會維繫崑曲的興趣甚至精進,尤其大、小同期輪流舉辦,更是終年曲韻繚繞,於是,歷經一甲子餘,曲會的期數,仍在一年年增加中。徐氏伉儷熱心傳承,對象兼顧前場演員、後場伴奏,遍及伶、票兩界,尤其指導學校崑曲社,重要意義在於將原本的同好娛樂,經由教學傳承,吸引年輕人加入,使崑曲在臺灣扎根;而其傳承效益,不僅學生升學,將崑曲

[1] 王安祈:〈崑劇在臺灣的現代意義〉,《臺大中文學報》第14期(2001年5月),頁221-258。

帶到新學校，甚至畢業後成立社團，在臺灣、美國等地繼續推廣崑曲。徐炎之伉儷以演出為核心的傳承方式，固然得益於南京時期公餘聯歡社的活動，然而，進入校園指導，則著重在開發新場域、新曲友，歷時三十年，指導學校眾多，戲以人傳，當年的弟子及再傳弟子早已接手傳承，培育著下一代的崑曲愛好者。

▍凝結在一九三〇年代的表演風格

　　徐炎之、張善薌崑曲活動最熱鬧的時期，首推民國23至26年間（1934-1937），在南京公餘聯歡社崑曲股，不論同好曲敘、相互切磋，或者名師傳習、登臺彩串，均淬礪表演藝術不斷提升，甚至漸趨成熟，故徐氏伉儷畢生的崑曲活動，若論風格定型及影響深遠，均需上推至南京時期，本書泛稱1930年代。

　　徐炎之的曲唱風格，整體而言頓挫較具稜角，節奏較平穩，唱腔雖有收放，但強弱、輕重的變化幅度不大，聽來較為樸實平直，且保留傳統的特殊顎化音讀；而其笛藝，整體風格與曲唱相仿，採傳統平均開孔笛，笛風飽滿、音準及節奏穩定，雖然輕重沒有鮮明對比，但流暢而富韻味。本書分析徐炎之曲唱及笛藝的特色，一則闡釋1930年代崑曲音樂的部分樣貌，以為發展歷程之參照；二則可見定調、定腔、定譜的崑曲音樂，不同傳承仍可小有變化。

　　張善薌的表演，往往著重摹畫人物情境，未必有繁複的身段表演和強烈的戲劇張力，依舊頗富情韻；其代表劇目，或者延續較早的演出路子，或者塑造人物形象有別，或者服裝、身段別有特色。此種承襲自前輩曲友、全福班晚期的表演風格，雖然時光及地域流轉，但既毋須因為觀眾需求改弦更張，亦未受到大陸當代專業崑劇團的影響，張善薌的表演及傳承，意外凝結在1930年代的表演風格，在臺傳習的內容一如當年所學，根據教學現場產生的變動有

限。即使此類風格未必符合當代觀眾的審美習慣，但可供遙想1930年代崑曲表演的大致風貌，頗有助於釐清崑曲折子戲定型與發展的相關問題，允為諦觀崑曲表演發展的重要座標。[2]

[2] 徐氏伉儷在臺灣傳承崑曲，最重要的貢獻乃在使崑曲根留臺灣，由於弟子眾多，持續教學，即使徐炎之辭世，笛聲曲韻依舊傳唱不輟。然而，徐氏伉儷凝結在1930年代的表演風格，實際傳承情形不一：保留較完整的是張善薌傳本的11齣戲，這批劇目的表演路子，水磨曲集崑劇團還能以實際演出傳承，即使罕見推演的劇目，也能在弟子的努力下復排演出。而徐炎之在臺灣最活躍的崑笛弟子蕭本耀，除了延續當年習得的吹法及小腔，還活用器樂表現手法，使音樂線條抑揚有致；林逢源則仍吹平均開孔笛，音樂起伏不明顯，還帶有老笛子的味道。至於徐炎之的老唱法，恐怕是最難完整傳承的，一來是因為當年教學的目標偏向推廣，學習者眾，到後期很難逐一仔細拍唱，學生有時就是學個樣子，未必能掌握細膩的唱法；二來是持續鑽研的弟子如陳彬，即使知道徐炎之怎麼唱、哪些字要唱切音，但因徐炎之後期唱法與俞派相去不遠，她後來又深受俞派唱法影響，且女性與男性體質條件不同，並未再現徐炎之的力道與節奏。徐門弟子最能傳承徐炎之曲唱、擫笛風範，保留老唱法切音、力度、平穩節奏者，當推美西崑曲研究社的張厚衡。

▊ 徵引文獻

傳統文獻

〔明〕沈寵綏《度曲須知》，收入中國戲曲研究院編：《中國古典戲曲論著集成》（五），北京：中國戲劇出版社，1959年。

〔清〕錢德蒼編撰，汪協如點校：《綴白裘》，據清乾隆42年（1777）四教堂重訂本，北京：中華書局，2005年。

〔清〕沈乘麐著，歐陽啟名編：《韻學驪珠》，影印清光緒18年（1892）刊本，北京：中華書局，2006年。

〔清〕琴隱翁編：《審音鑑古錄》，清道光刊本，收入王秋桂主編：《善本戲曲叢刊》第五輯，臺北：臺灣學生書局，1984年。

近人論著

《中國戲曲音樂集成》編輯委員會、《中國戲曲音樂集成・江蘇卷》編輯委員會：《中國戲曲音樂集成・江蘇卷》，北京：中國ISBN中心出版，1992年。

上海崑劇團編：《振飛曲譜》，上海：上海音樂出版社，2002年。

中華學術院崑曲研究所、蓬瀛曲集輯：《蓬瀛曲集》，臺北：臺灣中華書局，1972年。

王安祈：〈崑劇在臺灣的現代意義〉，《臺大中文學報》第14期，2001年5月，頁221-258。

王安祈：〈崑劇表演傳承中京劇因子的滲入〉，《戲劇研究》第10期，
　　2012年7月，頁109-138。

王希一：〈撇腔的唱法〉，崑曲藝術研習社專欄，http://www.kunqu.org/
　　bsing1.html（2018年4月17日瀏覽）。

王季烈、劉富樑：《集成曲譜》，上海：商務印書館，1925年；臺北：進
　　學書局影印出版，1969年。

王定一：〈深摯的愛心〉，《中央日報》第9版，1970年6月16日。

王家熙、許寅等整理：《俞振飛藝術論集》，上海：上海文藝出版社，
　　1985年。

王衛民編校：《吳梅全集》，石家莊：河北教育出版社，2002年。

石海青編著、王芳示範：《崑曲中州韻教材》，臺北，里仁書局，2007年。

吳新雷主編：《中國崑劇大辭典》，南京：南京大學出版社，2002年。

李惠綿：〈沈寵綏體兼南北的度曲論〉，《臺大中文學報》第33期，2010
　　年12月，頁295-340。

汪小丹主編：《友恭堂——甘貢三及其子女的藝術生涯》，北京：中國文
　　聯出版社，2004年。

周世瑞、周佼編著：《周傳瑛身段譜》，臺北：國家出版社，2003年。

周立芸：〈憶徐炎之老師〉，《中華日報》第14版，1987年5月1日。

周厚復、江芷：《春夢集秋雲集詩詞合刊》，臺北：江氏自印本，1988年。

周象耕：《水磨薪傳論崑旦：崑劇旦色辨析》，臺北：獵海人，2015年。

岳美緹：《巾生今世——岳美緹崑曲五十年》，北京：文化藝術出版社，
　　2008年。

林慶勳：〈《中州音韻輯要》的聲母〉，《聲韻論叢》第9輯，2000年8
　　月，頁545-550。

邵淑芬：《耽慢之人》，臺北：臺灣商務印書館，2013年。

俞振飛輯：《粟廬曲譜》，香港，1953年；臺北：中華民俗藝術基金會重
　　印本，1991年等。

洪惟助：〈崑劇藝術的經典——崑劇選輯〉，《崑劇選輯》（二）手冊，
　　臺北：文化建設委員會，1997，頁9-11。

洪惟助：〈臺灣崑劇活動與海峽兩岸的崑劇交流〉，收入國立傳統藝術中
　　心籌備處編：《兩岸戲曲回顧與展望研討會論文集》，宜蘭：國立傳統

藝術中心籌備處，2000年，卷一，頁24-35。

洪惟助：《崑曲演藝家、曲家及學者訪問錄》，臺北：國家出版社，2002年。

洪惟助主編：《崑曲辭典》，宜蘭：國立傳統藝術中心，2002年。

徐凌雲口述，管際安、陸兼之整理：《崑劇表演一得・看戲六十年》，蘇州：古吳軒出版社，2009年。

張元和編：《顧志成紀念冊》，蘇州：自印本，2002年。

張充和作、陳安娜編：《張充和手鈔崑曲譜》，上海：上海辭書出版社，2013年。

張曉風：〈我所遇見的崑曲〉，《中國時報》，2004年3月7~9日，第E7版。

梅蘭芳述，許姬傳、許源來記：《舞臺生活四十年》，北京：團結出版社，2006年。

許百遒輯錄：《度曲百萃》，臺北：王許聞龢，1991年。

許姬傳：《許姬傳藝壇漫錄》，北京：中華書局，2007年二版。

陳安娜：〈飄香海外的蘭花十五載〉，《大雅藝文雜誌》第27期，2003年6月，頁34-38、第28期，2003年8月，頁66-71。

陳彬、鍾廷采編輯：《奼紫嫣紅開遍——水磨曲集》，臺北：水磨曲集劇團，2000年。

陳彬編輯：《水磨25——奼紫嫣紅開遍》，臺北：水磨曲集崑劇團，2012年。

陳彬編輯：《金秋清韻——清韻曲社創社公演》，臺北：清韻曲社，2004年。

陳彬編輯：《魏梁遺韻——水磨曲集紀念崑曲大師兩岸巡演》，臺北：水磨曲集劇團，2001年。

陳寧：〈《曲韻驪珠》音系研究〉，《語言科學》第59期，2012年7月，頁412-424。

陸萼庭：《明清戲曲與崑劇》，臺北：國家出版社，2005年。

焦承允、張金城輯：《承允曲譜》，臺北：湘光企業有限公司，1993年。

焦承允輯：《炎薌曲譜》，臺北：中華學術院崑曲研究所，1971年。

焦承允輯：《蓬瀛曲集》，臺北：臺灣中華書局，1972年。

寧繼福：《中原音韻表稿》，長春：吉林文史出版社，1985年。

劉玉明主編：《慶祝蓬瀛曲集第二千期曲會紀念特刊》，臺北：蓬瀛曲集，2013年。

劉慧芬主編：《露華凝香：徐露藝術生命紀實》，宜蘭：國立傳統藝術中心，2006年。

蔡孟珍：《曲韻與舞臺唱唸》，臺北：里仁書局，1997年。

蔡欣欣：〈崑曲在臺灣發展之歷史景觀〉，收入蔡欣欣：《臺灣戲曲景觀》，臺北：國家出版社，2011年，頁34-110。

蔡欣欣：〈臺灣「水磨曲集崑劇團」的崑曲教學與劇目傳習〉，《戲曲學報》第12期，2015年3月，頁1-51。

應平書主編：《紀念徐炎之先生百歲冥誕文集》，臺北：水磨曲集，1998年。

應平書編：《翔飛》，臺北：自印本，1990。

戴麗娟：《全福班研究》，蘇州：蘇州大學戲劇戲曲學碩士論文，2011年。

羅常培：《羅常培語言學論文選集》，臺北：九思出版社，1978年。

顧篤璜：《崑劇史補論》，南京：江蘇古籍出版社，1987年。

報刊資料

〈二週年紀念遊藝節目〉，《公餘半月刊》第2卷特大號，1936年2月21日，頁27-29。

〈中央廣播無線電臺管理處福州、中央、河北電臺播音節目預告（六月十六日起，六月廿二日止）〉，《廣播週報》第38期，1935年6月?日，頁7。

〈公務人員俱樂部 定名公餘聯歡社 定十四日正式成立 已加入者九百餘人〉，《中央日報》第7版（1934年1月6日）。

〈公餘社昨彩排崑劇 表演均極精彩〉，《中央日報》第7版，1936年11月30日。

〈公餘社彩排崑劇 今晚七時起〉，《中央日報》第7版，1936年11月29日。

〈公餘聯歡社 今晚遊藝大會 溥西園等演唱〉，《中央日報》第7版，1934年9月1日。

〈公餘聯歡社 每週開同樂會一次〉，《中央日報》第7版，1934年8月10日。

〈公餘聯歡社 將行二周紀念 備有音樂平劇節目 並行中正堂落成禮〉，

《中央日報》第7版，1936年1月6日。

〈公餘聯歡社，今日演劇，並舉行第一次「同期」〉，《中央日報》第7版，1934年8月19日。

〈公餘聯歡社定期演崑劇 劇目有掃松長生殿等〉，《中央日報》第7版，1936年11月23日。

〈公餘聯歡社定期演劇 紅豆館主連續四場〉，《中央日報》第10版，1934年5月19日。

〈公餘聯歡社明晨舉行成立大會 請各報社記者及社員參加 香舖營二十一號社址亦開放〉，《中央日報》第7版，1934年1月20日。

〈公餘聯歡社崑劇彩排 明晚在中正堂〉，《中央日報》第7版，1937年3月19日。

〈公餘聯歡社廣播崑曲 今日下午七時半〉，《中央日報》第7版，1935年6月22日。

〈公餘聯歡社舉行三周年紀念 昨日起表演遊藝三日〉，《中央日報》第7版，1937年1月23日。

〈公餘聯歡社選定常務理事 推褚民誼為主任理事 黨軍人員亦可為新員〉，《中央日報》第7版，1936年1月28日。

〈公餘聯歡社籌設遊藝組 決定首先習唱平劇〉，《中央日報》第7版，1947年1月6日。

〈本刊啟事〉，《公餘月刊》第2卷第2期，1935年2月21日，頁12（實為13）。

〈本社職員一覽〉，《公餘半月刊》第1卷第2期，1935年6月1日，頁16-21。

〈本社職員一覽〉，第2卷特大號，1936年2月21日，頁20-26。

〈民族藝術薪傳獎 獲獎名單昨公布〉，《聯合報》第3版，1985年12月11日。

〈全國運動大會重要職員玉照〉，《申報：全國運動會紀念特刊》，1933年10月10日，頁6。

〈社院網球比賽消息〉，《勞大週刊》，第4卷第12期，1930年11月24日，頁7。

〈社聞：本社崑曲股〉，《公餘半月刊》創刊號，1936年5月16日，頁15。

〈崑曲片錦〉，《廣播週報》第39期，1935年6月?日，頁66-67。

〈崑劇播音〉，《公餘半月刊》第1卷第4期，1935年7月1日，頁18。

〈復興劇校今起公演 大軸推出「風箏誤」〉，《聯合報》第9版，1981年
　　11月6日。

〈雅音小集十八日崑曲之夜 郭小莊排出最佳陣容〉，《民生報》第9版，
　　1979年5月12日。

田郎：〈白蛇傳與中國文化〉，《聯合報》第6版，1958年6月21日。

石靜文：〈出掌「崑曲傳習社」 鍾傳幸 年輕而氣象〉，《民生報》第8
　　版，1981年7月1日。

石靜文：〈復興劇團今天出「崑曲之夜」：「風箏誤」全以蘇白演出〉，
　　《民生報》第8版，1981年11月13日。

徐炎之攝影：〈西湖紀念塔雪景〉，《圖畫時報》第745期，1931年3月15
　　日，頁2。

陳金章，臺北報導，無標題，《聯合報》第9版，1989年11月1日。

菊如：〈「奇冤報」與「遊園驚夢」〉，《華報》，1970年1月18日，收
　　入「郭小莊的戲劇世界」，http://yayin329.com/troupe/1970-01-18.html
　　（2013年4月25日瀏覽）。

趙筱梅：〈平生字畫唱隨樂〉，《青年日報》第16版，1989年4月25日。

鄭文：〈笛王徐炎之　崑曲第一人〉，《中央日報》第10版，1987年8月
　　27日。

鶴亭：〈張善薌夫人初演學堂、遊園，一座盡傾，詩以張之〉，《青鶴》
　　第2卷第12期，1934年5月1日，近人詩錄，頁2。

視聽資料

宋泮萍等演出：〈思凡〉，臺北：水磨曲集，1987年8月31日演出，未出版。

宋泮萍等演出：《牡丹亭・學堂》，臺北：水磨曲集崑劇團，2000年12月
　　16日演出，未出版。

宋泮萍等演出：《南西廂・拷紅》，臺北：水磨曲集崑劇團，2008年5月
　　11日演出，未出版。

沈傳芷等演出：《金雀記・喬醋》，收入中華民俗藝術基金會製作：《崑
　　劇選輯》，臺北：行政院文化建設委員會，1992年，第17集。

俞粟廬唱：《粟廬遺韻——俞粟廬崑曲唱腔集》，收入俞振飛輯：《粟廬

　　曲譜》，上海：上海辭書出版社，2011年。

徐炎之唱：《琵琶記・辭朝》【啄木兒】，勝利唱片42055A，1930年前後
　　錄製；臺北：國家圖書館「數位影音服務系統」典藏。

徐謙製作：《崑曲選粹》，臺北：水磨曲集劇團出版，2000年。

張惠新等演出：《南西廂・佳期》，臺北：水磨曲集崑劇團，1996年4月
　　12日演出，未出版。

陳彬等演出：《鐵冠圖・刺虎》，臺北：陳氏家庭劇社，1994年4月23日
　　演出，未出版。

陳彬等演出：《金雀記・喬醋》，臺北：水磨曲集崑劇團，2008年4月13
　　日演出，未出版。

葉樹姍主持：「專訪崑曲笛王徐炎之」，中廣新聞網，1987年12月25日播
　　出，臺北：國家圖書館典藏，「數位影音服務系統」，http://dava.ncl.
　　edu.tw/MetadataInfo.aspx?funtype=0&id=391841&PlayType=1&BLID=393251
　　（2013年4月1日瀏覽）。

蔡正仁等演出：《金雀記・喬醋》，收入中華民俗藝術基金會製作：《崑
　　劇選輯》，臺北：行政院文化建設委員會，1992年，第4集。

蔣復民、徐謙等演唱，徐炎之司笛、陳孝毅司鼓：《蔣復民、徐謙度曲
　　輯》，臺北：蔣復民、徐謙出版，2001年。

資料庫

大成老舊期刊全文數據庫（2013年5月10日等瀏覽）。

《中央日報》全文影像資料庫，漢珍數位圖書股份有限公司（2013年3月
　　23日等瀏覽）。

中國近代報刊庫・大報編——《申報》，北京愛如生數字化技術研究中心
　　（2016年7月6日等瀏覽）。

《中國時報》影像資料庫，單機版，（2013年3月15日等瀏覽）。

民國文獻大全數據庫，浙江大學圖書館版（2016年7月5日等瀏覽）。

全國報刊索引，上海圖書館版（2016年11月17日等瀏覽）。

漢字古今音資料庫，網址：http://xiaoxue.iis.sinica.edu.tw/ccr（2013年4月18
　　日、12月14日瀏覽）。

聯合知識庫，聯合線上公司，（2013年8月12日等瀏覽）。

瀚堂近代報刊資料庫，北京時代瀚堂科技有限公司，（2016年7月4日等瀏覽）。

人物訪談

王希一口述，2013年4月9日、4月19日、5月1日、5月27日、7月1日，2014年1月7日、2016年5月6日。

朱昆槐口述，2013年4月13日、2018年3月4日。

宋泮萍口述，2013年4月7日、4月29日、9月21日，2014年1月10日。

李殿魁口述，2014年1月17日。

周立芸口述，2017年7月30日。

周蕙蘋口述，2013年4月8日、5月12日。

邵淑芬口述，2013年5月16日。

姚秋蓉口述，2018年6月8日。

洪惟助口述，2013年8月13日。

胡波平口述，2013年4月28日。

唐厚明口述，2013年5月16日。

張玉芬口述，2013年5月16日。

張金城口述，2013年4月25日、12月11日。

張厚衡口述，2013年4月16日。

張蕙元口述，2018年6月11日。

許珮珊口述，2016年7月18日。

許懷之口述，2016年7月18日。

陳彬口述，2013年3月2日、4月12日、4月18日、4月20日、5月17日、12月15日，2014年1月9日、2018年6月18日。

陸永明口述，2014年12月1日。

詹媛口述，2013年4月10日、8月14日。

趙台仙口述，2013年4月22日。

劉南芳口述，2013年6月7日。

蕭本耀口述，2013年4月7日、4月26日、5月1日。

其他

張善薌「資源委員會福州電力公司職員離職證明書」，1949年5月30日。

水磨曲集主辦「崑曲：慶祝徐炎之先生九十嵩壽 水磨曲集成立首度公演」節目單，1987年8月30日。

水磨曲集劇團主辦「黌舍笛韻——北區大專院校崑曲社聯合演出」節目單，1999年10月16日。

水磨曲集崑劇團主辦「崑壇清音——徐炎之、張善薌傳承崑曲作品展」節目單，2014年12月6日。

附錄一
徐炎之、張善薌生平記事

（林佳儀、許書惠整理）

年份	說明
光緒25年 （1899）	農曆7/4，徐炎之在浙江金華出生，本名濤。
光緒33年 （1907）	徐炎之（9歲）在舅舅啟蒙下開始唱曲、吹笛。
宣統元年 （1909）	農曆2/29，張善薌在北京出生（原籍浙江海寧）。父親擅演崑曲巾生，兼能吹笛。在家庭薰陶下，張善薌熟習崑曲。
民國6年 （1917）	徐炎之（19歲）中學畢業後，赴北京高等師範（今北京師範大學）就讀，主修體育。是北京曲壇小有名氣的年輕曲友。
民國13年 （1924）	因崑曲結識的徐炎之（26歲）與張善薌（16歲）締結良緣，為曲壇佳話。兩人婚後離開北京，前往廣州。徐炎之先後在廣州大學、黃埔軍校任教。
民國15年 （1926）	徐炎之28歲，張善薌18歲，長子穗生出生。
民國18年 （1929）	徐炎之31歲，張善薌21歲，女兒穗蘭出生。
民國19年 （1930）	徐炎之32歲，張善薌22歲，一家四口轉往上海。徐炎之在勞動大學任體育指導，後擔任學校籃球隊教練、抗日會改組籌備委員。
民國21年 （1932）	一二八淞滬事變，因日軍轟炸使勞動大學江灣校舍不堪使用，教育部訓令停辦勞動大學，師生進行護校運動，徐炎之被推為護校委員會執行委員。惜護校運動沒有成功，勞動大學停辦。
民國21-23年 （1932-1934）	徐炎之一家四口轉往南京，徐炎之任職於交通部，張善薌為專職家庭主婦。 徐氏伉儷參加紫霞曲社、公餘聯歡社，對外參加堂會、彩串演出，並曾受邀中央電臺廣播節目、灌錄唱片等等。

年份	說明
民國23年 （1934）	5/1，張善薌（26歲）初次演出《牡丹亭·學堂、遊園》，大獲稱賞，鶴亭賦詩刊於《青鶴》第2卷第12期。 9/1，公餘聯歡社第二次社員遊藝同樂大會，徐炎之（36歲）唱《虎囊彈·山亭》、《牧羊記·望鄉》，張善薌唱《牡丹亭·遊園》、《鐵冠圖·刺虎》。 9/29，《北洋畫報》戲劇專刊登載徐炎之拍攝童伶演出平劇《黃鶴樓》劇照，為留比同學會在公餘聯歡社宴請比利時專使的餘興節目。 10/2，《北洋畫報》刊載徐炎之拍攝國民政府主席林森為行政院長譚延闓逝世四周年致祭的照片，同張照片亦見於10/8《申報》圖畫特刊。 10/26，張善薌於陳仲騫母九十正壽堂會演出《牡丹亭·學堂》。
民國24年 （1935）	1月，張善薌（27歲），在公餘聯歡社二週年遊藝活動，演出《長生殿·驚變》、《西廂記·佳期》。 6/22，中央廣播電臺播出公餘聯歡社崑曲股唱曲錄音，包含徐炎之（37歲）所唱《西樓記·拆書》【一江風】、【紅衲襖】，張善薌所唱《南柯夢·瑤臺》【梁州第七】。
民國25年 （1936）	4/28，《北洋畫報》刊載徐炎之（38歲）拍攝程硯秋、褚民誼、溥侗共赴國立戲曲音樂院基地參觀的照片，以及南京市五屆聯合運動會照片五張，包括：跳遠健將、標槍亞軍、獲得女子總錦標之中華隊等。 5/5，張善薌（28歲）在公餘聯歡社演出《牡丹亭·遊園》的春香、〈思凡〉的色空。 6/7，張善薌在公餘聯歡社演出《蝴蝶夢·說親回話》的田氏。 6/29，張善薌從南京赴滬，參加上海「風社」在蘭心戲院的演出，劇目為《蝴蝶夢·說親回話》。 7/9，《申報》圖畫特刊登載徐炎之拍攝行政院長蔣中正授旗世界運動會代表團儀式之照片。 8/23，褚民誼夜裡特別攜徐炎之、張善薌赴訪吳梅「鴛湖曲敘」，唱〈刀會〉、〈訓子〉。 11/12，《申報》圖畫特刊登載徐炎之拍攝為蔣中正委員長慶祝五秩壽辰，飛機在空中排成「中正」字樣獻禮。 11/29，公餘聯歡社崑曲股第七次彩排，張善薌演出《長生殿·小宴》的楊貴妃，以及《西廂記·佳期、拷紅》的紅娘。
民國26年 （1937）	1/10，為將返北平的韓世昌、白雲生曲敘餞行，徐炎之（39歲）唱《西樓記·拆書》，張善薌（29歲）唱《玉簪記·琴挑》。 3/13，《北洋畫報》刊載徐炎之拍攝梅蘭芳伉儷與歡送者在機場停機坪的合影。

年份	說明
民國26年 （1937）	3/20，公餘聯歡社崑曲股第九次彩排，徐炎之飾演《連環記・小宴》的呂布，張善薌飾演《金雀記・喬醋》的井文鸞。 7月，對日抗戰爆發。11月，國民政府遷都重慶。徐炎之一家四口隨國民政府趕赴重慶，夫婦兩人在途中被沖散，張善薌獨自帶著年幼子女，總算安抵重慶與丈夫團圓。 抗戰時期定居重慶期間，徐炎之於交通部任職，徐氏伉儷崑曲活動不若南京時期頻繁，但曲聲笛韻不輟，且赴成都演出，參與曲社活動主要為新生社及重慶曲社。[1] 張善薌演出不輟，除曲社活動外，常為抗戰籌款、勞軍活動登臺演出，兼演貼旦、小生，常演《牡丹亭・遊園驚夢》等劇碼，演出十分頻繁。
民國29年 （1940）	11月，張善薌（32歲）任資源委員會科員，任期至民國38年3月。
民國34年 （1945）	抗戰結束，隨國民政府還都南京。徐炎之47歲，張善薌37歲。
民國38年 （1949）	國民政府播遷臺灣，徐炎之伉儷在移民潮裡又被沖散，張善薌（41歲）帶著孩子取道福州，3月到5月，任福州電力公司管理員；抵達臺北後，一家四口團聚，徐炎之（51歲）任職鐵路局，張善薌則派任台灣電力公司管理員。 9/4，徐炎之等人在陳霆銳律師公館發起曲會，此後每週或每兩週聚會一次，以清唱為主，偶有演出，後稱「大同期」、「大曲會」。[2]徐炎之自此開始主持同期長達四十年，每次曲會協助主人招呼客人，為曲友攝笛，唱全齣時擔任各種搭頭腳色。
民國44年 （1955）	國立藝術學校[3]成立，聘請徐炎之（57歲）教授崑曲，此後歷經民國49年改制臺灣藝術專科學校，民國60年夜間部成立三年制戲劇科國劇組，皆聘請徐炎之授課。
民國46年 （1957）	國立臺灣大學成立崑曲社，邀請徐炎之（59歲）、張善薌（49歲）指導。

[1] 前身為「渝社」，民國30年（1941）穆藕初倡議改組為「重慶曲社」。戰後曲友東歸，民國36年（1947）以後漸漸消歇。

[2] 相較於民國42年（1953）夏煥新、焦承允等發起的小集稱為「小同期」、「小曲會」，民國51年（1962）正式署名「蓬瀛曲集」。至今大小兩個曲會仍交錯時間固定在每週日下午聚會，大同期至民國107年（2018）3月4日為1600期，小同期在民國102年（2013）6月23日已達2000期。

[3] 今臺灣藝術大學。

年份	說明
民國48年 （1959）	臺北市立第一女子高級中學成立崑曲社，校長江學珠邀請徐炎之（61歲）、張善薌（51歲）指導。[4]
民國49年 （1960）	張善薌（52歲）最後一次登臺演出〈刺虎〉，徐炎之（62歲）攝笛。[5]
民國53年 （1964）	2/29，張善薌（56歲）從臺灣電力公司離職。
民國55年 （1966）	私立西湖商業職業學校成立崑曲社，校長趙筱梅邀請徐炎之（68歲）、張善薌（58歲）指導。
民國58年 （1969）	國立政治大學崑曲社成立，邀請徐炎之（71歲）、張善薌（61歲）指導。[6]
民國62年 （1973）	張善薌（65歲）為政大崑曲社新排之《金雀記・喬醋》演出。
民國67年 （1978）	張善薌（70歲）特請名京劇老生周正榮協助指導身段，為臺大崑曲社新排《浣紗記・寄子》。
民國50~60年間 （1960~ 1970年代）	徐氏伉儷指導淡江大學崑曲社、中興大學崑曲社、銘傳商專崑曲社、東吳大學崑曲社，並在臺北師範專科學校、華岡藝校教授崑曲。
民國69年 （1980）	1/28，張善薌逝世，享壽72歲。
民國70年 （1981）	復興劇校成立「崑曲傳習社」，邀請徐炎之（83歲）等人授課。
民國76年 （1987）	8/30，水磨曲集成立首演，慶祝徐炎之先生九秩嵩壽，第一齣為〈上壽〉，徐炎之頻頻起身答禮。
民國78年 （1989）	4/3，徐炎之逝世，享壽91歲。

[4] 北一女中崑曲社約在民國60年（1971）江校長退休之後不再有活動。

[5] 本報訊：〈崑曲笛王徐炎之 將為雅音小集伴奏 臺大崑曲社今晚公演〉，《中央日報》第6版（1979年5月12日）。

[6] 政大崑曲社於民國80年（1991）一度停社，民國84年復社，民國103年再度停社。

徐炎之、張善薌視聽出版資料

<div style="text-align: right">（林佳儀整理）</div>

1、唱片（徐炎之、張善薌演唱）

曲目唱段	發行資料[1]	典藏概況
徐炎之《琵琶記‧書館》【解三酲】	百代唱片，片號34655b。（1935）	曲譜收入《中國戲曲音樂集成‧江蘇卷》，[2]頁79。錄音可見於土豆網。[3]
甘貢三、張善薌《浣紗記‧寄子》【勝如花】二支	百代唱片，片號34656a-b。（1935）	曲譜收入《中國戲曲音樂集成‧江蘇卷》，頁415-417。錄音可見於土豆網。[4]
徐炎之《紅梨記‧亭會》【桂枝香】	勝利唱片，片號42054A。（1930前後）	曲譜收入《中國戲曲音樂集成‧江蘇卷》，頁74-75。註：「此曲演唱優閒清雅，為金華一派清工唱法之代表」。
徐炎之《琵琶記‧辭朝》【啄木兒】	勝利唱片，片號42055A。（1930前後）	曲譜收入《中國戲曲音樂集成‧江蘇卷》，頁266-267。註：「此曲演唱，體局靜好，絕無火氣，為典型清工唱法」。錄音於國家圖書館典藏，「數位影音服務系統」，限館內網域。

[1] 唱片資料據朱復輯錄：〈崑曲唱片目錄〉，收入吳新雷主編：《中國崑劇大辭典》（南京：南京大學，2002），附錄三，頁958、960。

[2] 《中國戲曲音樂集成》編輯委員會、《中國戲曲音樂集成‧江蘇卷》編輯委員會：《中國戲曲音樂集成‧江蘇卷》（北京：中國ISBN中心出版，1992）。按，以下徐炎之、張善薌演唱，均由王正來記譜。

[3] 徐炎之《琵琶記‧書館》【解三酲】錄音，可見於土豆：http://www.tudou.com/listplay/pT3Wvc06uCg/e-sSCp7LTPw.html（2013.3.31瀏覽）。

[4] 甘貢三、張善薌《浣紗記‧寄子》【勝如花】二支錄音，可見於土豆網：http://www.tudou.com/listplay/pT3Wvc06uCg/bpBxPLJLU-c.html（2013.3.31瀏覽）。

曲目唱段	發行資料	典藏概況
徐炎之《琵琶記‧賞荷》【懶畫眉】	勝利唱片，片號42055B。（1930前後）	曲譜收入《中國戲曲音樂集成‧江蘇卷》，頁205。 錄音於國家圖書館典藏，「數位影音服務系統」，限館內網域。
張善薌《漁家樂‧藏舟》【山坡羊】	勝利唱片，片號42056A-B。（1930前後）	曲譜收入《中國戲曲音樂集成‧江蘇卷》，頁362-363。

2、錄音帶／CD（徐炎之司笛）

專輯名稱	出版資訊
《崑曲唱段選粹》第六集〈掃花〉（徐炎之司笛）	上海：上海聲像讀物出版社。[5]
《蔣倬民、徐謙度曲輯》（徐炎之司笛）	台北：蔣倬民、徐謙出版，2001。[6]

3、廣播節目

主要內容	節目資訊	播出資訊、典藏概況
專訪崑曲笛王徐炎之	葉樹姍主持「人物專訪」	中廣新聞網1987.12.25播出。錄音於國家圖書館典藏，「數位影音服務系統」，網際網路播放。[7]
紀念徐炎之、張善薌特別節目（一）[8]	藍蘭主持「美哉戲曲」第41集	正聲廣播公司1996.4.14播出
紀念徐炎之、張善薌特別節目（二）	藍蘭主持「美哉戲曲」第42集	正聲廣播公司1996.4.21播出

[5]　〈掃花〉由殷菊儂飾呂洞賓，唱【粉蝶兒】、【醉春風】，收入樊伯炎等演唱：《崑曲唱段選粹》第六集，上海：上海聲像讀物出版社，1989。

[6]　蔣倬民、徐謙等演唱，徐炎之司笛、陳孝毅司鼓：《蔣倬民、徐謙度曲輯》（臺北：蔣倬民、徐謙出版，2001）。

[7]　「專訪崑曲笛王徐炎之」，中國廣播公司1987.12.25播出；國家圖書館典藏，「數位影音服務系統」：http://dava.ncl.edu.tw/MetadataInfo.aspx?funtype=0&id=391841&PlayType=1&BLID=393251（2013年4月1日瀏覽）。按，播出年份係筆者據錄音內容而定。

[8]　受訪者有徐炎之、張善薌女兒徐穗蘭（徐謙），及弟子張惠新、陳彬。

主要內容	節目資訊	播出資訊、典藏概況
紀念徐炎之、張善薌特別節目（三）（主要內容為張善薌、李桐春《鐵冠圖・刺虎》1960年演出錄音）	藍蘭主持「美哉戲曲」第43集	正聲廣播公司1996.4.28播出

4、電視節目

與徐炎之相關內容	節目資訊	播出資訊、典藏概況
徐炎之曲會活動片段	《粉墨乾坤》第13集「崑曲」	廣電基金節目，約1984年播出。[9] 國家圖書館等典藏。
訪問崑曲耆宿徐炎之、張充和	徐中菲主持《戲話話戲》第52集「貞娥刺虎志未伸」	公共電視節目，1987下半年播出。[10] 國家圖書館等典藏。 專訪徐炎之部分可見於新浪網。[11]

[9] 欣欣傳播公司製作：《粉墨乾坤》（臺北：廣播電視事業發展基金，1984），第13集。

[10] 精圖傳播公司製作：《戲話話戲》（臺北：廣播電視事業發展基金，1986-1987），第52集。

[11] 《戲話話戲》第52集，訪問徐炎之的部分，可見於新浪網：http://video.sina.com.cn/v/b/79015793-1215741622.html（2013.3.23瀏覽）。

附錄三
張善薌傳承
《牡丹亭・遊園》身段譜

張善薌傳承，陳彬定稿

表演說明

張善薌所教〈遊園〉的身段，自梳妝之後，杜麗娘與春香百分之九十的身段是合盤對稱的，不是動作與行進方向完全相同，就是動作相同行進方向相反，充分表現了戲曲舞台上平衡的特質。

梳妝之前要摘去頭巾，這條頭巾是長的綢巾，質料比較薄，可能會被「頂花」勾住，春香站在椅子後面，只能解開綢巾，杜麗娘必須把綢巾往前拉一點，確定脫離「頂花」，春香才能順利取走綢巾。「春如線」雙手執髮帶的動作雖是寫意的表演，但也必須確實模擬雙手把帶子送到齒間，咬住帶子，而不是雙手自嘴邊抹過，好像擦嘴一樣，不但難看也有失原意。

很多戲曲的動作是根據唱詞而來的，因此唱到哪裡就做到哪裡，唱腔有節奏，就讓肢體進入唱腔的節奏，尤其像〈遊園〉這種音樂性和舞蹈性很強的戲，要讓身體跟著音樂的律動走，譬如「亂煞年光」是兩抖袖，「遍」上袖，尾音拉斗篷，做習慣之後，演員自己做得順暢，觀眾也會看得舒服。

張善薌版本的〈遊園〉，春香只唱「你道翠生生……八寶

填」，但為了配合小姐的身段，也讓自己的動作合於節奏，飾演春香者還是應該學會所有的唱腔，在表演時隨時注意杜麗娘的動向，緊密配合，因為她是杜麗娘的貼身丫環，時時要照顧小姐的，不能自顧自的表現自己。攙扶小姐也有技巧，跟小姐之間的距離不能太近，不能像摟抱在一起的樣子，距離太近不僅形象不好看，同時彼此行動也不方便。兩人的距離也不能太遠，要讓小姐能自然、舒服的搭在春香的手臂上，不能讓小姐出現搆不著春香的彆扭形體姿態。

　　【好姐姐】曲牌中「遍青山」唱完原有春香夾白「這是杜鵑花」，配合身段是在舞台中央雙手順時鐘指大邊中央地上，杜麗娘接唱「啼紅了杜鵑」是上右步轉身，右扇以扇柄在左腰前畫小圈，左手托右腕，眼神看地上。近年根據原著取消這句夾白，還原「遍青山啼紅了杜鵑」為一整句，杜麗娘的身段則改為雙手由右向左平撫，眼看遠處，再向左後轉身。

服裝表

杜麗娘（閨門旦）：點翠、大頭、頭巾、假領或護領、繡花帔、繡花裙、斗篷、彩褲、彩鞋。摺扇。

春香（貼旦）：紅水鑽、大頭、繡花襖衣褲、短坎肩、腰巾、四喜帶、彩鞋。團扇。

砌末（道具）：二桌二椅、桌圍椅披二套、桌鏡、手鏡、梳子、小刷子。

身段譜

人物	曲牌／唱詞／唸白	身段譜
杜麗娘		杜麗娘右手捏斗篷右沿，左手捏斗篷左沿，手心皆向外。雙手捏住斗篷後，疊置於左腹前，右手在上，雙手手心轉而向下。九龍口亮相。
	【遶池遊】夢回	兩手放掉斗篷，在眼前交叉互搓兩下後掠眉，做夢醒狀。
	鶯囀，	兩手反兜斗篷背手，抬眼左右看，如聽鶯聲。
	亂煞年光	左袖上翻過頂抖右袖，右腳在後，上身略後傾，重心在右腳。再上翻右袖過頂抖左袖，撤左腳使在後，上身略後傾，重心在左腳。或左袖上翻過頂抖右袖，右腳在前，上身直立，重心在右腳。再上翻右袖過頂抖左袖，撤右腳使在後，上身直立，重心在左腳。
	遍。	雙手上袖，再拉斗篷如出場方式。
	人立小庭	向前走到上場門台口
	深	右攤手，向右平撫，左手托右腕，臉略向左轉看舞台中央台口的「門」。
	院。	雙手向內轉腕，手心向下，向左平撫，走到舞台中央進門，雙抖袖，略蹲。
		在春香的唱腔中起身，上袖，歸小座，上左腳轉身落座，左右整鬢。
春香	炷盡沈煙，	從上場門快步走到上場門台口，右手穿袖托右腮亮相，左手托右下臂。
	拋殘繡線，	左手高右手低做縷線狀，兩次。
	恁今	右手前指，左手托右腕，上一步。
	春關情	右手背虛貼左腮，左手托右腕，略帶羞澀，退回一步。
	似去	雙手同時向內轉腕後，分向左右平撫兩次。
	年。	右手托右腮，左手托右下臂，看「門」，向觀眾略點頭，至舞台中央台口進門。
	小姐。	走到杜麗娘右前方雙手置左腹，左手握空拳，手心向下，右手搭左拳背，半蹲。
杜麗娘	罷了。	攤右手，左手托右腕。*春香起立，站在杜麗娘斜前右側，面向觀眾。左手背扠腰、右手虛搭左腕。*
	曉來望斷梅關，	右手托右腮前視，左手托右下臂。

人物	曲牌／唱詞／唸白	身段譜
杜麗娘	宿妝殘。	右手前指，左手托右腕。
春香	小姐，	對杜麗娘拱手
	你	右手指杜麗娘，左手托右腕。
	側著宜春髻子	右手逆時鐘方向繞到頭頂右側，指頭。左手托右下臂。
	恰憑欄。	橫左臂，手心向上，右手從頭頂右側逆時鐘方向畫一小圓，以中指點左手手心，靠向小姐，如倚欄杆狀，再退回原位。*杜麗娘略側身看春香。*
杜麗娘	剪不斷，	右手做「不」狀，左手托右腕。
	理還亂，	右手由左向右橫點兩下，左手托右腕。
	悶無端。	雙手交錯揉胸後，向內轉腕置於左腹，頭略側向右，眼神下視，作煩悶狀。
春香	小姐，	對杜麗娘拱手
	已吩咐催花鶯燕	右手前指，邊指邊走到近台口，左手托右腕。
	借春看。	右手背虛貼左腮，眼神略向上左右兩看，左手托右腕。
杜麗娘	春香。	右手對春香招手，左手托右腕。
春香	小姐。	回到杜麗娘身邊，拱手。
杜麗娘	可曾吩咐花郎	右手外指，左手托右腕。
	掃除花徑麼？	對春香右攤手，左手托右腕。
春香	已吩咐過了。	雙手指右前方，略蹲。眼睛先看右前方再回看杜麗娘。
杜麗娘	取鏡臺	雙下袖
	衣服	右袖搭左上臂，左袖搭右上臂。
	過來。	看春香，左肘略高。
春香	曉得。	雙手置左腹躬身
		杜麗娘雙下袖，上袖。
	雲髻罷梳還對鏡，	下場取鏡台，行走時，雙手下垂、扣腕、自然擺動。
	羅衣欲換	雙手捧托盤出。托盤中有衣服一件，摺扇與團扇各一把。
	更添香。	把托盤略往外送，右、左、右各一次，與三字節拍相合。
		走到杜麗娘右前方
	小姐，鏡臺衣服在此。	將托盤示杜麗娘
杜麗娘	放下。	對春香攤右手，左手托右腕。
春香	是。	躬身

人物	曲牌／唱詞／唸白	身段譜
春香		將托盤置小座桌上
杜麗娘	好天氣也。	右手托右腮，左手托右下臂，看天氣，尾音看春香。*春香回到小姐右前側。*
	春香夾白：便是。	小幅拍手
	【步步嬌】裊晴絲	雙手置左腹端坐不動
	吹來。	右手前指，左手托右腕。*春香右手托右腮，左手托右下臂，看天氣。*
	「來」字末一旋律「尺」音時，春香夾白：請小姐梳妝。	在杜麗娘右前方面向杜麗娘拱手蹲身，點頭。
	閒	起身前行，雙手置左腹。*春香雙手扶杜麗娘起身前行*
	庭	半蹲雙抖袖，起身，上袖。*春香向右橫跨半步讓杜麗娘抖袖，雙手置左腹。*
	院，	就座梳妝台前，尾音中虛扶頭巾，由春香解下。*春香扶杜麗娘就座梳妝台前，解頭巾，將頭巾放在桌子左邊。*
	搖漾	右手拿粉撲虛拍臉，再向內轉腕把粉撲放回粉盒，左手托右腕。*春香右手自桌右邊拿梳子為杜麗娘梳頭，左手理頭髮，雙手一上一下輪動。*
	春	以右手小指挑胭脂置於左手心，輕揉兩下。*春香右手放下梳子，拿刷子沾頭油，輕甩兩下，左手托右下臂。*
	如	先右手掌抹右腮，左手托右腕。再左手掌抹左腮，右手托左腕。*春香為杜麗娘抹頭油，雙手動作與梳頭一樣。抹完頭油將刷子放回桌上。*
	線。	兩手食指與拇指互捏做拉線狀，將線放在頭頂，咬住兩端線頭。手捏線頭時手心向外。*春香雙手先按兩下杜麗娘的大髮，再虛將線拿開，把線也放在桌子左邊。*

人物	曲牌／唱詞／唸白	身段譜
杜麗娘	停半晌，	雙手向內轉腕後，搭桌邊，對桌鏡左右兩看，「晌」尾音時起身，橫跨一步離開椅子。
		春香雙手搭椅背，對鏡左右兩看，方向與杜麗娘相反，「晌」尾音時扶杜麗娘起身。
	整	解斗篷帶子
	花	脫斗篷
		春香雙手接斗篷，將斗篷放在椅背上。
	鈿。	上右腳左轉身雙抖袖，上袖。
		春香右手從桌右邊拿手鏡，換到左手，右手用腰巾擦拭手鏡鏡面兩下。
	沒搽	雲手，轉身，背對觀眾，右手搭椅背，左手翻過頭頂，看桌鏡。
		春香雲手，背對觀眾，左手順時鐘弧線高舉手鏡，右手托左肘，讓杜麗娘從桌鏡中看到自己的後髮髻。
	菱	右手仍搭椅背，左手半袖外折袖置右腮，手心向內，看春香手中手鏡，半蹲。再起立，左手翻袖過頭頂，看桌鏡。上左袖。
		春香半蹲，手鏡逆時鐘弧線後齊肩，右手托左腕，讓杜麗娘看手鏡。再起立如前順時鐘弧線高舉一次。
	花，	雲手，轉身，面對觀眾，左手搭椅背，右手翻過頭頂，看桌鏡。
		春香手鏡換右手，雲手，轉身，面對觀眾，右手逆時鐘弧線高舉手鏡，左手托右肘，讓杜麗娘從桌鏡中看到自己的後髮髻。
	偷人	左手仍搭椅背，右手半袖外折袖置左腮，手心向內，看春香手中手鏡，半蹲。
		春香半蹲，手鏡順時鐘弧線後齊肩，左手托右腕，讓杜麗娘看手鏡。
	半	再起立，右手翻袖過頭頂，看桌鏡。
		春香再起立，右手再如前逆時鐘弧線高舉一次。
	面，	雙抖袖
		春香把手鏡放回桌上，快步到小座桌上拿摺扇與團扇，摺扇扇柄在團扇扇面這頭。

人物	曲牌／唱詞／唸白	身段譜
杜麗娘	迤逗的	雙上袖，右手拿摺扇，左手托右腕。
		春香半蹲送摺扇給杜麗娘
	彩	右手以摺扇前指，走向上場門台口，左手托右腕。
		春香右手反握圍扇扇面與扇柄交界處，扇面靠右腕，以扇柄前指，左手托右腕，在杜麗娘右邊與杜麗娘並排走向上場門台口。
	雲	退向舞台中央，邊退邊以右扇掠眉、反掠眉，左手托右腕。
		春香隨杜麗娘退向舞台中央，邊退邊如前反握圍扇，以扇柄掠眉、反掠眉，左手托右腕。
	偏。	退至舞台中央，右手摸右鬢，扇臥虎口，左手托右下臂。
		春香退至舞台中央，雙手虛搭杜麗娘右鬢，右手反握圍扇如前。
		註：檢場將所有桌椅撤下。
	我	雙手自比，右扇臥虎口。
		春香雙手自比，右手反握圍扇如前。
	步香閨	雙手向內轉腕後置於身右側，右扇臥虎口，與春香外分班再回到原位。
		春香雙手向內轉腕後置於身左側，右手反握圍扇如前，與杜麗娘外分班再回到原位。
	怎便把	抱胸，右扇臥虎口。
		春香抱胸，手心向外，右手反握圍扇如前。
	全	雙手抱胸，由左肩向下看，右肘略高。
		春香雙手抱胸，從右肩向下看，左肘略高。
	身	雙手抱胸，由右肩向下看，再抬眼與春香對看，左肘略高。
		春香雙手抱胸，從左肩向下看，再抬眼與杜麗娘對看，右肘略高。
	現！	「身」字最後一拍再由左肩向下看一次，再轉視春香。
	春香夾白：小姐！（念在「現」字上）	「身」字最後一拍身體轉正，對杜麗娘拱手，右手反握圍扇如前，以扇柄搭左拳背。

人物	曲牌／唱詞／唸白	身段譜
春香	【醉扶歸】你道	右手反握團扇如前，以扇柄指杜麗娘，左手托右腕。
		杜麗娘開扇
	翠生生	雙手向內轉腕後置於身左側，右手反握團扇如前，與杜麗娘外分班走半圓回到原位。
		杜麗娘雙手向內轉腕後置於身右側，右手持扇，拇指與小指在扇面下，中間三指在扇面上，手心向外，與春香外分班走半圓回到原位。
	出落的裙	雙手由左身側順時鐘方向畫一大圓再回到左身側指杜麗娘裙子，半蹲，右手反握團扇如前。
		杜麗娘右手穿袖翻扇過頂，持扇如前，手心向上，左手托右肘，往左短肩頭看裙子。
	衫兒	右手反握團扇如前，逆時鐘方向翻手過頂，手心向上，左手托右肘，與杜麗娘對看。
		杜麗娘右手下移至胸前，握扇軸，左手托扇頭左端，將摺扇轉一百八十度置胸前，雙手在扇面後交叉，手心相對，扇面直立，與春香對看。
	茜，	雙手再順時鐘畫圓指杜麗娘裙子，幅度較前略大，右手反握團扇如前。
		杜麗娘右手再逆時鐘翻扇過頂如前，左抖袖。
	豔晶晶	攤右手請杜麗娘往前一步，右手反握團扇如前，左手托右腕。
		杜麗娘上左袖，闔扇，並往前一步。
	花簪	在杜麗娘身後，雙手為杜麗娘整理大髮和線尾子，雙手虛按大髮，然後手背沿杜麗娘後背下移，手指搖動，如梳理長髮。右手反握團扇如前。
		杜麗娘左右手輪流整鬢，右扇臥虎口。
	八寶填。	左手手背扠腰，右手反握團扇如前，逆時鐘畫圓到右上方以扇柄指頭，同時走到上場門台口。站定後看杜麗娘。
		春香「八」字出口時，杜麗娘右手倒持摺扇扠腰，「寶」時，杜麗娘左手順時鐘畫圓到左上方指頭，同時走到下場門台口。站定後看春香。

人物	曲牌／唱詞／唸白	身段譜
春香	杜麗娘夾白：春香。（念在「寶」字旋律之「尺尺上」）	**右手摺扇回臥虎口向春香小招手，左手托右腕。雙手置左腹躬身。**
杜麗娘	可知我常	雙手自比，右扇臥虎口。
		春香雙手自比，右手反握圍扇如前。
	一生兒	左手向外轉腕以手背扠腰，右扇臥虎口托左下臂。
		春香右手反握圍扇扇如前，向外轉腕以手背扠腰，左手托右腕。
	愛好	右手向外轉腕以手背扠腰，扇頭會在身側朝後。
		春香左手向外轉腕以手背扠腰
	是	二人同時走向舞台中央台口
	天	正身面對觀眾，眼神由左上方看到春香。
		春香正身面對觀眾，眼神由右上方看到杜麗娘。
	然，	看觀眾，漸蹲，起身。
		春香看觀眾，兒肩漸蹲，起身。
	恰三春	開扇，同時後退一步讓春香開門。
		「恰」字，春香左移半步至舞台中央開門，左手直立手心向外如門扇，右手反握圍扇如前，手心向外，以扇柄做門栓，左手不動，右手向右橫移如拔門栓。 **「三」字，春香雙手將兩扇門向內打開。** **「春」字，春香右移一步，右攤手，請杜麗娘出門，左手托右腕。**
	好	扇拉至左腰際，出門。
		春香雙手扶杜麗娘出門，右手反握圍扇如前。
	處	往左走到下場門台口面對上場門右腳斜身亮相，同時扇子順時鐘畫圓，亮相時置左腰外，右手捏扇軸，左手扶扇頭邊緣，扇面約三十度傾斜，與春香對看。
		春香往右後方走到九龍口，上左步面對下場門台口斜身亮相，同時右手捏圍扇柄與扇面交界處，左手扶圍扇頂端，逆時鐘畫圓，亮相時扇子置右腰外，扇柄在上，扇面在下，與杜麗娘對看。

人物	曲牌／唱詞／唸白	身段譜
杜麗娘	無人見。	右手捏扇軸，左手捏扇頭邊緣，於胸前以橫8字繞扇，先順時鐘方向再逆時鐘方向，走到九龍口斜身亮相，踏左腳。逆時鐘繞扇時與春香對扇，亮相時扇子置右腰外，與春香對看。行進時走內側。
		春香右手捏圍扇柄與扇面交界處，左手扶圍扇頂端，於胸前以橫8字繞扇，先順時鐘方向再逆時鐘方向，再順時鐘方向一次，走到下場門台口面對上場門斜身亮相，亮相時扇子置左腰外，扇柄在下，扇面在上，與杜麗娘對看。行進中走舞台外側，逆時鐘繞扇時與杜麗娘對扇。
	不提防沈魚	雲手，左轉身，背對觀眾，左手翻過頂，手心向上，右手持扇伸出如順風旗式與春香斜對面，右手拇指與小指在扇面下，中間三指在扇面上，手心向下。
		春香雲手，左轉身，面對觀眾，左手翻過頂，手心向上，右手捏圍扇柄與扇面交界處順風旗式與杜麗娘斜對面，手心向下。
	落雁	左手翻過頂，手心向上，右持扇如前，落花，半蹲，「雁」字尾音起身。
		春香左手翻過頂，手心向上，右手捏圍扇柄與扇面交界處落花，手心向下，半蹲，「雁」字尾音起身。
	鳥驚喧，	向左轉身面對觀眾，背左手，右手握扇軸三搵式走到上場門台口。「驚」字出口在九龍口小亮相，「驚」字行腔「五」在小邊中央小亮相，「喧」字出口在上場門台口小亮相，亮相時右手握扇軸置胸前，手心向上。
		春香向左轉身背對觀眾，背左手，右手捏圍扇柄與扇面交界處，三搵式走到下場門口。「驚」字出口在下場門台口小亮相，「驚」字行腔「五」在大邊中央小亮相，「喧」字出口在下場門口小亮相，亮相時右手捏扇柄與扇面交界處置胸前，手心向內。
	則怕的羞花	「則怕的」時，圍扇。 「羞花」時，以扇指舞台中央台口，左手托右腕，走向下場門台口。
		春香走到後舞台中央，右手反捏圍扇面與扇柄交界處，扇面靠右腕，翻過頂，手心向上，左手托右肘，看舞台中央台口，如看花。

人物	曲牌／唱詞／唸白		身段譜
杜麗娘	閒月		斜站在下場門台口雙手向外轉腕背手望月，右扇臥虎口。「月」字出口時站定，眼看前方上空，行腔時左右兩看。
			春香快步走到杜麗娘身後，雙手搭杜麗娘雙肩望月，右手反握圍扇如前，左右兩看與杜麗娘方向相反。
	花		右手捏扇柄，左手扶扇頭，略側向右前下方看花。
			春香右後轉身，逆時鐘繞行至上場門台口，看花園門。行走時，雙手下垂、扣腕、自然擺動，右手反握圍扇如前。
	愁顏。		右扇臥虎口，下左袖，上袖。扇子換至左手橫持，下右袖，上袖。
	春香夾白：	在「愁」字尾音中念：來此已是花園門首，	*雙手內指，右手反握圍扇如前。*
		請小姐	*向杜麗娘拱手，右手反握圍扇如前。*
		進去。	*左攤手請杜麗娘進園，右手反握圍扇如前托左腕。* 聽春香念完「進去」點頭，進園。
			春香雙手扶杜麗娘進園。進園後杜麗娘先往左挖門，春香從杜麗娘身後往右挖門，二人換位，在舞台中央分左右站立。
	進得園來，		前行兩步，摺扇前指，左手托右腕。*春香隨杜麗娘前進。*
	看畫廊		退一步，摺扇左點，左手托右腕。*春香隨杜麗娘後退。*
	金粉		摺扇右點，左手托右腕。
	半零星。		向春香雙手攤手，扇臥右虎口。*春香看杜麗娘。*
春香	這是金魚池。		先看下場門台口，再走到下場台口，雙手下指，半蹲。右手反握團扇如前。
杜麗娘	池館蒼苔一片青。		開扇，走到下場門台口，同時右手半穿袖再逆時鐘翻扇過頭頂，拇指與小指在扇面上，中間三指在扇面下，手心向上，左手下指，半蹲。*春香略後退讓位給杜麗娘，再立於杜麗娘身後，右手反握圍扇如前翻扇過頂，手心向上，左手搭杜麗娘右肩，二人同視金魚池。*

人物	曲牌／唱詞／唸白	身段譜
春香	踏草怕泥新繡襪，	向右走兩步，右手反握團扇如前，以扇柄指左腳，左手托右腕。*杜麗娘起身收扇。*
	惜花疼煞小金鈴。	走向上場門台口，左手翻過頂，手心向上，上右步，撤左腳，使身體略側。右手反握團扇如前，齊肩微向上斜舉，手心向上，輕輕向外推送兩下。*杜麗娘右肩搭左手食指，看春香所指處。*
杜麗娘	春香	右手向春香招手，扇臥虎口，左手托右腕。
春香	小姐。	回身向杜麗娘拱手
杜麗娘	不到園林，	右手作「不」，扇臥虎口，左手托右腕。
	怎知春色	右手自左向右輕拂，略與肩齊，手心向上，扇臥虎口，左手托右腕，眼神亦隨之略向上橫掃。
	如許。	雙攤手，看春香。
	春香夾白：便是。	*在胸前拍手，略蹲，右手反握團扇如前。*
	【皂羅袍】原來	右扇臥虎口，下左袖再上袖，眼看左前方。
		春香圍扇交左手，反握扇面與扇柄交界處，扇面靠左腕，翻扇過頂，手心向上，扇面平，背右手，眼自右肩向下看。
	妊	眼神自左掃向右，扇交左手橫持。
		春香扇交右手，反握如前，翻扇過頂，手心向上，扇面平，背左手。
	紫	下右袖，看右前方，最後兩拍與春香對眼神，上右袖。
		春香眼自左肩向下看，最後兩拍與杜麗娘對眼神。
	嫣紅	扇交回右手，開扇，向左後退一步，與春香對看。
		春香雙手持扇微外翻，右手捏扇面與扇柄交界處，左手托扇面頂端，向右後退一步，與杜麗娘對看。
	開遍，	雲手向左小轉身回原位，面對觀眾，左手翻過頂，右扇伸出如順風旗式，拇指與小指在扇面下，中間三指在扇面上，手心向下，左腳在後。「遍」字出口，人到位，與春香對看，行腔中右扇落花，左手姿勢不變，漸蹲，「遍」字最後兩拍起身。
		春香右手捏扇面與扇柄交界處，雲手向左小轉身回原位，背對觀眾，左手翻過頂，手心向上，右手伸出如順風旗式，手心向下，「遍」字出口，人到位，左腳在後，與杜麗娘對看，行腔中圍扇落花，左手姿勢不變，漸蹲，「遍」字最後兩拍起身。

人物	曲牌／唱詞／唸白	身段譜
杜麗娘	似這般	邊闔扇，邊走到下場門台口向左後轉身，眼神由右掃向左，轉身後「般」字小亮相，同時看到下場門口的「斷井」。
		春香邊將圍扇改為反握扇面與扇柄交界處，邊走到九龍口向左轉身，「般」字小亮相。行走時雙手下垂、扣腕、自然擺動。
	都付與	右扇前指，左手托右腕，走到下場門口。
		春香右手以扇柄前指，左手托右腕，走到上場門台口。
	斷井	右扇直立以扇柄逆時鐘繞小圈兩圈，左手托右腕，半蹲，左腳在前。看春香。
		春香右扇直立，捏扇柄與扇面交接處以扇柄逆時鐘繞小圈兩圈，左手托右腕，半蹲，看杜麗娘。
	頹垣。	起身，右手開扇，穿袖上翻過頂，手心向上，拇指與小指在扇面上，中間三指在扇面下，扇面平，左手指春香。「垣」字尾音闔扇。
		春香臥魚，或雙手順時鐘繞指杜麗娘方向。「垣」字尾音起身。
	良辰	邊雙攤手，邊走到舞台中央，右扇臥虎口。
		春香邊雙攤手，邊走到舞台中央，右手反握圍扇如前。
	美景	雙手由內向外轉腕後，以手背扠腰，同時向左走小半圓到舞台大邊中央，面對樂隊區，左腳在後。
		春香雙手由內向外轉腕後，以手背扠腰，同時向左走小半圓到舞台小邊中央，背對樂隊區，左腳在後。
	奈何	上左腳撤右腳轉身背對樂隊區，雙手仍以手背扠腰，走向舞台中央，與春香並立，面對觀眾。
		春香上左腳撤右腳轉身面對樂隊區，雙手仍以手背扠腰，走向舞台中央，與杜麗娘並立，面對觀眾。
	天，	眼神從左上方走弧線與春香對看
		春香眼神從右上方走弧線與杜麗娘對看
	便賞心	右手扇臥虎口，以扇柄撫胸，左手托右腕。
		春香雙手撫胸，右手反握扇面與扇柄交界處，手心向內。
	樂	右手搭春香左臂，扇臥虎口，左手置胸前。
		春香雙手扶杜麗娘，左手扶杜麗娘右臂，右手反握扇如前，手心向上，虛置腰際。

人物	曲牌／唱詞／唸白	身段譜
杜麗娘	事	左手前指，右手搭春香，前行至中央台口。
		春香左手扶杜麗娘右臂，右手反握扇如前，以扇柄前指，與杜麗娘同步前行至中央台口。
	誰家	後退回舞台中央，左攤手至身側，頭略右側與春香對視。「家」字後兩拍再左手前指，走向台口。
		春香後退回舞台中央，右攤手至身側，右扇反握如前，頭略左側與杜麗娘對視。「家」字後兩拍再右手前指，走向台口。
	院！	「院」字出口剛好走到台口，行腔中再退回舞台中央，左攤手。
		春香「院」字出口剛好走到台口，行腔中再退回舞台中央，右攤手，反握圍扇如前。
	朝	開扇
		春香左手托圍扇頂沿，右手捏扇面與扇柄交界處，與杜麗娘對扇。
	飛	「飛」字出口時，雙手向右斜前上方伸出，手心向下，右手拇指與小指在扇面下，中間三指在扇面上，右手伸出較遠，左臂略屈。行腔中逆時鐘方向大圓場。
		杜麗娘「飛」字出口時，春香雙手向左斜前上方伸出，手心向下，右手捏扇面與扇柄交界處，左伸出較遠，右臂略屈。行腔中順時鐘方向小圓場。
	暮	大圓場行至九龍口
		春香小圓場行至九龍口
	捲，	右扇從右上方下滑至左下方再順時鐘繞到右下方，停於右腰際，右手捏扇軸，左手扶扇頭邊緣，扇面直立，手心向內，左腳在後，重心在左腳，半蹲，身向右後微仰。眼看左前上方。
		春香雙手從左上方橫向右上方後繞經右下方橫向左下方再繞到右下方，停於右腰際，右手捏扇面與扇柄交界處，左手扶扇頭邊緣，扇面直立，手心向內，左腳在後，重心在左腳，半蹲，身向右後微仰，眼看左前上方。雙手繞經右下方時，左手已搭到扇頭邊緣。

人物	曲牌／唱詞／唸白	身段譜
杜麗娘	雲霞	右手捏扇軸，左手扶扇頭邊緣，在右身側順時鐘方向繞扇半圈置於胸前，自九龍口斜行至舞台中央台口小亮相，扇面直立。
		春香右手捏扇面與扇柄交界處，左手扶扇頭邊緣，轉向左身側逆時鐘方向繞扇半圈置於胸前，與杜麗娘並行自九龍口斜行至舞台中央台口小亮相，扇面直立。
	翠軒；	右手捏扇軸，左手扶扇頭邊緣，在胸前逆時鐘方向繞扇三圈，前兩圈起動在「翠」與「軒」出口時，第三圈起動在「軒」的「四」音上，前兩圈比較緊，後一圈比較緩。同時自舞台中央台口斜退至九龍口，扇停於左腰際，右手捏扇軸，左手扶扇頭邊緣，扇面直立，手心向內，右腳在後，重心在右腳，半蹲，身向左後微仰，眼看右前上方。後退時以腳尖著地。
		春香右手捏扇面與扇柄交界處，左手扶扇頭邊緣，與杜麗娘同步在胸前逆時鐘方向繞扇三圈，前兩圈比較緊，後一圈比較緩。同時自舞台中央台口斜退至九龍口，扇停於左腰際，右手捏扇面與扇柄交界處，左手扶扇頭邊緣，扇面直立，手心向內，右腳在後，重心在右腳，半蹲，身向左後微仰，眼看右前上方。後退時以腳尖著地。
	雨絲	扇交左手，扇面直立胸前，右手搭春香左臂，自九龍口走到舞台中央台口。
		春香右手捏扇面與扇柄交界處，扇面直立胸前，左手扶杜麗娘右臂，自九龍口走到舞台中央台口。
	風片，	右手搭春香左臂，左腳踏在右腳的右邊，然後撤右腳，左扇略前傾，左腳踏在右腳後面，左扇靠近胸口，扇面直立。同樣連續動作再做一次。「片」字尾音時左手仍捏扇軸，右手將扇自左向右闔上，扇頭在下，雙手斜持扇如船槳狀，置於腹前。後退至小邊中央。
		春香左手扶杜麗娘右臂，右腳踏在左腳的左邊，然後撤左腳，右扇略前傾，右腳踏在左腳後面，右扇靠近胸口，扇面直立。同樣連續動作再做一次。「片」字尾音時，右手倒捏扇面與扇柄交界處，左手捏扇柄尾端，使扇面在下，扇柄在上，斜如船槳狀，置右腹前。後退至小邊中央。

人物	曲牌／唱詞／唸白	身段譜
杜麗娘	煙波	向左走雲步，至舞台中央，雙手倒持扇左手在上右手在下，斜置右腹前作划槳狀。
		春香與杜麗娘同時向左走雲步，至舞台中央，雙手倒持扇，左手在上，右手在下，斜置右腹前作划槳狀。
	畫船，	半蹲，起身踮腳，再半蹲，蹲時扇作為槳再各划一次。
		春香踮腳長身，半蹲，再踮腳長身，長身時扇作為槳再各划一次。
	錦屏人	開扇，扇移右胸前，右手捏扇軸，左手托扇頭邊緣，走到上場門台口小亮相。
		春香右手捏扇柄與扇面交界處，左手托扇頭邊緣，扇移右胸前，與杜麗娘同步走到上場門台口。小亮相時在杜麗娘右前方半步。
	忒看的	逆時鐘走大圓場至下場門口，闔扇。
		春香自杜麗娘身前越過，領杜麗娘逆時鐘走大圓場，走到九龍口。
	這韶光賤！	右手持扇，扇臥虎口，邊下左袖、上袖，邊走到九龍口，右手持扇柄，左手托扇頭，面向下場門台口，小亮相，眼神略遠略高。
		春香領杜麗娘走圓場，杜麗娘先走到下場門口，春香則直接走到九龍口。杜麗娘唱到「光」字，春香右手反捏扇柄與扇面交界處，以手背托左腮，左手托右腕，看下場門台口上方。
	春香夾白：這是青山。	邊念邊走到下場門台口，雙手在右身側順時鐘方向繞弧線指向下場門台口左前上方。
	【好姐姐】遍青山	自九龍口走向下場門台口，雙手順時鐘方向繞指左前上方，「山」的後四拍以右扇掠眉再反掠眉，左手托右腕。
		春香右手反捏扇柄與扇面交界處，以手背托左腮，左手托右腕，自下場門台口退到下場門口，眼神仍看下場門台口前上方。

人物	曲牌／唱詞／唸白	身段譜
杜麗娘	啼紅了杜鵑，	雙手由右向左平撫，眼看遠處，向左後轉身走到後舞台略靠整個舞台中心點。
		春香雙手由右向左平按，送時鐘走到上場門台口，觀賞圍景。杜麗娘「鵑」字出口，春香左後轉身，看後舞台中央略高處。「鵑」字最後的兩拍半念夾白：這是荼蘼架。
	春香夾白：這是荼蘼架	邊念邊走向後舞台，九龍口與舞台中線之間，雙手在右身側順時鐘方向繞弧線指後舞台中央上方。
	呎那兀麼外	左手翻過頂，手心向上，右手以扇頭指後舞台中央略高處，身體略左後仰，半蹲，左腳在後。
		春香右手反握扇柄與扇面交界處翻過頭頂，手心向上，左手指後舞台中央略高處，身體略右後仰，半蹲，右腳在後。
	煙絲	正身仍半蹲，右扇臥虎口，左手食指與右扇柄向外互繞兩圈，與春香對視。
		春香正身仍半蹲，左手食指與右扇柄向外互繞兩圈，與杜麗娘對視。「絲」的尾音看到下場門台口的花，起身，走向下場門台口。
	醉	起身，走向九龍口，右扇臥虎口，邊走邊下左袖、上袖。
	春香夾白：是花都開	*春香邊走邊念夾白，雙手向外分左右平攤。*
	那牡丹還早呢！	*再右手反握圍扇以扇柄指前下方，左手托右腕。*
	軟。	面對觀眾，右手持扇柄，左手托扇頭，眼看左前下方春香所指「牡丹」。
	呎那牡丹	向台口走三步，右扇指前下方，左手托右腕。
		杜麗娘唱「軟」時春香退後數步與杜麗娘平行，再一起走向台口，右手反握圍扇如前，以扇柄指前下方，左手托右腕。
	雖好，	開扇，撇一步（左右腳皆可），與春香對看。
		春香右手捏扇柄與扇面交界處，右手扶扇頭邊緣，略將扇外翻，撇一步（左右腳皆可），與杜麗娘對看。

人物	曲牌／唱詞／唸白	身段譜
杜麗娘	他春歸怎占的	右扇穿袖隨即落下再向前伸出，同時右轉身走一小圓圈，回到原位。
		春香右手捏扇柄與扇面交界處，穿袖隨即落下再向前伸出，同時右轉身走一小圓圈回到原位。
	先！	站定後右扇在身前伸出落花，拇指與小指在扇面下，中間三指在扇面上，手心向下，背左手，緩緩半蹲再起身，後退一步讓春香先走，右手捏扇軸，左手托扇沿頂端，將扇拉至左腰際。
		春香站定後右手捏扇柄與扇面交界處在身前伸出落花，手心向下，背左手，緩緩半蹲再起身，走向杜麗娘身前。
	閒凝	扇移右胸前，右手握扇軸，左手托扇頭邊緣，使扇面略斜，逆時鐘走大圓場至九龍口。
		春香扇移右胸前，右手捏扇柄與扇面交界處，左手托扇頭邊緣，使扇面略斜，領杜麗娘逆時鐘走大圓場至九龍口。
	眄，	右手向外轉腕背扇，拇指與小指在扇面內側，中間三指在扇面外側，左手置右腰前，扣腕使手掌直立，左腳在前，身略往右傾，作凝聽狀。
		春香右手反握圓扇向外轉腕背扇，左手置右腰前，扣腕使手掌直立，左腳在前，身略往右傾，頭往左微側，作凝聽狀，眼睛看右方。
	春香夾白：那鶯燕叫的好聽啊！	以扇柄指右耳，手心向外，左手托右下臂，看左邊的杜麗娘。
	眄生生燕語	右手捏扇軸，左手扶扇頭邊緣，扇面直立，逆時鐘方向繞扇三圈，雲步自九龍口走向下場門台口，眼看左前上方。
		春香右手捏扇面與扇柄交界處，左手扶扇面頂端邊緣，扇面直立，逆時鐘方向繞扇三圈，與杜麗娘同時雲步自九龍口走向下場門台口，眼看左前上方。

人物	曲牌/唱詞/唸白	身段譜
杜麗娘	明如翦，	過舞台中線後，右扇穿袖隨即落下再上翻過頂，拇指與小指在扇面上，中間三指在扇面下，手心向上，扇面平，穿袖時右轉身，但需向左跨步才能走到下場門台口，左手食指與中指微開如「剪刀」式向左前方伸出，約齊腰，半蹲亮相，眼平視。
		春香過舞台中線後，右手捏扇穿袖隨即落下，再反握扇柄與扇面交界處上翻過頂，手心向上，穿袖時右轉身，但需向左跨步才能走到下場門台口，右手扇面平，左手搭杜麗娘右肩亮相，眼平視。
	聽噎	抬眼看左斜上方
		春香抬眼看左斜上方
	噎	起身
		春香眼神撐向右上方
	鶯聲溜的	背左手，右扇伸出，拇指與小指在扇面下，中間三指在扇面上，手心向下順時鐘畫小圈三圈，雲步自下場門台口走到舞台中央，眼平視。
		春香背左手，右手捏扇柄與扇面交界處伸出，手心向下順時鐘畫小圈三圈，與杜麗娘同時雲步自下場門台口走到舞台中央，眼平視。
	圓。	右扇走完最後一圈順勢拉到左腰際，右手捏扇軸，手心向上，左手托扇頭邊緣，右腳如下台階一步，背身圓扇，立於後舞台中央。
		春香右扇走完最後一圈順勢拉到左腰際，右手捏扇柄與扇面交界處，手心向上，左手托扇頭邊緣，右腳如下台階一步，走到上場門台口，環視園景，再回頭看杜麗娘，走回杜麗娘身邊。
春香	小姐。	雙手輕撥杜麗娘左臂
杜麗娘	啊？	順勢轉身，右扇搭左食指，看春香。
春香	這園子	右手反握扇柄與扇面交界處，以扇柄自左向右平撫，手心向上，左手托右腕。
	委是觀之不足。	右手反握團扇柄與扇面交界處作「不」狀，左手托右腕。
杜麗娘	提他怎麼？	右攤手，扇臥虎口，左手托右腕。
春香	留些餘興，	右手捏扇柄與扇面交界處，以扇面自左向右平撫，手心向上，左手托右下臂。

人物	曲牌／唱詞／唸白	身段譜
春香	明日再來耍子吧。	右手向內轉腕以扇在右肩前作落花，手心向下，左手托右下臂。
杜麗娘	有理。	扇交左手橫持，下右袖。
	【隔尾】覷之不足	走向中央台口，邊走邊上右袖。右手持扇搭左食指。
		春香雙手扶杜麗娘走向中央台口，左手扶後背，右手反提扇柄和扇面交界處，手心向上，扶杜麗娘右臂。
	由	兩人同時出門
	他纏，	往大邊走
		春香往小邊走，略向舞台內側走小弧線，雙手下垂、扣腕、自然擺動。
	便賞遍	開扇，到下場門台口左轉身面對小邊。
		春香到上場門台口上右步左轉身面對大邊
	了十	「十」字出口，右扇靠胸口一搧，背左手，小亮相，左腳在前，與春香對看。
		杜麗娘「十」字出口，春香右手提扇柄和扇面交界處，靠胸口一搧，背左手，小亮相，左腳在前，與杜麗娘對看。
	二亭台是枉	右扇提起再靠胸口二搧，走到舞台中央，「枉」字出口，小亮相，左腳在前，在舞台內側與春香對看。
		春香右扇提起再靠胸口二搧，走到舞台中央，杜麗娘「枉」字出口，小亮相，左腳在前，在舞台外側與杜麗娘對看。
	然。	右扇三搧靠胸口，走到上場門台口，小亮相，左腳在前，與春香對看，整個路線與春香合成橢圓形，尾音時闔扇。
		春香右扇三搧靠胸口，走到下場門台口，小亮相，左腳在前，與杜麗娘對看，整個路線與杜麗娘合成橢圓形。
	倒不如	右扇臥虎口，下左袖。
		春香向右後轉身，走小圈回到下場門台口，行走時，右手反提扇柄和扇面交界處，雙手下垂、扣腕、自然擺動。
		註：檢場將大座設定。
	興	右扇臥虎口，上左袖。
		春香左手托左腮，右手以扇柄托左下臂，看舞台中央口。

人物	曲牌／唱詞／唸白	身段譜
杜麗娘	盡	扇交左手橫持，下右袖。
		春香手勢不變，看觀眾，點頭，表示到房間了。
	回家	左手橫持扇，上右袖後自左手接扇，持扇柄，扇頭搭左食指，向春香點頭，走到舞台中央台口進門，再走到舞台正中央。
		「回」字，春香走到舞台中央台口，雙手向裡推開兩扇門，後退一步，右手反握扇柄和扇面交界處，右攤手，請杜麗娘進門。
		「家」字，春香上前一步雙手攙扶杜麗娘進門，左手扶後背，右手反握扇柄和扇面交界處，手心向上，扶杜麗娘右臂。走到舞台正中央。
	閒	上右步左後轉身
		春香上左步右後轉身
	過	左手搭春香右臂，右扇扇頭指出，斜向走到上場門台口，再退回舞台中央，右攤手，扇臥虎口，與春香對看。
		春香右手反握扇柄和扇面交界處，扶杜麗娘左臂，左手前指，斜向走到上場門台口，再退回舞台中央，左攤手，與杜麗娘對看。
	遣。	右扇扇頭指出，斜向走到上場門台口，與春香面對面轉身，右手扇臥虎口搭春香左臂，左手虛置胸前，小亮相後入大座。
		春香左手前指，斜向走到上場門台口，與杜麗娘面對面轉身，左手扶杜麗娘右臂，右手反握扇柄和扇面交界處，手心向上，虛托胸前，小亮相後，攙扶杜麗娘入大座。立於桌左邊。
春香	小姐，	右手反握扇柄和扇面交界處，以扇柄搭左拳背，拱手。
	你身子乏了，	右手反握團扇如前，以扇柄指杜麗娘，左手托右腕。
	歇息片時，	右手反握團扇如前，由右向左平撫，左手托右腕。
	我去看看	右手反握團扇如前，手心向上，自比，左手托右掌緣，看杜麗娘。
	老夫人	向外拱手，右手反握團扇如前，看觀眾。
	再來。	手不動，回頭看杜麗娘。
杜麗娘	去去就來。	右手持扇柄，左手托扇頭，將扇子交給春香。
春香	曉得。	接扇，躬身。

人物	曲牌／唱詞／唸白	身段譜
春香	瓶插映山紫，	將摺扇扇頭與團扇扇柄同握於右手，左手手背扠腰。走到台口中央，出門。行走時，右手反握扇下垂、扣腕、自然擺動。
	爐添沉水	扇柄在胸前左右各點一下，點在「沉」與「水」，左手托右腕。
	香。	扇柄前指，左手托右腕，走到上場門台口小亮相。
		上右腳左轉身，右手向外轉腕背扇，左手置前腰際，站定，走S曲線下場門下。行走時，右手背扇，左手下垂、扣腕、自然擺動。

（陳文慧製表）

附錄四 資料光碟目次

第一部分：徐炎之伉儷歷史錄音

徐炎之曲唱、笛藝

徐炎之唱《荊釵記・見娘》【江兒水】錄音

徐炎之摑笛《浣紗記・寄子》【勝如花】錄音

徐炎之拍曲錄音

〈下山〉【賞宮花】、【江頭金桂】

《牡丹亭・尋夢》【豆葉黃】

《西樓記・樓會》【懶畫眉】【楚江情】【大迓鼓】

《西樓記・拆書》【一江風】【紅衲襖】

《牡丹亭・遊園》

張善薌曲唱

張善薌唱《鐵冠圖・刺虎》第一場錄音

第二部分：張善薌傳承劇目身段譜

《牡丹亭・學堂》身段譜

《牡丹亭・遊園驚夢》身段譜

《南西廂・佳期》身段譜

《南西廂・拷紅》身段譜

《鐵冠圖・刺虎》身段譜

《孽海記・思凡》身段譜

《長生殿・小宴》身段譜

《義妖記・斷橋》身段譜

《玉簪記・琴挑》身段譜

《金雀記・喬醋》身段譜

第三部分：紀念徐炎之伉儷相關文章

臺灣的崑曲前輩

李殿魁〈崑曲如何在台灣再發芽〉

陳　彬〈蓽路藍縷推展崑曲〉

王定一、王希一〈許家腔〉

汪其楣〈紅樓崑曲子弟戲〉

家人及友朋之追憶

徐　謙〈我的父親徐炎之〉

徐　謙〈願媽媽常入爸爸夢中〉

徐　謙〈高唱崑曲帶著微笑到另一世界〉

俞程競英〈徐炎之老師百歲冥誕憶舊〉

楊美珊〈師恩難忘〉

車守同〈崑曲笛王徐炎之〉

學生之思念與感懷

徐　露〈紀念徐炎之老師百歲冥誕〉

徐　露〈師生緣──懷念徐炎之老師〉

張厚衡〈懷念徐老師〉

張惠新〈乒乓桌邊的笛聲〉

周立芸〈憶徐炎之老師〉

蕭本耀〈我與水磨曲集〉

陳　彬〈衣帶漸寬終不悔──憶徐炎之老師、張善薌師母〉

周蕙蘋〈一種共同語言〉

朱惠良〈真個是別時易見時難〉

朱婉清〈蜜成而花不見〉

應平書〈是個開始〉

林逢源〈追念崑曲宗師徐炎之先生〉

邵淑芬〈學曲往事〉

宋泙萍〈檀板清歌　傳唱不絕〉

附錄五
傳承劇目演職員表

DVD 1（佳期、刺虎、喬醋、驚夢選段）

《南西廂・佳期》

《南西廂》為明代李日華等改本。書生張珙與相國之女崔鶯鶯兩心相許，遭鶯鶯母親橫加阻撓，二人因鶯鶯婢女紅娘之助，得以在月夜相約西廂互訴衷腸，紅娘在外等候，揣想兩人會面時之繾綣情意。

紅娘｜張惠新飾　張珙｜林美惠飾　崔鶯鶯｜梁淑琴飾

撾笛｜蕭本耀　司鼓｜楊財喜

1996年4月12日　臺北・臺灣藝術教育館演出

《鐵冠圖・刺虎》

《鐵冠圖》為清代無名氏劇作。〈刺虎〉演李自成攻下北京，崇禎皇帝自縊煤山，宮女費貞娥假扮公主欲刺殺李自成，沒想到李自成將她賜配愛將一隻虎李固，貞娥將李固刺殺後飲恨自盡。

費貞娥｜陳彬飾　李固｜邱海訓飾（特邀）

宮女｜王秀娟、許珮珊飾　旗牌｜林美惠、鍾艾蒨飾

撇笛｜蕭本耀　司鼓｜楊財喜

1994年4月23日　臺北‧國軍文藝活動中心演出

《金雀記‧喬醋》

《金雀記》為明代無心子劇作。潘岳納青樓女子巫彩鳳為妾，後因兵亂，彩鳳投崖獲救，寄居尼庵。潘妻井文鸞路過尼庵，巧遇彩鳳，彩鳳託文鸞代尋潘岳，並出示潘岳所贈之金雀。文鸞見自己與潘岳定情之金雀出自彩鳳之手，方知潘岳已納彩鳳為妾；到了潘岳任所後，故作嫉妒情態，調笑潘岳。

潘岳｜陳彬飾　井文鸞｜周蕙蘋飾

瑤琴｜許書惠飾　彩鶴｜黃裕玲飾

撇笛｜劉穎蓉　司鼓｜吳承翰

呼笙｜徐漢昇　二胡｜施懿珊　琵琶｜王明璽

中阮｜卓雅婷　小鑼｜張豐岳

2008年4月13日　臺北‧國軍文藝活動中心演出

《牡丹亭‧驚夢》（選段）

〈驚夢〉（選段）演杜麗娘遊園後回到深閨，一腔情懷不知向誰訴說，悶懷懨懨。

杜麗娘｜陳彬飾

撫笛｜蕭本耀　司鼓｜楊財喜

1994年4月23日　臺北‧國軍文藝活動中心演出

DVD 2（拷紅、思凡、斷橋、小宴）
《南西廂‧拷紅》

　　《南西廂》為明代李日華等改本。崔老夫人發現紅娘促成鶯鶯及張生夜夜幽會，盛怒之下喚來紅娘嚴加拷問，並擬將張珙送官究辦，紅娘倒說一切都應歸咎於老夫人，又驚又氣的老夫人，終被紅娘說服，勉強應允鶯鶯及張生的婚事，以免家醜外揚。

崔母｜林佳儀飾　紅娘｜宋泮萍飾
張珙｜姚天行飾　崔鶯鶯｜吳曉雯飾

撫笛｜張厚衡　司鼓｜洪碩韓
呼笙｜王寶康　二胡｜宋金龍　琵琶｜吳幸融
古箏｜邵淑芬　革胡｜唐厚明　小鑼｜范芷芸

2014年12月7日　臺北‧國軍文藝活動中心演出

〈思凡〉

　　〈思凡〉為崑化的時劇。小尼姑色空，自小被父母送至仙桃庵出家，及至二八年華，獨自傷感懷春，便趁師父師兄不在庵中，私自逃下山去，追求幸福生活。

色空｜傅千玲飾

撝笛｜蕭本耀　司鼓｜洪碩韓
呼笙｜王寶康　二胡｜宋金龍　琵琶｜吳幸融
古箏｜邵淑芬　革胡｜唐厚明　小鑼｜范芷芸

2014年12月6日　臺北・國軍文藝活動中心演出

《義妖記（雷峰塔）・斷橋》

　　《義妖記（雷峰塔）》為清代梨園傳本。原是蛇仙的白素貞與與許仙締結姻緣後，金山寺法海禪師一心除去白蛇，遂將許仙引至金山寺燒香；白素貞偕同青兒帶領水族至金山寺索夫未果，與法海爭鬥，敗退後逃至西湖斷橋，法海駕雲將許仙送至臨安與白素貞相會，為後續的「收妖」鋪路。白素貞見到許仙，一面責其薄情，一面仍癡情愛憐，夫妻暫時相安無事，同往錢塘投靠許仙的姐姐。

白素貞｜謝俐瑩飾　青兒｜周玉軒飾
許仙｜陳彬飾　法海｜沈惠如飾

撝笛｜張厚衡　司鼓｜洪碩韓
呼笙｜王寶康　二胡｜宋金龍　琵琶｜吳幸融
革胡｜唐厚明　小鑼｜范芷芸

2014年12月7日 臺北・國軍文藝活動中心演出

《長生殿・小宴》

　　《長生殿》為清代洪昇劇作。唐明皇與楊貴妃情深愛篤，於秋色斕斑之時，至御花園共賞秋色，並命高力士安排小宴，席間貴妃詠唱【清平詞】，明皇按板，兩人歡悅至極，貴妃不勝酒力，明皇

頻頻勸酒，以睹貴妃醉態為樂。

唐明皇｜陳　飾　楊貴妃｜宋泮萍飾

高力士｜許書惠飾　御者｜葉冠廷飾

宮女｜林書妤、林書玉、陳文慧、黃碧霜、林蔓均、曾蕙蘋、
　　　胡倩華、吳采育飾

撮笛｜蘇美齡　司鼓｜梁珪華

呼笙｜莊晴涵　二胡｜林家迎　琵琶｜李亦舒

中阮｜張翔嫃　小鑼｜曾筱筑

2015年10月11日　臺北・大稻埕戲苑演出

DVD 3（學堂、遊園驚夢、琴挑）

《牡丹亭・學堂》

　　《牡丹亭》為明代湯顯祖劇作，寫太守之女杜麗娘與書生柳夢梅，超越生死的愛情故事。〈學堂〉演塾師陳最良講授《詩經・關雎》，喚醒杜麗娘的少女情思，婢女春香說起後花園的景致，勾起杜麗娘觀覽遊玩的興趣。

杜麗娘｜謝俐瑩飾　春香｜宋泮萍飾　陳最良｜黃裕玲飾

撮笛｜林逢源　司鼓｜洪碩韓

呼笙｜王寶康　二胡｜宋金龍　琵琶｜吳幸融

古箏｜邵淑芬　革胡｜唐厚明　小鑼｜范芷芸

2014年12月6日　臺北・國軍文藝活動中心演出

《牡丹亭・遊園驚夢》

〈遊園〉演杜麗娘與春香同遊花園，見爛漫春景，觸動內心的愛情渴望；〈驚夢〉演杜麗娘遊園後回到深閨，一腔情懷不知向誰訴說，悶懷懨懨而入夢，夢中在睡魔神的引領下，遇到俊美秀才柳夢梅，拿著柳枝請她題詠，在花神的護祐下，麗娘與柳生在湖山石畔繾綣一番，成就了夢裡姻緣。

杜麗娘｜謝俐瑩飾　春香｜鍾廷采飾　柳夢梅｜陳彬飾
杜母｜林佳儀飾　睡魔神｜許書惠飾
十二花神：
一月梅花（梅妃）｜林書好　　二月杏花（楊貴妃）｜周玉軒
三月桃花（楊延昭）｜黃翊峰　四月牡丹（李白）｜陳健星
五月石榴（鍾馗）｜王照璵　　六月荷花（西施）｜陳安安
七月鳳仙（石崇）｜許懷之　　八月桂花（綠珠）｜洪逸柔
九月菊花（陶淵明）｜葉冠廷　十月芙蓉（謝素秋）｜曾蕙蘋
十一月山茶（白居易）｜吳曉雯
十二月水仙（佘太君）｜陳文慧

撾笛｜張厚衡　司鼓｜洪碩韓
呼笙｜王寶康　二胡｜宋金龍　琵琶｜吳幸融
古箏｜邵淑芬　革胡｜唐厚明　小鑼｜范芷芸

2014年12月6日 臺北・國軍文藝活動中心演出

《玉簪記・琴挑》

《玉簪記》為明代高濂劇作。落第書生潘必正寄居姑母所主持之道觀，對道姑陳妙常頗為傾慕，秋夜，必正被妙常的琴聲吸引，

來到妙常的禪房，並以琴曲試探妙常心意，妙常礙於道姑的身分與禮教，回報琴曲婉拒。必正落寞告辭後，妙常獨自表白心意，卻被必正在門外偷聽到，出聲點破，兩人心意漸通。

潘必正｜朱惠良飾　　陳妙常｜鍾艾蒨飾

撮笛｜蕭本耀　　司鼓｜洪碩韓

呼笙｜王寶康　　二胡｜宋金龍　　琵琶｜吳幸融

古箏｜邵淑芬　　革胡｜唐厚明　　小鑼｜范芷芸

2014年12月7日 臺北‧國軍文藝活動中心演出

製作群

《南西廂‧佳期》

活動名稱｜水磨曲集紀念徐炎之先生逝世七週年、張善薌女士逝世
　　　　　十六週年演出

指導單位｜行政院文化建設委員會、教育部、臺北市政府教育局

主辦單位｜水磨曲集劇團

協辦單位｜國立國光劇團、國立國光藝術戲劇學校

贊助單位｜炎薌崑曲獎助學金、世華銀行文化慈善基金

藝術指導｜徐炎之、張善薌、華文漪、岳美緹、周志剛、王芝泉、
　　　　　蔡瑤銑

團　　長｜蕭本耀

副 團 長｜陳彬

票　　務｜周蕙蘋

公　　關｜詹媛

文　　宣｜林美惠

美　　宣｜林宜貞、詹慧嫻
資　　料｜黃國欽、黃玉婷、梁淑琴、鍾慧美
會　　計｜許珮珊
化　　妝｜王銀麗
服　　裝｜國立國光劇團
字　　幕｜譚光啟
錄　　影｜大遠景錄影攝影有限公司

《鐵冠圖・刺虎》、《牡丹亭・驚夢》選段

活動名稱｜崑曲之夜
主辦單位｜陳氏家庭劇社
錄　　影｜大遠景錄影攝影有限公司

《金雀記・喬醋》

活動名稱｜閒情・遣興・看崑曲
指導單位｜臺北市政府文化局
主辦單位｜水磨曲集崑劇團
製 作 人｜宋泮萍
執行製作｜吳曉雯
舞臺監督｜許珮珊、林佳儀
前臺經理｜鍾廷采、謝俐瑩
字幕執行｜鍾艾蒨
容　　妝｜福記戲劇用品企業社、張哲綸
服　　裝｜福記戲劇用品企業社
攝　　影｜Demona
錄　　影｜大遠景攝影錄影有限公司
文宣設計｜吳曉雯

支援演出｜心賞藝術工作室、國立國光劇團

《南西廂·拷紅》〈思凡〉《義妖記（雷峰塔）·斷橋》《牡丹亭·學堂、遊園驚夢》《玉簪記·琴挑》

活動名稱｜崑壇清音──徐炎之、張善薌傳承崑曲作品展
指導單位｜國立傳統藝術中心、臺北市政府文化局
主辦單位｜水磨曲集崑劇團
製 作 人｜宋泮萍
藝術總監｜陳彬
策劃製作｜林佳儀
共同執行｜吳曉雯、謝俐瑩、許珮珊、鍾廷采
舞臺監督｜董鴻鈞
舞監助理｜黃翊峰、許書惠、蔡靜薇
公 關｜周蕙蘋、詹媛
前臺經理｜呂采蔚、林書妤
字幕執行｜許懷之、李佳鴻
容 妝｜王銀麗
服 裝｜福記戲劇用品企業社
音 響｜笙麓有限公司
攝 影｜林淳琛、陳志賢
錄 影｜大遠景錄影攝影有限公司、許珮甄
文宣設計｜蘇玲怡、林書玉
義 工｜李雅雯、吳璨羽、洪逸柔、盛禾、陳施西
支援演出｜雙溪崑曲清唱雅集
特別感謝｜王 寅先生　王 鶱先生　秦素蓉女士　陳啟德先生
　　　　　黃大有先生　金 笛女士　張曉瑩女士　黃信麗女士
　　　　　張厚衡先生　雙溪崑曲清唱雅集

《長生殿‧小宴》

活動名稱｜尋春‧耽酒‧崑曲折子戲

指導單位｜臺北市政府文化局

主辦單位｜水磨曲集崑劇團

製 作 人｜林佳儀

藝術總監｜陳彬

執行製作｜許書惠

共同執行｜吳泰儒、吳曉雯、周玉軒、謝俐瑩

舞臺監督｜吳泰儒

前臺經理｜盛禾、朱安如、陳唯文、陳瀞文

字幕執行｜許懷之

燈光執行｜王品芊

容妝、服裝｜福記戲劇用品企業社

攝　　影｜林淳琛、許珮甄

錄　　影｜大遠景錄影攝影有限公司

文宣設計｜林書玉

支援演出｜國立臺灣戲曲學院京劇團、雙溪崑曲清唱雅集

特別感謝｜王寅先生、王騫先生、高美瑜女士、曾秀蓮女士

■ 後記 二十年的醞釀

<div align="right">林佳儀</div>

年少的困惑

徐老師的書，總算能夠面世了！現在回想起來，從心裡的一絲疑惑算起，也有二十年了，幾乎伴隨著我學術生涯的成長！

1998年夏天，我從政大中文系畢業，因是政大中文碩士班的新生，還住學校宿舍，過了一個充滿崑曲的暑假！因為，水磨曲集「紀念徐炎之先生百歲冥誕」的演出排練，就在學校附近的國光藝校，我雖然只演出《爛柯山・癡夢》的衙婆，但三天兩頭地往排練場跑，看著周志剛等諸位老師排戲，也看著許珮珊學姐忙進忙出。我問珮珊學姐還有什麼需要幫忙？學姐讓我協助系列活動中的「崑曲藝術研討會」事宜，我想要佈置會場，遂與系上同學們手工拼貼，做了二塊看板，一塊是徐炎之伉儷的照片，一塊是百年冥誕活動的報導，我覺得少了些什麼，就問陳彬老師：「有沒有徐老師唱曲的錄音？」於是，會議的休息期間，播放著徐老師在曲會唱〈見娘〉的錄音，就算與會者未必知道那是徐老師的聲音，但對我而言，總算有點徐老師的感覺了！我生也晚，未得親見徐老師，不像參與活動的其他長輩，徐老師常駐他們心底，不需假借文物與文獻。

當年「紀念徐炎之先生百歲冥誕」系列活動，大家聚焦的是「崑曲」，而我卻執念在徐老師。徐老師在臺灣傳承崑曲的貢獻有目共睹，弟子心目中，「徐炎之」與「崑曲」幾乎是劃上等號的，因此，辦一系列盛大的崑曲活動，是共同的心願。當年的熱鬧與深受矚目，烙印心底；但我總覺得徐老師個人，在活動中未盡彰顯，除了座談會上發言者多會提到徐老師，演出劇目中〈遊園〉果是當年師母傳承的版本，似乎也就這樣了。活動結束後出版《紀念徐炎之先生百歲冥誕文集》，我才從第一輯的紀念文，知道徐老師及師母當年傳承的諸多情事，那些文章寫得真誠而又生動，總算滿足我認識徐老師的心願。至於徐老師及師母怎麼學起崑曲，他們唱曲、笛藝、表演，究竟如何，在系列活動中，我也沒聽聞多少，這點小小的疑惑，隨著活動結束、隨著開學，漸漸擱置了！但我繼續唱著崑曲，後來成為水磨曲集的團員，博士論文研究清中葉蘇州曲家葉堂的《納書楹曲譜》，總之，生活及研究，都少不了崑曲。

　　2010年夏天，美國普林斯頓大學的博士生葉敏磊，到臺灣收集崑曲資料，我們談起徐老師，她分享了幾張1930年代《中央日報》的報紙檔案，我們找了蕭本耀老師、林逢源老師，數位化一部分徐老師唱曲的歷史錄音。當時，敏磊的熱切，以及此前未留意的資料，倒是讓我稍稍動心，覺得可以做點徐老師相關的研究。時間推移到2012年，水磨曲集崑劇團成立二十五年了！那年的活動主軸是「萬里巡行——周志剛先生傳承崑曲經典作品展」。演出後的團務會議上，可能因為「水磨25」文宣品特別放上徐炎之、張善薌伉儷的照片，也因為蔡欣欣老師才在香港城市大學發表〈「生根/深耕」二十五載——致力於崑曲教學與劇目傳習的臺灣「水磨曲集崑劇團」〉，討論了師母的〈佳期〉身段，我忽然問起：「怎麼都不做徐老師及師母的戲？」於是團裡著手規劃2014年「崑壇清音——徐炎之、張善薌傳承崑曲作品展」的演出。

有回與許珮珊學姐討論，關於徐老師及師母的傳承與表演，除了蔡欣欣老師的文章，真正涉及的很少，學姐說：「沒有人做，我們就自己做！」當下也就說說罷了。真正的臨門一腳，是徐亞湘教授邀請我參加「第二屆台灣戲劇(曲)史青年學者學術研討會」，某個週末的早餐時間，我靈光乍現，索性來寫徐老師及師母的崑曲傳承與表演吧！於是〈娛樂、表演與傳承——徐炎之、張善薌崑曲活動研究〉，在2013年6月宣讀；修改後題為〈論徐炎之、張善薌在臺灣的崑曲薪傳及表演特色〉，順利在核心期刊《戲劇研究》第13期（2014年1月）刊登，一路忙到12月，「崑壇清音——徐炎之、張善薌傳承崑曲作品展」的演出也圓滿完成，本想將演出錄影搭配小冊子出版，但團務會議討論時，大家覺得不足以彰顯徐氏伉儷的貢獻，幾經討論與共同努力，才有如今《崑壇清音——徐炎之、張善薌的崑曲生涯》這套一本書、四片光碟的出版規模。

水磨的功夫

身為徐氏伉儷生命史的撰稿者，以及傳承作品展的策劃製作者，從2012年發想到出版，前後經歷五六年，出版之際，回顧二十年來的醞釀過程，更要藉此一角，表達誠摯的謝意。

首先感謝徐氏伉儷的孫輩，由徐鵬程及蔣明先生代表，支持生命史之出版，並同意收入歷史錄音。我生也晚，無緣親炙徐老師及師母，卻在撰寫論述及製作節目之際，深深感受到徐氏伉儷在學生心目中的份量。感謝諸多徐門弟子的支持，無論原本是否相識，只要說出徐老師，可謂無往不利，他們知無不言，不厭繁瑣，或是提供資料，或是暢談往事。2014年「崑壇清音——徐炎之、張善薌傳承崑曲作品展」的演出，邀集諸多徐門弟子共同演出，張厚衡老師、王希一老師特地自美返臺參與，前輩曲友們數十年的深厚情

誼，是演出之外的美麗風景。尤其感謝陳彬老師、王希一老師，他們除了耐心回答我各式各樣的問題，辨識照片中的人物，更是合力完成身段譜，我這才知道，從當年張惠新老師發起，到如今完工出版，竟也歷經四十年的歲月，如今總算了卻一樁心願！此次出版，考量生命史篇幅，以及數位檔案易於連結劇照展現身段，故僅將〈遊園〉身段譜附於生命史，其他十齣連同精選劇照，收入附件光碟。

還要謝謝水磨曲集崑劇團的老師及姐妹們互相砥礪：陳彬老師細心校訂，說對徐老師的事「敢不費心」，當我借住她家共同校稿，管吃管住，她還說當年徐老師及師母正是如此；宋泮萍老師自擔任2014「崑壇清音」演出製作人起，對出版就鼎力支持與關心；謝俐瑩、吳曉雯協助DVD製作，陳文慧負責身段譜排版，許書惠則掃描照片、整理年表，以及周玉軒、陳安安共同討論。謝謝多年合作的大遠景錄影攝影公司鼎力相助，初次認識的其澤有限公司張慧宜小姐熱心協助光碟盒製作，豐聲影音協助處理張善薌女士〈刺虎〉歷史錄音；還有二度合作的秀威資訊科技編輯部經理鄭伊庭小姐，共同討論出版細節，並耐心處理各式編排發行事宜。以及我的學生張元昆協助繕打簡譜，馮馨元、丁敏雰、楊欣鎔、魏郁庭協助整理資料。

我還深深慶幸，醞釀二十年，拜近年報刊資料庫之便，得以檢索徐炎之伉儷在大陸時期的活動印記，從南京時期的諸多崑曲活動，方才有本書之重要觀點：「凝結在一九三〇年代的表演風格」，徐氏伉儷傳承之表演，於當今崑壇之獨特性正在於此；寫作初期，王安祈教授特別看重這點，讓埋首整理文獻的我興奮不已。謝謝安祈老師邀我2015年共同執行「曲復敏生命史保存計畫」並出版專著，該次經驗對我撰寫出版徐炎之伉儷生命史頗有助益。

承蒙國家文化藝術基金會補助《崑壇清音：徐炎之、張善薌的

崑曲生涯》出版經費；DVD收錄之2014年「崑壇清音——徐炎之、張善薌傳承崑曲作品展」演出，則獲國立傳統藝術中心、臺北市政府文化局補助。衷心感謝徐炎之先生後代、演出參與人員、紀念文章作者等，無償授權出版。感謝洪惟助教授將本書收入《崑曲叢書》第四輯，且配合出版時程，先行題寫序文。感謝曾永義教授題詩賜序，並特別以手稿形式呈現，多年前曾老師就提過應該為徐炎之先生立傳，如今總算因緣具足。感謝蔡欣欣教授始終關心水磨曲集的活動，當我2013年宣讀研究徐氏仉儷的論文，欣欣老師就擔任討論人，終能邀她為新書寫序，並出版期待已久的身段譜。此次出版，由於既有專書，又有DVD，資料光碟的身段譜更是繁瑣，書及附件並置的考量，我們經驗有限，雖然盡力而為，畢竟難以周全，一路行來曲折顛簸，幸得眾志成城，順利出版。

謹以此套出版品

紀念　徐炎之先生120歲冥誕
　　　張善薌女士110歲冥誕

並追記一段可能被遺忘的崑曲發展歷程

林佳儀謹誌
2018年12月

崑曲叢書第四輯　Show藝術34　美學藝術類　PH0219

崑壇清音
——徐炎之、張善薌的崑曲生涯

作　　者／林佳儀
製　　作／水磨曲集崑劇團
主　　編／洪惟助
校　　訂／陳　彬
錄　　影／大遠景錄影攝影有限公司
書盒製作／其澤有限公司
光碟壓製／超群光碟科技有限公司
責任編輯／鄭伊庭
圖文排版／楊家齊
封面設計／王嵩賀
贊助單位／國家文化藝術基金會

發 行 人／宋政坤
法律顧問／毛國樑　律師
出版發行／秀威資訊科技股份有限公司
　　　　　114台北市內湖區瑞光路76巷65號1樓
　　　　　電話：+886-2-2796-3638　傳真：+886-2-2796-1377
　　　　　http://www.showwe.com.tw
劃撥帳號／19563868　戶名：秀威資訊科技股份有限公司
　　　　　讀者服務信箱：service@showwe.com.tw
展售門市／國家書店（松江門市）
　　　　　104台北市中山區松江路209號1樓
　　　　　電話：+886-2-2518-0207　傳真：+886-2-2518-0778
網路訂購／秀威網路書店：https://store.showwe.tw
　　　　　國家網路書店：https://www.govbooks.com.tw

2018年12月　BOD一版
定價：680元

國家圖書館出版品預行編目

崑壇清音：徐炎之、張善薌的崑曲生涯 / 林佳儀著. -- 一
版. -- 臺北市：秀威資訊科技, 2018.12
　　面；　公分. -- (美學藝術類)
　BOD版
　ISBN 978-986-326-658-7(平裝附光碟片)

　1.徐炎之　2.張善薌　3.崑曲　4.傳記

915.12 107022750

讀 者 回 函 卡

感謝您購買本書，為提升服務品質，請填妥以下資料，將讀者回函卡直接寄回或傳真本公司，收到您的寶貴意見後，我們會收藏記錄及檢討，謝謝！
如您需要了解本公司最新出版書目、購書優惠或企劃活動，歡迎您上網查詢或下載相關資料：http:// www.showwe.com.tw

您購買的書名：_____

出生日期：_____年_____月_____日

學歷：□高中 (含) 以下　　□大專　　□研究所 (含) 以上

職業：□製造業　□金融業　□資訊業　□軍警　□傳播業　□自由業
　　　□服務業　□公務員　□教職　□學生　□家管　□其它_____

購書地點：□網路書店　□實體書店　□書展　□郵購　□贈閱　□其他

您從何得知本書的消息？

　□網路書店　□實體書店　□網路搜尋　□電子報　□書訊　□雜誌

　□傳播媒體　□親友推薦　□網站推薦　□部落格　□其他_____

您對本書的評價：(請填代號　1.非常滿意　2.滿意　3.尚可　4.再改進)

　封面設計____　版面編排____　內容____　文／譯筆____　價格____

讀完書後您覺得：

　□很有收穫　□有收穫　□收穫不多　□沒收穫

對我們的建議：_____

11466
台北市內湖區瑞光路 76 巷 65 號 1 樓

秀威資訊科技股份有限公司 收

BOD 數位出版事業部

..

（請沿線對折寄回，謝謝！）

姓　　名：＿＿＿＿＿＿＿＿　年齡：＿＿＿＿　性別：□女　□男

郵遞區號：□□□□□

地　　址：＿＿＿＿＿＿＿＿＿＿＿＿＿＿＿＿＿＿＿＿＿

聯絡電話：(日) ＿＿＿＿＿＿＿＿＿＿＿ (夜) ＿＿＿＿＿＿＿＿＿＿＿

E-mail：＿＿＿＿＿＿＿＿＿＿＿＿＿＿＿＿＿＿＿＿＿＿＿